作为诠释的音乐表演

刘洪 著

华东师范大学出版社

华东师范大学出版社六点分社　策划

@六点图书　　　　vihorae

目 录

绪论 音乐表演诠释的多重世界 …………… 1

第一章 历史成因:当"演奏"成为"诠释" ……… 32
 第一节 对西方"演奏"历史脉络的考察 …… 33
 第二节 西方近代音乐表演诠释概念的产生 …………… 53
 第三节 关于"表演"概念内涵的说明 …………… 63

第二章 话语分析:音乐表演诠释对象的复合性 …………… 67
 第一节 音乐表演诠释对象的一般话语分析 …………… 68
 第二节 音乐表演诠释对象的特殊话语分析 …………… 73
 第三节 音乐表演诠释对象的复合性 ……… 91

第三章　音乐表演诠释的表层符号性对象 …… 98
第一节　记谱符号 ………………………… 99
第二节　形式、体裁与作品风格 ………… 128
第三节　音乐音响结构控制 ……………… 132
第四节　技巧表达 ………………………… 136

第四章　音乐表演诠释的深层意味性对象 …… 144
第一节　创作"立意" ……………………… 144
第二节　主体的深度批评 ………………… 150
第三节　诠释理念 ………………………… 160

第五章　音乐表演诠释对象的内部特性与关联 …… 170
第一节　"相对景深":前景与后景的构成关系 ………………………………… 171
第二节　"诠释循环":整体与部分、部分与部分的条件关系 ……………… 175
第三节　"异性共生":规范性与非规范性的生存关系 ……………………… 179

第六章　"复合性诠释"之学理依据 ………… 186
第一节　"结构史方法"的启示——复合性诠释的可能性及其基本形态 ……… 187

第二节 "两种意义的区别"——复合性诠释
的解释学渊源………………………… 197
第三节 "内部理解和外部理解"——复合性
诠释与分析学派的视野………………… 208

第七章 "复合性诠释"的个案分析……………… 218
第一节 个案对象简介………………………………… 218
第二节 个案分析:马克斯·罗斯塔尔对贝多
芬《第九小提琴奏鸣曲》第一乐章的
诠释………………………………………… 220
小 结……………………………………………… 248

结 论……………………………………………… 250
参考文献…………………………………………… 261
后 记……………………………………………… 276

绪 论
音乐表演诠释的多重世界

音乐表演领域里,术语"诠释"①(Interpretation)一词,抑或与"诠释"相关的概念以及实践,在半个世纪以来频繁出现于各类文献中。"诠释"一词逐步指向、乃至取代了多种"演奏活动"的意义。在当下的日常用语中,其实际含义甚至已经趋同于"演奏"本身。然而,这个看似寻常的语词,并未停留于日常话语征用的范畴,在表演实践和智性诉求的双重驱动下,也显露出更为严肃的哲学讨论价值。有学术史可鉴:20世纪之初(甚至可以追溯得更远),诸多西方学者已经就这一概念、或围绕此概念的具体实践进行了思考及辩论。譬如,瑞士乐器制作家阿诺德·多尔梅奇(Arnold Dolmetsch,1858—1940)在《17、18世纪音乐诠释》中便明确提及"诠释"这一术

① 中文译界相对应的另一个术语可能是"演绎",或译作"演释",但在本文中无论使用"诠释"、"演释"抑或"演绎",都对应英文环境中"interpretation"一词的意义。

语(1915)。英国音乐学家瑟斯顿·达特(Thurston Dart,1921—1971)在《音乐的诠释》一书中更将"诠释"概念释为"标准问题"①(1954)。意大利著名的哲学家、艺术史家安伯托·艾柯(Umberto Eco, 1932—2016)也曾就作品的开放性与音乐演绎等问题作过引人入胜的阐述②(1962)。美国音乐学家约瑟夫·科尔曼(Joseph Kerman,1924—2014)曾对历史演奏运动长期征用"诠释"一词的合法性提出毫不留情的质疑③(1985)。更近的学者,诸如罗伊·霍瓦特(Roy Howat)关于音乐诠释对象的重新界定及分析的尝试④(1995),斯蒂芬·戴维斯(Steven Davies)关于艺术作品"诠释"前提、目的的反思⑤(2006)等等,都在各自研究论域中使用这一概念。以上,无不反映出"诠释"一词在音乐学术地图中所

① 约瑟夫·科尔曼:《沉思音乐:音乐学面临的挑战》(*Contemplating Music: Challenge to Musicology*, Harvard University Press, 1985),第182页。

② 安伯托·艾柯:《开放的作品》,刘儒庭译,新星出版社,2005年,第1—3页。

③ 约瑟夫·科尔曼:《沉思音乐:音乐学面临的挑战》,第191页。

④ 罗伊·霍瓦特:"我们演奏什么?"(Roy Howat, "What do we perform?" 收录于 *The Practice of Performance: Studies in Musical Interpretation*, edited by John Rink, Cambridge University Press,1995)。

⑤ 斯蒂芬·戴维斯:《艺术哲学》,王燕飞译,邵大箴审定,上海人民美术出版社,2008年,第113—131页。

盘踞的核心地势,成为音乐表演研究的关键词之一。

通观以上各类学说,种种追问似与音乐表演实践都有着千丝万缕的联系,并不断将思考焦点指向一系列迫切需要直面的问题,即:如何理解音乐表演的本质特性?音乐表演的对象究为何物?其概念(或相应的实践)在历史上如何形成及演化?在音乐表演中,如何体现"诠释"的价值和意义?如何合适地使用这一概念?诸此等等。

诚然,概念的分化及其歧义的增多,往往是通过术语引用、传达、界定、理解、解释(包括翻译)等诸多环节存在的"自由性"及"边界"的模糊性而导致的。概念混淆、身份难辨,更易造成学术研讨中的次生灾害——鉴于理解中内涵的偏差,学者、表演家往往只顾自说自话,不断生产"无效对话",也就是俗话说的"鸡同鸭讲"。由此,此类问题,无论在表演实践领域还是理论研究领域,都大量存在,并不断地追问其自身价值及合理性。

基于这一紧迫感以及随之触发的问题意识,本书将重点围绕着音乐表演中的"诠释"概念及其对象进行分析与论述。思路大抵如下:

通过考察诠释概念与表演实践紧密相扣的音乐表演诠释概念的历史成因及话语分析的证明,进而对音乐表演诠释进行对象属性分析,以期阐释音

表演诠释对象本身所体现出的复合性方式及其合理性,并提出"音乐表演诠释的对象具有复合性特征"之命题。进而,根据该命题建构一种"复合性诠释"的演奏学展望,同时,尝试回答与国内当下音乐表演研究相关的一些重要问题。

音乐表演理论在国内较为系统的研究始于20世纪80年代,最初是以"音乐表演美学"[①]的学科话语方式,经由中央音乐学院张前倡议并提出。本书所论述的音乐表演诠释问题,即隶属于音乐表演美学学科范畴,具有理论性与实践性交叉的学科属性,主要研究范围涉及音乐表演技法、音乐表演教学法、音乐分析学、音乐心理学、艺术哲学、解释学等。这种交叉性、多元化的研究态势乃是音乐表演研究长期的基本形态。

从学术发展的历史来看,近年来国内研究不断深入,各类成果竞相涌现;但西方学界对于音乐表演

① 张前:"关于开展音乐表演学研究的刍议",载于《中央音乐学院学报》1989年第3期。张前提出音乐表演学学科研究的问题涉及6个方面:1.音乐表演艺术总体研究。2.关于音乐作品解释的研究。3.音乐表演艺术的美学研究。4.音乐表演心理学研究。5.音乐表演工艺学研究。6.音乐表演教育学研究。

的研究起步更早,积淀更为丰厚。由此,对国内外相关研究成果首先予以分类梳理,将有助于本书论题的深入展开。

国内文献总量居高,但就类型而言,相关研究主要集中于以下 5 个领域。笔者仅就 1980 年代迄今诸家文论逐作略陈:

一、把音乐表演作为二度创造的核心议题

与音乐表演相关的文论中,占主体比重的是有关"二度创造"的核心议题。既是"创造",则必定涉及文本与演绎、作曲家意图,乃至作品意义解读等方面,要求表演者把演奏作为艺术作品的解释活动。把"演奏作为二度创造"作为研究和论述核心的文论,必然无法脱离音乐表演中"诠释"这一概念的运用。目前,较有代表性的文献与观点如下:

1991 年杨易禾在"音乐演奏艺术中的几个美学问题"一文中(《艺苑》,1991 年第 4 期),就作为二度创作的演奏问题,分别从演奏的"准备阶段、登台瞬间、演奏后阶段"论述了二度创作中可能面对的一些具体美学问题,如面对原作的态度等。总体来说,作者提出了"尊重原作"、"尊重演奏者自身"和"尊重听众心理"的表演美学态度。

1992 年在"正确的作品解释是音乐表演创造的

基础"①一文中,张前从版本选择、音乐分析、内涵体验以及风格把握四个方面为"正确的作品解释"提供了明确的指导意见,之后又进一步提出音乐表演的本质为"二度创作"的著名论断。"二度创作"的作用是创作与欣赏的中介。此外,他还提出音乐表演的美学"三大原则":真实性与创造性的统一、历史性与当代性的统一、技巧与表现的统一②。这就为国内音乐表演美学的研究与发展明确了一个长期的、具有历史阶段性的路线。

1997年张清华等一些学者,就"如何理解钢琴能演奏与音乐创作的关系"为题展开辩论。反对郑兴三在1996年第2期中央音乐学院学报发表的"论钢琴演奏的思维模式"所提出的"钢琴演奏艺术的最高成就即是:演奏表达的一切都是作曲家所想的"。认为所谓钢琴演奏艺术的最高成就,应当主要体现在"对作曲家音乐作品的完美表达和科学创新上"③。这是国内较早一篇专门就音乐表演艺术性与本真性的辩论。

在2002年《中央音乐学院学报》第2、3期上,杨

① 张前:"正确的作品解释是音乐表演创造的基础",载于《中央音乐学院学报》,1992年第1期。
② 张前:"论音乐表演创造的美学原则",载于《中央音乐学院学报》,1992年第4期。
③ 张清华等:"如何理解钢琴能演奏与音乐创作的关系",载于《中央音乐学院学报》,1997年第1期。

易禾继续发表了"从音乐作品的存在方式看表演的二度创作基础"①一文,讨论了音乐作品在音乐表演中的存在方式、音乐作品的本体构成等,并提出表演应把握作品的"同一性"内核,以此为基础进行二度创作的重要观点。

此外,陆小玲在"论音乐表演中的文本解释与创作自由"②一文中介绍了两种表演美学,即严守刻度的主张和强调二度创造自由性的主张,认为这些都体现并符合当代艺术审美观念的多元化趋势。

其他一些与二度创造相关的文论,主要都集中在对二度创造概念的一般性或延伸性论证,如许伟欣列举了三种音乐表演艺术观念,即尊重原作观、个性自由观和重视两者二重性的综合观,认为二度创作的基础是尊重原作、尊重自己和尊重观众③。杨古侠论述了表演的再创造使音乐作品及其精神、内在生命力得以继承和焕发光彩的观点④。刘静怡论证音乐演奏的二度创造,要以作曲家乐谱的一度创

① 杨易禾:"从音乐作品的存在方式看表演的二度创作基础"(上、下),载于《中央音乐学院学报》,2002年第2、3期。
② 陆小玲:"论音乐表演中的文本解释与创作自由",载于《中国音乐学》,2006年第2期。
③ 许伟欣:"音乐表演艺术观思辨",载于《艺术百家》,2006年第2期,第119—120页。
④ 杨古侠:"音乐表演的审美内涵及启示",载于《乐府新声(沈阳音乐学院学报)》,2006年第1期。

作为基准,再次赋予音乐动态结构以生命①等。

二、引入和吸收 20 世纪哲学、文艺理论以及音乐表演实践的新观念,并以此作为音乐表演理论指导和前沿介绍的文论

主要观点有:1997 年冯效刚根据布莱希特的"间离效果"理论来解释音乐表演中的二度创造合理性,认为同一部作品之所以会以不同的音响形式表现,正是因为契合了陌生化理论;认为每一次成功的音乐表演,实际上就是一次"陌生化"过程②。张一凤在 1999 年发表的"历史上不同的音乐表演美学观念和表演风格比较"③一文中,列举和比较了 4 种音乐表演艺术流派和美学观念,分别为浪漫主义音乐表演、客观主义表演、原样主义表演和当代新形式主义表演。

刘宁在 2001 年发表的"通晓历史的表演——HIP 导论"④一文中,概括了西方历史主义演奏学

① 刘静怡:"从音乐的审美看音乐表演的二度创作",载于《华南师范大学学报[社科版]》,2007 年第 4 期。
② 冯效刚:"论音乐表演艺术的创造性——从布莱希特'陌生化'表演艺术理论得到的启示",载于《人民音乐》,1997 年第 11 期。
③ 张一凤:"历史上不同的音乐表演美学观念和表演风格比较",载于《西北师大学报[社科版]》,1999 年第 4 期。
④ 刘宁:"通晓历史的表演——HIP 导论",载于《音乐艺术》,2001 年第 2 期。

派的形成、发展情况及其基本研究内容。这是国内较早的一篇介绍历史表演的文献。2001年忻雅芳"解释学与音乐作品的理解"①一文概述了自施莱尔马赫、狄尔泰到伽达默尔以来的主要解释学观念,并重申了视域融合理论在音乐表演实践中的作用和意义。2003年宋莉莉的"诠释学与音乐文本的理解"②重申了伽达默尔的现代解释学中有关视域融合的理论,认为理解是开放性的、历史的,对音乐文本的理解态度应该从诠释学方法意义上进行重新审视。

2004年谢嘉幸在《中国音乐》发表了"音乐的语境——一种音乐解释学视域"③。文章将当代解释学"语境"概念引入音乐意义阐释的理论建构中,认为音乐的意义和语言的意义一样,只能存在音乐的形态语境、情感语境与意念语境这三层语境之中。音乐文本是一个可变的"对话记录",以此来把握音乐文本的"意义"。这对于音乐表演诠释的论题也具有深刻的借鉴意义。张前在2005年发表了"现代音

① 忻雅芳:"解释学与音乐作品的理解",载于《人民音乐》,2001年第12期。
② 宋莉莉:"诠释学与音乐文本的理解",载于《山东师范大学学报[人文社会科学版]》,2003年第4期。
③ 谢嘉幸:"音乐的语境——一种音乐解释学视域",载于《中国音乐》,2004年第4期。

乐美学研究对音乐表演艺术的启示"[①]一文,认为现代音乐美学(作者尤指现象学和解释学的一些主要理论观念)将会对音乐表演艺术带来重要启示。2007年李首明的"从接受美学视角审视音乐的再创造活动"[②],介绍了接受美学的理论主见,包括"期待视野"、"召唤结构"以及"接受前提"等观念,认为这些接受美学的理论观点(尤其是瑙曼的"接受前提")可以为如何看待音乐二度创造活动的问题提供借鉴。

三、音乐表演原则与演奏技法

1994年杨易禾在"音乐表演艺术中的情与理"[③]一文中,分别就生活中的情理、音乐作品中的情理、练习和舞台演奏中情理所表现的特性进行了论述,并就如何恰当地融合感性与理性之间的矛盾,使之更好地为艺术服务给出具体的意见。

2000年《中央音乐学院学报》第2期上,杨力在"关于音乐表演中的速度节奏变化问题"[④]中主要针

[①] 张前:"现代音乐美学研究对音乐表演艺术的启示",载于《中央音乐学院学报》,2005年第1期。
[②] 李首明:"从接受美学视角审视音乐的再创造活动",载于《艺术百家》,2007年第2期。
[③] 杨易禾:"音乐表演艺术中的情与理",载于《艺苑》,1994年第2期。
[④] 杨力:"关于音乐表演中的速度节奏变化问题",载于《中央音乐学院学报》,2000年第2期。

对音乐表演中的速度变化规律、类型和历史发展轨迹作了概括。2003年杨易禾关于"音乐表演艺术中的个性与共性"①问题,以心理学和现象学作为通路来研究个性与共性之间的关系,由此提出发展表演艺术个性的观点。2004年谢力荣撰文讨论了音乐表演领域中演奏姿态的审美知觉以及姿态美丑之间的辩证关系②。

2005年杨燕迪发表了"再谈贝多芬作品106的速度问题——回应朱贤杰先生的质疑"③,以贝多芬作品106为个案,证明贝多芬标记速度的可靠性与合理性,并提出"速度决定性格"的观点,指出演奏家具有诠释音乐作品的权力。该文是音乐表演美学具体问题的研究中的典范之作。

此外,比较有代表性的文论还有:周奇迅从音乐形象的角度来对钢琴演奏进行的分析④,以及周雪丰提出的"音势形态"⑤概念,该理论提供了识别音

① 杨易禾:"音乐表演艺术中的个性与共性",载于《黄钟》,2003年第1期。
② 谢力荣:"演奏姿态的审美价值",载于《艺术百家》,2004年第2期。
③ 杨燕迪:"再谈贝多芬作品106的速度问题——回应朱贤杰先生的质疑",载于《钢琴艺术》,2005年第12期。
④ 周奇迅:"论音乐形象在钢琴演奏中的重要作用",载于《华南师范大学学报[社科版]》,2006年第4期。
⑤ 周雪丰:"论钢琴音响的细节力度形态——以勃拉姆斯Op.5与Op.117为例",载于《中国音乐学》,2007年第4期。

势的方法:从音高、音长、演奏力度等角度作为分析和捕捉"音势"的入口,认为这将会使得人们对音乐音响"模糊的直觉感受与零散的经验提高到自觉认识的层面",从而有效指导演奏、音乐批评与欣赏。

四、中国传统美学概念的重新阐释和发挥

1991年,杨易禾发表了"音乐表演艺术中的形与神"①一文,该文是较早的一篇从中国传统美学观念出发进行研究的论文,从音乐表演的"形神追求"、"形神境界"和"形神塑造"三个方面进行论述,指出"形—神"这一对传统美学范畴在音乐表演实践中的理论意义。两年后,作者又发表了"音乐表演艺术中的虚与实"②,以中国传统美学范畴中的"虚—实"为主题,梳理和阐发了"虚—实"的文化渊源、从本体论意义上论述了其相对性与绝对性的特征以及在表演技法中的运用。

在《中国音乐》2000年第4期上,胡自强的"对音乐演奏艺术的美学思考"③一文,结合西方美学所

① 杨易禾:"音乐表演艺术中的形与神",载于《艺苑》,1991年第1期。
② 杨易禾:"音乐表演艺术中的虚与实",载于《艺苑》,1993年第2期。
③ 胡自强:"对音乐演奏艺术的美学思考",载于《中国音乐》,2000年第4期。

论及的"意向"、"意义"、"视界"和中国传统美学中的"境界"这四个概念,认为尽善尽美的"境界"必然是作曲家意向与演奏者意象的统一、是视界辩证融合的统一、内容与形式的统一。其中提出一个要点,认为演奏者对音乐作品的理解与其他人(作曲家、听众)在方式和自由度上是不同的。

2002年,冯效刚将"意象"概念进行了定义,认为意象是"乐谱引发的、在演奏者内心进行的音乐世界的物化创造过程"[①],是音乐表演艺术创作活动的心理中介环节。

2003年杨易禾通过对古代相关文献中"意境说"的解读,结合音乐作品的具体个案,提出了创造意境的三个"环节"(读谱、同化、表现)和两个"中介"[②](田野工作、案头工作)等观点。

五、音乐表演心理学以及相关科学技术研究

1990年,张前所发表的"音乐表演心理的若干问题"[③],这是较早的一篇关于音乐表演心理学问题的

① 冯效刚:"论音乐表演'意象'",载于《艺术百家》,2002年第4期。
② 杨易禾:"意境——音乐表演艺术的审美范畴",载于《音乐艺术》,2003年第4期。
③ 张前:"音乐表演心理的若干问题",载于《中央音乐学院学报》,1990年第3期。

论文。作者主要就与音乐表演密切相关的几个心理学问题进行了论述,即:表演中的投情问题、想象问题、直觉问题和临场心理问题,并就此提出了指导性意见。1995年阎林红的"关于音乐感知能力的研究——音乐表演艺术从业者的心理基础"①,文章从纯粹心理学角度对人类个体音乐能力进行了分析,把演奏者的音乐能力分为四个方面,即感知能力、记忆能力、想象能力和操作能力。1998年,冯效刚的"音乐表演的思维形式"②一文论述了音乐表演过程中表演者大脑意识活动的一些生理、心理问题,如音乐演奏的生理活动规律、心理模式建构以及心理活动规律。

2000年赵娴撰文对音乐表演直觉和临场心理相关的问题进行了分析③,认为直觉和临场心理是音乐表演中的决定性因素,直觉是创作的真正源泉。2005年杨健发表了"音乐表演的情感维度"④,通过计算机软件实现以视觉图式的方法证明音乐情感中的各个重要的衡量维度在演奏和教学中的实践可

① 阎林红:"关于音乐感知能力的研究——音乐表演艺术从业者的心理基础",载于《中国音乐》,1995年第4期。
② 冯效刚:"音乐表演的思维形式",载于《黄钟》,1998年第2期。
③ 赵娴:"谈音乐表演中的直觉和临场心理",载于《河南师范大学学报[哲社版]》,2000年第2期。
④ 杨健:"音乐表演的情感维度",载于《音乐艺术》,2005年第3期。

能性。

除了公开发表的论文,还有一些相关的专题著作,譬如:1992年张前与王次炤合著出版的《音乐美学基础》①,第五章"音乐表演"集中论述了音乐表演的本质与作用、美学原则以及表演心理等问题。其中"音乐表演的本质与作用"和"美学原则"则直接援用了张前的论文"论音乐表演创造的美学原则"②,认为音乐表演的本质是二度创作,其作用是作为创作与欣赏的中介。表演心理一节则援用了张前的论文"音乐表演心理的若干问题"③。

杨易禾1997年出版了《音乐表演美学》④,该书分为七章,分别从音乐表演艺术的"形与神"、"虚与实"、"情与理"、"气与韵"、"真与美"等方面进行论述,深入讨论了音乐表演二度创作的相关美学范畴和概念。

在1999年出版的《音乐美学通论》中,关于音乐

① 张前、王次炤:《音乐美学基础》,人民音乐出版社,1992年5月。
② 张前:"论音乐表演创造的美学原则",原载于《中央音乐学院学报》,1992年第4期。
③ 张前:"音乐表演心理的若干问题",原载于《中央音乐学院学报》,1990年第3期。
④ 杨易禾:《音乐表演美学》,江苏文艺出版社,1997年第1版。

表演问题,修林海、罗小平从心理学的角度深入,认为"音乐表演的目的"不是引起"声觉的声波运动",而是通过"情绪的注入,引起深层心理体验,赋予无生命的形式以生命的活力",认为二度创作的音乐表演,就是"再次赋予音响的动态结构以生命的形式"[1]。该书详细论述了音乐存在的活化机制,审美意识与表演在创造中的关系,行为、方式与表演再创造的关系等问题。

2002年出版的《音乐表演艺术原理与应用》[2]是杨易禾的系列论文合集,如"从音乐作品的存在方式看表演的二度创作"[3]、"音乐表演艺术中的文本与型号"[4]等,杨易禾认为演奏者的文本应该是一种基本的概略性的作品图式,也正是茅原所说的"作品的基本特征",而任何对于文本的解释都可以称为"型号",在地位上,文本是第一性的,型号是第二性的。尽管每个人心中的"文本"都是某种"型号",但这些型号也代表了作品的真相。书中还收录了"音乐表

[1] 修林海、罗小平:《音乐美学通论》,上海音乐出版社,2017年,第350页。

[2] 杨易禾:《音乐表演艺术原理与应用》,安徽文艺出版社,2002年。

[3] 杨易禾:"从音乐作品的存在方式看表演的二度创作",原载于《中央音乐学院学报》,2002年第2,3期。

[4] 杨易禾:"音乐表演艺术中的文本与型号",原载于《音乐研究》,2002年第4期。

演艺术中的个性与共性"①、"音乐表演艺术中的几个美学问题"②、"音乐表演艺术中的形与神"③、"音乐表演艺术中的虚与实"④、"音乐表演艺术中的情与理"⑤、"音乐表演艺术中的意境"⑥。此外还增加了"音乐表演艺术中的意念",文中借胡塞尔的"意念设定"概念,提出以意念来设定意向对象才是真正的二度创作本质。此外还论述了"音乐表演艺术中的气与韵"、"真与美"以及"关于表演心理技术的美学思考"等方面的问题。

2004年11月张前出版了《音乐表演艺术论稿》⑦,该书第一章(音乐表演的本质与作用)、第二章(美学原则)、第七章(现代美学理论带来的启示)、第八章、第九章、第十章(表演心理)是作者发表的系列论文,文

① 杨易禾:"音乐表演艺术中的个性与共性",原载于《黄钟》,2003年第1期。
② 杨易禾:"音乐表演艺术中的几个美学问题",原载于《艺苑》,1991年第4期。
③ 杨易禾:"音乐表演艺术中的形与神",原载于《艺苑》,1991年第1期。
④ 杨易禾:"音乐表演艺术中的虚与实",原载于《艺苑》,1993年第2期。
⑤ 杨易禾:"音乐表演艺术中的情与理",原载于《艺苑》,1994年第2期。
⑥ 杨易禾:"音乐表演艺术中的意境",后发表在《音乐艺术》,2003年第4期。
⑦ 张前:《音乐表演艺术论稿》,中央民族大学出版社,2004年第1版。

字有改动。除此之外,作者增加了关于中国传统音乐美学思想、西方现代音乐表演的发展演变等内容。

2007年张前的著作《音乐二度创作的美学思考——张前音乐文集》①出版,该书主体上由系列论文组成,包括"关于开展音乐表演学研究的刍议"、"论音乐表演创造的美学原则"、"正确的作品揭示是音乐表演创造的基础"、"现代音乐表演美学观念的演变"、"音乐表演心理的若干问题"等,此外收录了作者一些音乐评论文章和序言,如《声乐美学导论》序言、《声乐心理学》序言等。

2018年高拂晓的学术专著《音乐表演艺术论》以学术化的思路,从学理上阐述了音乐表演的美学问题,从艺术学审美规律入手,对音乐表演问题进行了综合的、全方位的学术审视。同年,谢承峯出版的《漫游黑白键:西方钢琴作品解析与诠释》一书,亦从历史发展的脉络,对钢琴演奏技法、风格以及重要作曲家及其作品进行了深入探讨。

西文方面,尽管早在1915年阿诺德·多尔梅奇

① 张前:《音乐二度创作的美学思考——张前音乐文集》,上海音乐学院出版社,2007年第1版。

就曾专门撰写过音乐表演诠释方面的著作,英美学界把"音乐表演分析与研究"作为一门完全意义上的学术分支,也仅仅始于上个世纪的 50 年代,它隶属于"现代音乐理论及分析"这一学科。

1942 年美国音乐学家弗里德里克·多里安(Frederick Dorian,1902—1991)的《音乐表演的历史》①一书中记载了现代意义上音乐表演历史的发展脉络,从文艺复兴、巴罗克时代直到当代美国,分别就精神、技巧、历史等方面对音乐表演进行了梳理。而这一领域较为系统性的研究,可追溯至 1950 年代,其中富有代表性的当推奥地利音乐学家欧文·施坦恩(Erwin Stein,1885—1958)的观点。在其《形式与表演》②一书中,施坦恩提出了一个创见性的观念,认为"各种演奏之间的差异可能是一些强调的不同所造成的,但它们常常是缘于概念的误解"③。由此,音乐理论家们开始对撰写指导性的文章产生兴趣,学者们期待与演奏家们进行对话乃至治愈演奏中的各种"病症"——即,"制造无理的声音"(making "sound

① 弗里德里克·多里安:《音乐表演的历史》(*The History of Music in Performance*, w. w. norton and company, inc. 1942)。

② 欧文·施坦恩:《形式与表演》(*Form and Performance*, Alfred A. Knopf, 1962)。

③ 同上,第 12 页。

without sense")①。

在随后的1960—1970年代,美国钢琴家、音乐学家爱德华·科恩(Edward T. Cone,1917—2004)在其《音乐形式与音乐表演》②一书中表明了如下观念,即"表演的主要功能是澄清由分析得出的结构关系"③。在稍早的一篇论文中,科恩还曾写道"分析家的洞察揭示了应该如何听一首乐曲,接下来是应该如何演奏这首乐曲。分析是表演的指导。"④科恩的观点对后来的分析家、表演家产生了深远的影响。两个原本不同阵营的学科与专业,通过逻辑上和方法论上的紧密关系,彼此变得愈发不可或缺。

1982年弗里德里克·纽曼(Frederick Neumann)出版了《表演实践论文集》,1989年出版了《新表演实践论文》⑤两本著作,其中收录了作者最

① 欧文·施坦恩:《形式与表演》(*Form and Performance*,Alfred A. Knopf, 1962),第12页。
② 爱德华·科恩:《音乐形式与音乐表演》(*Musical Form and Musical Performance*, W. W. Norton and Company, Inc. 1968)。
③ 约瑟夫·科尔曼:《沉思音乐:音乐学面临的挑战》,第197—198页。
④ 爱德华·科恩:"当代的分析"("Analysis Today", in *Musical Quarterly*, April 1960),第174页。
⑤ 弗里德里克·纽曼:《表演实践论文集》(*Essays in Performance Practice*, UMI Research Press,Michigan,1982)、《新表演实践论文》(*New Essays on Performance Practice*, UMI research Press,Michigan, 1989)。

重要的34篇论文。主要涉及到历史演奏问题(占据大量篇幅)、巴罗克时期演奏实践的文献使用方法、巴赫作品的装饰音演奏方式、节奏比较、附点音符与法国作品表演风格等研究。

1988年介绍到英语世界的尼古拉斯·哈农库特(Nikolaus Harnoncourt,1929—2016)的《巴罗克音乐在当今》[①]一书更是一部重要著作。作者从表谱法、速度、乐器法、发音方式等方面,全面系统地论述了历史音乐演奏的原则和技法。

1990年代,霍华德·布朗和斯坦利·萨迪(Howard S. M. Brown, Stanley Sadie)编辑出版了西方音乐演奏实践相关课题的重要文献:《1600年后的表演实践》及《1600年前的表演实践》[②],这是有关音乐表演实践最具体详实的研究成果。

20世纪90年代以后重要的专题文论还有R. 斯托威尔(Robin Stowell)编纂的《演绎贝多芬》。[③]

[①] 尼古拉斯·哈农库特:《巴罗克音乐在当今》(*Baroque Music Today: Music as Speech, Ways to A New Understanding of Music*, Mary O'Neill [Translator], Amadeus Press, 1995)。

[②] 霍华德·布朗、斯坦利·萨迪:《1600年后的表演实践》、《1600年前的表演实践》(*Performance Practice after 1600; Performance Practice before 1600*, W. W. Norton and company, Inc. 1990)。

[③] 罗宾·斯托威尔编:《演绎贝多芬》(*Performing Beethoven*, Cambridge University Press, 1994)。

该书收录了10篇贝多芬作品演奏方面的重要论文,分别讨论了贝多芬作品从作曲家所处的时代至今各种演奏诠释的问题,尤其值得注意的是,许多论文都从历史演奏的视角进行了讨论。

1998年斯坦·格德罗维奇(Stan Godlovitch)的《音乐表演:一种哲学研究》①一书则提出在现代电子技术的冲击(录音工艺)下,传统的音乐表演方式(如乐器演奏、现场演出等)所具有人格主义意义上的价值,音乐表演并不只是一种作曲家观念或作品的传递,更是个人、演奏者互相之间的沟通与交流。

1990年代一些重要的音乐表演学术论文,集中体现在英国音乐学家约翰·林克(John Rink)编纂的论文集《表演实践:音乐诠释研究》②中,包括以下方面:

1. 音乐表演学科基础理论问题

罗伊·霍瓦特(Roy Howat)在"我们演奏什么"一文以分析图表和大量文献佐证,提出演奏者所能诠释的对象并非一般意义上的"音乐",而是"乐谱符

① 斯坦·格德罗维奇:《音乐表演:一种哲学研究》(*Musical Performance: A Philosophical Study*, Routledge, 1998)。
② 约翰·林克编:《表演实践:音乐诠释研究》(*The Practice of Performance: Studies in Musical Interpretation*, Cambridge University Press, 1995)。

号"的观点。E. 克拉克(Eric Clarke)的"演奏表情：生成、感知与指号过程"一文则认为音乐表演中的音乐表现细节可以作为改变音乐概念的线索依据,但无法作为其决定性因素。在"音乐运动与演奏：理论与经验"一文中,作者 P. 舍夫(P. Shove)和 B. H. 莱普(B. H. Repp)就音乐运动感和演奏之间的内在关联进行了研究,指出无论是作曲家、演奏者还是听众都会将音乐运动感受为一种"人类动作"(Human motion),演奏者尤其需要在演奏中将这种效果扩大化,使表演具有审美意义的满足感。克兰普(Rale T. H. Krampe)和埃里克逊(Anders Ericsson)的论文"精心预备的训练与精英式音乐表演",认为"精英式"的演奏(既包括专家或专业人士,也包括天才或革新派),其基础并非建立在"才智"观念之上,而是由音乐家参与的"精心预备的训练"。此观点是对当前人们普遍接受的音乐才能观的一个挑战。文章还详尽论述了所谓"精心预备的训练"的细节和模式。

2. 演奏的结构与意义

英国音乐学家尼古拉斯·库克(Nichoals Cook)在"指挥家与理论家：富特文格勒、申克尔和贝多芬第九交响曲第一乐章"中,精心检测和分析了富特文格勒所录制的两次贝多芬第九交响曲第一乐章录音,指出富特文格勒的音响诠释与申克的结构分层

理论之间的相关联系。戴维德·爱泼斯坦(David Epstein)在"舒曼第四交响曲的奇特瞬间"这篇论文中,证明了作者本人指挥舒曼第四交响曲时情感反应的正当性,其结论是,"音乐共同语言"的多义性需要演奏者进行诠释性的选择,即便与作曲家的意图不一致也应如此。

美国音乐学家珍妮特·利维(Janet M. Levy)发表"始与终的歧义性:表演选择的推理",利维集中讨论了音乐诠释的歧义性问题和选择的暗示性问题。她把音乐诠释中的"歧义性"作为一种"授权的工具",由此作者将演奏者可以传达的意义范围大幅扩充。在 R. 伍德利(R. Woodley)的"论普罗科菲耶夫 F 小调小提琴奏鸣曲的讽刺性策略"一文中,通过对调性、节奏、速度以及音色等具有讽刺意味的"元素"的分析,作者指出演奏者在对艺术语言多义性把握的同时,如何可能进行自我定位。

3. 演奏过程分析

音乐理论家乔尔·莱斯特(Joel Lester)在"表演与分析:互动与诠释"中,认为乐谱只是一种类似于"食谱"的指示,每一次的演奏只是(而且只能是)唯一的选择。此外,他提倡分析家对总谱要进行综合性的策略研究(演奏者同样如此),以避免非此即彼式的判断。威廉姆·罗斯坦恩(William Roth-

stein)的"分析与演奏活动"提出,单一的分析很可能会导致曲解音乐作品的观点,提倡分析以"合成"(synthesis)为目标,这一点和莱斯特的"综合研究策略"的观点是基本一致的。此外,爱德华·科恩发表了著名的论文"作为批评家的钢琴家",提出正如绝对速度和相对速度的选择那样,作品的选择与曲目的建立都是一种批评意义上的行为。音乐演奏可以成为一种批评的陈述,而不是某种分析的范本。约翰·林克在"合拍的演奏:勃拉姆斯的幻想曲作品116号的节奏、节拍与速度"一文中,试图表明分析与历史意识如何得以摆脱"曲解"的音乐诠释。

除以上各篇外,2002年约翰·林克还编纂了第二部音乐表演研究论文集《剑桥音乐表演理解指南》[①],其中与音乐表演实践直接相关的代表性文论有:

科林·劳森(Colin Lawson)的"穿越历史的表演",描述了从古希腊至今的音乐表演形式,并对不同时期社会对音乐表演实践的普遍认识作了一系列的研究。彼得·华尔士(Peter Walls)的"历史表演与当代表演者"在区别和分析历史演奏和现代演奏

① 约翰·林克:《剑桥音乐表演理解指南》(*Musical Performance: A Guide to Understanding*, Cambridge University Press, 2002;该书已有中文版,杨健、周全译,上海音乐出版社,2018年)。

的过程中,区分了两种不同的演奏类型,一种是所谓的诠释性演奏(interpretation),而另一种则是征用性的演奏(appropriation),演奏者仅仅将作品作为实现个人活动的载体。文章指出只有第一种诠释性的演奏,才可能算作"试图决定和揭示作曲家的意图"。约翰·林克的论文"分析与(或?)表演",认为音乐作品的诠释活动需要演奏者作出各种类型的决定,无论是否有意识,在特定音乐特征的语境功能和呈现手段上都必须予以抉择。林克以肖邦的升C小调夜曲为例,描述了一种与演奏相关的分析模型,帮助演奏者在诠释的直觉反应与理性分析之间寻找到一种新动力。彼得·希尔(Peter Hill)的论文"从总谱到音响",提出从乐谱到演奏音响的过程,应该是一个解放人类音乐性的过程,乐谱(score)并非"音乐"(music),而是一系列有待诠释的"信息"(information)。演奏家应该意识到音乐演奏的根本目的不是技术性的音响过程。

2000年,在经过重新编辑而首次以英文版问世的《音乐表演艺术》①一书中,音乐学家申克(Heinrich Schenker,1868—1935)认为现代音乐演奏是以

① 海因里希·申克:《音乐表演艺术》(*The Art of Performance*, edited by Heribert Esser, translated by Irene Schreier Scott, Oxford University Press, 2000)。

19世纪天才演奏家的崇拜为基础的,为了反击这种现状,他提出要重新连接作曲家意图和音乐家演奏之间的纽带,认为演奏家首先应该理解作曲技法和原则,这样才会从中受益。书中还专门讨论了具体的演奏技法,如连奏、断奏、指法的运用、速度变化等。

2003年大卫·弥尔森(David Milsom)的《19世纪后期小提琴演奏理论与实践》[①]该书深入详细地分析了19世纪后半叶欧洲小提琴演奏实践,特别论述了小提琴演奏的传承、乐曲分句法、滑音演奏风格、揉音、速度和节奏等具体问题。

综上,国内音乐表演学科在"演奏作为二度创造"的核心议题上进行了集中而深入的探讨,此外还引入和吸收了20世纪哲学、文艺理论以及音乐表演实践的新观念,并以此作为音乐表演理论指导,进行了理论前沿介绍。同时,中国传统音乐美学思想也进入理论阐述与实践应用的层面,不少观念在中国传统美学思想的重新阐释和发挥中有所展现。

① 大卫·弥尔森:《19世纪后期小提琴演奏理论与实践》(*Theory and Practice in Late Nineteenth Century Violin Performance*. Ashgate Publishing Company, 2003)。

坦言之,在音乐表演研究方面,由于西方音乐学术和艺术、文化建制等方面的自觉性,使得音乐表演研究在学科思想性、研究深度、广度以及实用性等方面具有明显的优势。西方学者所关注的问题,一方面与演奏实践紧密联系,一方面所涉面更加广阔,这与音乐美学、哲学、考古学、版本学、乐器学长期深入不无干系。此外,值得一提的是,由于英语世界主要的出版和学术机构都设在英美高校,因此,音乐表演研究也很容易体现出20世纪以来英美分析哲学/美学研究方法、旨趣和价值取向。其总体发展的趋向,也在总体上受到分析哲学、美学以及实证主义研究方法的影响。

本书的每一章都将针对特定的问题进行回应。第一章"历史与成因",回答"音乐表演诠释的历史和美学成因"的问题。主要论述"音乐表演诠释"概念的历史脉络与形成过程,从"演奏到诠释"的历史和美学成因以及当下的音乐表演诠释的总体趋向,整理出一条从"音乐演奏"到"音乐作品演奏",再到最终形成面对特定对象的"音乐表演诠释"的历史脉络。第一章从演奏及其观念的历史概貌的三个历史

时段来描述现代音乐表演诠释概念的产生,以此说明音乐表演中的"诠释"观念形成所依赖的社会基础、美学基础和历史基础。

第二章回答"音乐表演的诠释对象是什么"的问题。"诠释"总是有既定目标和对象的,通过对一般和特殊两种话语进行分析可以达到对象的确实性阐明。针对"音乐表演诠释"这一概念的话语分析,通过对日常话语的一般陈述分析,以及相关对"演奏"和"诠释"所解读的9个特殊话语案例的分析,提出音乐表演诠释的实际对象并不是某种名义上的"作品",而是诸如记谱符号、技术表达、音响形态、创作立意、主体批评、诠释理念等等具体对象的结论。根据分析中所得的基本特征和规律,即对于乐谱符号的依赖程度,可以判断出这些对象之间的本质差异。据此将各种诠释对象分别出两种基本属性:表层符号性对象与深层意味性对象。它们共同形成了音乐表演的诠释对象整体,呈现出诠释对象的多层性、复合性特征。

第三章、第四章则进一步论证以上问题,针对音乐表演的诠释对象进行细致的类别区分与描述。分别具体考察了音乐表演的实际诠释对象(记谱符号、技术表达、音响形态、创作立意、主体批评、诠释理念等等)和基本属性类别的问题。

第五章回答"音乐表演的诠释对象的内部特性及其关系"的问题。提出音乐表演诠释的对象内部层次中发生的内在关联,主要显现出三种基本规律,它们是"相对景深":前景与后景之间的构成关系,"诠释循环":整体与部分的条件关系以及"异性共生":规范性与非规范性的生存关系。表演家需要根据对象的本质特性将其作为一个整体来看待。一个作为整体的音乐诠释对象,其内部必然发生着多种复杂关系。层次和层次之间、对象和对象之间彼此影响、相互作用,最终形成一种演奏诠释的整体。充分地认识和把握这些规律和特征,有助于表演者从更深的层面来处理好诠释中的各种因素。

第六章、第七章则回答"诠释对象的理论支撑和实践意义"的问题。根据音乐表演诠释对象的多层性、复合性,提出"复合性诠释"的表演诠释展望。由于音乐表演的诠释对象是一种复合性存在,对一部作品的演奏诠释,既需要针对某些相对明确的、规范性的表层符号性对象,又需要对一部分相对深藏的、非规范性的深层意味性对象进行诠释。前者的多种形态组成了表层和前景,后者则构成了深层和后景。每一个层中包含了多个对象,在一定的条件下,层次之间也会发生各种联系和相互作用。正是由于这种复合性特征,给我们提供了一种更为系统、全面、深

入的诠释策略——音乐表演诠释的复合性诠释。第六章分别从历史编纂学、语义解释学和分析哲学的不同理论角度为"复合性诠释"提供了理论来源和学理支持。第七章通过个案分析来进一步论述"复合性诠释"的可行性、合理性,以实例证明本书理论的实践应用价值。

第一章　历史成因：
当"演奏"成为"诠释"

我们首先将对"演奏"(performance)、"音乐表演"(musical performance)和"诠释"(interpretation)这几个术语进行考察。上述考察包含着两个方面，一是从历史维度，从已有的资料和研究成果中对"演奏诠释"进行简明的追溯和梳理。二是从概念的运用上，对其意义予以分析和澄清；并进一步对"演奏诠释"概念进行考察。

需要强调的是，正如在任何学科中的实践（包括音乐演奏实践）那样，人们首先应当承认实践作用的重要性。即便作为哲学假设，或是作为某种论证过程中所采取的方法，这一重要性的次序亦是毋庸置疑的——可以想见，剥离历史的分析只是将论证变成精美而密不透风的花瓶。然而，若仅是将一些演奏实践的历史证据陈列于读者面前，同样对理解无济于事。故此，概念分析和历史证据的有机结合，是我们将要采取的理想方法。

第一节 对西方"演奏"历史脉络的考察

演奏/演唱之历史发端,亦同为音乐历史的发端。除了古代传说中的推测和零散的文献记录,现代考古发现业已证明演奏早已存在于史前阶段①。当然,这些事迹更多是历史学者和考古学者致力的工作,而在这里,我们需要的仅是一种音乐表演的历史性"透视"。我们要从一些具有说服力的资料中撷取必要的实据,并从中理清线索。显而易见,留存的乐器为现代人的研究提供了实物资料,为窥寻古人的音乐实践留下了证据②。但我们注意到,相对而言,音乐在西方历史中更容易体现出这一线索和脉络。由此,我

① 古老乐器的存在,间接地证明了音乐演奏作为一种实践(而不是理论)必然首先卷入人们生活的观点。梅纽因曾说:"原始人在最后一次冰河之前就一直在使用骨头、鼓和笛子",并推测这些乐器可能是用于"祭神的和世俗的仪式与庆典"。(参见耶胡迪·梅纽因,柯蒂斯·W. 戴维斯:《人类的音乐》,冷杉译,人民文学出版社,2003年,第1页。)

② 能够为演奏实践提供最直接的证明是古代乐器的发现。在中国可以从距今3000年前的周代(主要是春秋战国时期)的文献中寻找到更早的证明。例如,《礼记·明堂位》中就有关于远古时期"鼓"的记载:"土鼓……伊耆氏之乐也"。故宫博物院也藏有殷商时期的三枚"磬",可发出顺次为大二度和小三度的三音列。1953年河南安阳大司空村出土的殷周时代的编钟,可以奏出一个由大三度和纯四度构成的三音列。河南辉县琉璃阁区出土的殷商古代管乐器的陶质"埙"则有五个孔,可以吹出十一个不同的音。(转下页注)

们将从古希腊开始,途经西元1800年前后音乐作品观念的"分水岭"时代直至今日,做一次关于演奏的历史鸟瞰。

一、古代(古希腊)时期

尽管古希腊人对音乐(Music)一词的理解范围比我们现在更为宽阔:Music 一词的内容除了音乐,还包括诗歌、舞蹈、体育等活动①——但本书中音乐一词均为现代意义上的听觉艺术。

有关古希腊音乐,唯有极少部分历史被保留下来,且多以绘画、雕塑、陶器、文字,甚至神话传说等方式,以至于至今仍无法确切地重现古希腊的音乐。在欧洲古老的音乐演奏史料中,能够寻找到的材料可谓凤毛麟角。就音乐表演而言,通过各种"残篇"和考古活动,我们大略地知道(或仅是推测)那个时代的思想家对音乐谈了些什么,或是当时的音乐实践大致如何。

约在公元前6世纪,古希腊人就开始把里尔琴

(接上页注)有些乐器甚至可以追溯到更为古老的时期。(参见夏野:《中国古代音乐史简编》,上海音乐出版社,1989年,第8—10页。)

① 恩里科·福比尼:《西方音乐美学史》,修子建译,湖南文艺出版社,2005年,第5页。

(Lyre)和阿夫洛斯管(Aulos)作为独奏乐器使用。公元前5世纪后亦出现了这两种乐器的表演竞赛。现存的古老乐谱可以追溯到公元前200年欧里庇德斯所作《俄瑞斯忒斯》合唱曲的片段,以及两首赞美阿波罗的"德尔斐赞美诗"(Delphi)等。

在音响形态上,古希腊的音乐以单声形式为主,乐器的作用主要是为人声演唱提供伴奏。这种"伴奏"与现代大相径庭,不妨将其理解为装饰性的支声音乐。古希腊的音乐与诗歌甚至舞蹈彼此紧密融合,难分彼此。譬如,诗歌往往具有宣叙性,诗中带歌,以里拉琴(或基萨拉琴[Kithara],即大一些的里拉琴)辅以伴奏,以音乐加强文学意象的渲染。此类特征可在诸多古代经典中寻得证明。

希腊思想家留给后代的音乐思想则复杂得多,主要体现在希腊哲学及其对后世西方宗教、哲学的数千年影响之中。要阐明这些内容,大致需要另撰一部西方音乐思想史,这自然不是本书的目的。然而,通过史料,我们可以获得古希腊对于音乐的某些代表性的、总体的观念,譬如"教化观念"、"娱乐观念"等。所谓"教化观念",既包含了所谓的"净化"作用,也包含了"美化"的作用。在音乐的社会作用方面,古希腊人极重视其实用性。无论是心理和生理学意义上的"净化",还是美育意义上的"美化",都是

将音乐作为一种服务于社会(城邦)的工具。因此,各种音乐演奏也往往在此情境下发挥了实用的功能。再如,演奏的"娱乐观念"。尽管在某些古代先贤看来,音乐应当彻底与低层次的感官享乐划清界限,但是在另外一些思想家那里,譬如亚里士多德,音乐的娱乐性却重新获得了肯定。在《诗学》一书中,亚里士多德提到"自然要求我们不仅工作好,而且把闲暇利用好"。他认为,娱乐可以使自由人在闲暇中享受精神上的乐趣,这种乐趣之所以高尚,是因为它是美与愉快的结合。和谐的乐调与人们心灵的和谐相契合,能起到潜移默化的作用。[1]

关于演奏的类型观念,著名的历史家卡尔·达尔豪斯曾经给出了一个古希腊时期音乐表演类型的论述,他以亚里士多德有关音乐演奏的一段微妙辨别为例进行了解读:

> (诗艺和技艺)其前身是一个全然不同的体系——自由艺术(Artes liberales)和机械艺术(Artes meachanicae)之间的区别……自由艺术包括辩证法、数学、音乐理论,或者基萨拉琴演

[1] 何乾三:《西方音乐美学史稿》,中央音乐学院出版社,2004年,第126页。

奏,目的是为了表达某种生命态度,修炼某种生活方式,只适合于享有闲暇的自由人。相反,机械艺术属于市侩阶级,是一种"糊口"的行当,一种低贱的劳作——如雕塑、或是令人面相扭曲的行业——如阿夫洛斯管吹奏。众神由于自身的夺目光辉和闲暇享受,觉得手工技艺根本不足挂齿[①]。

自由艺术和机械艺术的鲜明判别,影响了西方后来的几个世纪。在今人看来,基萨拉琴与阿夫洛斯管的演奏同属于音乐表演范畴,并无差别,然而在古希腊人眼中,艺术的本质差别乃是在于创造和一般劳作之间。基萨拉琴与诗艺的亲密性,在阿夫洛斯管那里则远不可得,显然是因为它的吹奏更容易使人联想到奴隶粗重的劳作意象——即"面相扭曲的行业"。相反,基萨拉琴可以与诗歌一同"创作",这就很自然划到自由人的兴趣选择中了。

在当代学者中,音乐史家唐纳德·杰·格劳特(Donald J. Grout)亦曾对古希腊音乐作过归纳性的描述。其中两点与音乐表演实践关系最为密切:一是

① 卡尔·达尔豪斯:《音乐美学观念史引论》,杨燕迪译,上海音乐学院出版社,2006年,第13页。

"旋律的概念,旋律与歌词关系密切,特别是在节奏节拍方面"①。换言之,对古希腊人来说,旋律与歌词之间彼此相通,音乐在本质上与语言有关;二是"音乐表演的传统,以没有固定记谱的即兴表演为主,每次表演等于在重新创作音乐,当然是在约定俗成的范围内并应用某些传统的音乐公式"②进行的。尽管古希腊时期的音乐表演与我们现在理解的音乐表演概念之间仍有诸多不同,但通过以上推测,至少能予以肯定的是:首先,音乐表演这一形式(作为实践活动)在古希腊时期就已经存在,且具有依附性,多是与其他类型的活动,如诗歌朗诵、戏剧表演、宗教仪式等并行或"交融性"地存在;此外,即兴的表演形式和标题性的例子,在古希腊时期便已经显出情感表达和音乐叙事的雏形。直至今日,在我们听到的诸多音乐作品及其表演之中,仍留有深刻的痕迹③。

概言之,音乐演奏/演唱活动在古希腊时期广泛

① 唐纳德·杰·格劳特、克劳德·帕里斯卡:《西方音乐史》,汪启璋、吴佩华、顾连理译,人民音乐出版社,1996年,第21页。

② 对此,保罗·亨利·朗也提供了一则个案:公元前586年阿夫洛斯管专家萨卡达斯所作的《皮提亚的诺姆》便成为了"华美炫技"的乐曲。这也是最早的标题音乐的例子。演奏者必须在音乐中展现动作和情节。(参见保罗·亨利·朗:《西方文明中的音乐》,第7页。)

③ 实际上,时至今日,这种交融性和依附性仍大量存在于各类音乐活动。从某种意义上,这些特性可能原本即是日常审美活动的主要特征。

第一章 历史成因:当"演奏"成为"诠释"

出现于多种场合①。演奏技艺体现出了高超的水平,其形式丰富,既有器乐独奏,也有乐队合奏与合唱。宗教与世俗节日以及竞技比赛都为音乐演奏实践提供了场所和表现机会。同时,音乐演奏与戏剧和诗歌也显现出紧密的亲缘关系。这种情况持续了相当长的时间,直至罗马时代音乐表演活动得到进一步的继承和发展。换言之,西方从古希腊时期开始,演奏活动便与生活、教育、社会集体活动交织在一起,与教化、娱乐等实用功能产生了深刻的联系,形成相当程度的传统和规模。这种实用性观念与今日艺术化的理解有很深远的历史差异——恰如美国哥伦比亚大学哲学教授、音乐哲学家莉迪娅·戈尔(Lydia Goehr)所指出的:"古代的音乐活动是富于表现力而非生产性或机械性的演出。其表现潜力指向演出或活动本身,而不是创作有形的建构或产品。其目的在于技艺娴熟的舞蹈、技艺娴熟的乐器演奏,或富于表现力的言说……其最终目的是全体参与者品德和行为的高贵。"②就此而言,古希腊的音乐观念与中国春秋时代的儒家音乐观③确有几

① 在斯巴达、底比斯和雅典,人们都必须学习演奏阿夫洛斯管,并把参加合唱队演唱作为青年最重要的职责之一。(参见保罗·亨利·朗:《西方文明中的音乐》,第10页。)
② 莉迪娅·戈尔:《音乐作品的想象博物馆》,罗东晖译,杨燕迪校,上海音乐学院出版社,2008年,第127页。
③ 譬如,孔子批"郑声淫"(《论语·卫灵公》),主张"雅乐",认定音乐有移风易俗之功,须善用之。

分神似了。

音乐演奏(无论是作为教育手段还是娱乐活动)虽有古希腊民众的长期接纳(这些从各种史料和文物发现中已经可以直接或间接地显示出来),但尚无任何证据表明,古代希腊的音乐表演具备普遍的"诠释"意味。因为在历史长河中,它还缺少一些关键的前提和必要的演化阶段。无论从社会建制还是从审美观念上,古希腊的音乐演奏皆不具备与现代"表演诠释"概念相似的条件。而要满足以上这些,还需要欧洲人经历从中世纪到 19 世纪近一千多年的努力才能完成。

二、中世纪至 1800 年之前

早期的基督教会一方面吸收了古希腊、古罗马音乐实践的一些因素,而另一方面出于宗教性的考虑,也拒斥了其中的一些方面。譬如,对于音乐的快感排斥,以及在各类仪规中对特定乐器的严格禁止等。这些重要原因我们已经清楚,目的是使归信者断绝与过去异教生活的所有联系。基督教会最早有记载的音乐活动是赞美诗的演唱。但由于仪规尚未统一,无疑造成宗教传播的差异现象。而这也正是早期基督教会致力解决的问题之一。在教宗格里高利一世(公元 590—604 年)和后继者维塔利安(公元

657—672年)的支持下,基督教会重新编定了流传在各地的圣咏,即"格里高利圣咏"(Gregorian chant)。此举彻底改变了基督教音乐实践的发展轨迹。音乐与教会仪规的关系变得更为重要。教会神职人员借助于古希腊人对音乐的基本观念,让音乐的实用性(教化作用、心理作用)在仪式中得以进一步体现。

无论如何,器乐演奏的纯粹性(没有歌词及概念)仍具某种危险,它难以令信众将注意力从音乐的美回归到对崇高教义的理解之上。这种现象很快引起教会人员的担忧。譬如,教父时代思想家奥古斯丁(Augustinus,公元354—430年)就曾在其著名的《忏悔录》中提及,"但如遇音乐的感动我心过于歌曲的内容时,我承认我在犯罪、应受惩罚,这时我是宁愿不听歌曲的"。音乐是宗教的奴仆,是为了使人们能够思索神圣的教义而存在。因而与更容易理解的文字相比,纯粹的器乐演奏起初并不受推崇。这种根深蒂固的观念,直至文艺复兴后期才有所改变。

随着圣咏在宗教生活中的大量应用,各种与音乐演奏有关的活动逐步获得了规范性,与此同时中世纪圣咏所属的礼拜仪式也日趋成熟。罗马宗教仪式中的日课与重要崇拜仪式的弥撒都包含了音乐和咏唱,唱诗班和会众甚至可以相互配合演唱圣咏和

复调音乐。在音乐创作实践中,教会发展了从希腊延续而来的调式理论,同时,也发展了音乐理论,特别是音乐的记谱法获得了意义深远的改变。

与宗教音乐实践相对应的是中世纪的世俗音乐实践。与体制性的教会音乐相比,世俗音乐本能地更贴近于生活,但大抵并未逃脱古希腊以降所遵循的功能性路线。譬如 10 世纪前后的游吟艺人(Menestrels)或戎格勒(Jongleurs)行业,演唱者多属于欧洲社会的底层,常常一边流浪,一边演唱一些英雄生涯的尚松和世俗歌曲。但他们并不是作曲者,而是演奏或演唱其他人的歌曲。到了 13 世纪,法国则涌现了大批既能作曲又会写作的人,被史学家称为游唱诗人(Troubadour)。他们身份各异,既可能是出身显赫的贵族,也可能是富有才能的平民。但在表演内容上,多数歌曲、歌词都是为了配合叙事而创作和表演的。甚至,在一些表演中还需要加入配合诗歌情节的舞蹈内容。从 14 世纪到 16 世纪,德国则从城市工商行业者中出现了名歌手(Meistersinger),并且成立了自己的行会,在民众中广受欢迎。

值得注意的是,尽管科学史对中世纪有过"黑暗"的恶评,但对音乐而言并非如此。现代音乐与表演历史发展的一次重要推力,恰来源于中世纪记谱

第一章 历史成因:当"演奏"成为"诠释"

法的建立和完善。这个长期的意义重大的任务正是教会神职人员完成的。在西方,9世纪以前几乎所有的音乐都与即兴演奏紧密相连。以当下的理解,由于没有可靠的记谱法,即兴演奏本身就是一个(或是"一次")音乐"作品"。即兴也是早期音乐主要的存在方式。大量的音乐也主要依靠记忆和模仿,以"口授心传"的方式流传下来。然而,这种依靠记忆的传播方式缺点很多,尤其是它的不确定性。这就与罗马教廷主张的正统与权威性产生抵触。由于音乐与礼拜仪式互相的卷入融合,音乐自然成为对教义诠释的内在部分。因此,以解经学观点来看,对音乐的正确记录也是对教义的合理阐释。

9世纪前后,原本依靠记忆演奏的模式被另一种较以前更为确定的模式所取代——演奏乐谱。当然,即兴演奏作为一种中世纪传统,其惯性并不可能因为记谱法的出现而戛然而止。实际上,一直到11世纪前后(甚至今日),即兴的传统仍具有活力——虽然其内在的意义与当初判然有别。

记谱法的升级与完善不仅关乎音乐创作,实际上也影响了音乐表演问题的哲性思考。首先,正是由于记谱法的出现,才使得我们今天的音乐"作品"观念逐渐成形。也正是在此种意义上,即"作品"观念隐现之后,音乐"作品"的哲学问题浮出了水面,并

闯入艺术哲学领域成为一个棘手的问题。

我们需要把话题从中世纪跳到更近一些的年代。记谱法和"音乐作品"观念的形成之间有着毋庸置疑的逻辑关系,所以我们接下来的论述将会指向对作品的历史和哲学观念考察。对于音乐"作品"观念的阐释,英国艺术哲学家莉迪娅·戈尔的成果贡献斐然。1990年代初,戈尔曾针对音乐"作品"的观念进行了分析。她令学界瞩目的重要洞见,简而言之,即,西方历史、社会对音乐"作品"观念的接受并不是"自明之理"。事实上,从18世纪末开始直至今日,音乐"作品",是一种制度下的概念产物。而1800年前后正是这个制度产物得以最终确立的"分水岭"。

西方音乐表演观念在18世纪发生了深刻的变革。莉迪娅·戈尔认为,18世纪中叶以前,艺术各自的功用相对独立。也就是说,对某些艺术来说,比如雕塑和绘画,重要的是制作具体的产品。而对于像音乐这样的艺术门类,重点在于"技艺娴熟的演奏"[①]。然而,在18世纪美艺术兴起之初,人们谈起音乐之时,一般会把"音乐"理解和解释成"表演"。也就是说,当时普遍的观念是把音乐作为一种"技艺

① 莉迪娅·戈尔:《音乐作品的想象博物馆》,第156页。

型的演奏艺术","音乐并不形成长存或具体的产品"①。由此戈尔提出,随着美艺术的唯美化进程,音乐逐渐开始"表达对长存不灭的产品的需要……于是,作品概念于18世纪中晚期兴起于音乐领域。……直到美艺术在1800年前后浪漫化,理论家们才真正成功地使音乐产品这一观念持之有据。此时,作品概念成为焦点,所有对场合、活动、功用或效果的论述,都服从于对产品——音乐作品本身的论述。"②。戈尔在此揭示出,音乐作品实质上是作为人为建构的文化概念而存在的。这本是一个历史过程。换言之,音乐从行为演化为概念,从动词演化为名词。行为通过概念固化,转变为文化的存在方式。

不仅如此,浪漫主义美学也为音乐显著提升其在美艺术领域中的地位提供了助力。浪漫主义美学首先改造了早期美艺术的功能(即,尽可能模仿自然),继而扩展了对这一概念的领悟:自然不仅是外部世界,同时也包含人类精神本身(如黑格尔)。在浪漫主义美学思潮影响下,"音乐获得了

① 莉迪娅·戈尔:《音乐作品的想象博物馆》,第158页。对此,卡尔·达尔豪斯认为最早将音乐作为"作品"来理解的史料,可以追溯至16世纪尼古劳斯·利斯滕尼乌斯在1573年发表的论文《音乐》(Musica),该文中将音乐创作看作是一种产品。(参见卡尔·达尔豪斯:《音乐美学观念史引论》,第24页。)

② 莉迪娅·戈尔:《音乐作品的想象博物馆》,第158页。

双重解放,首先不再服务于特定的、外在与音乐的目的;其次不再依赖于文字"①。其结果是:音乐(尤其是器乐)从最初由于缺乏具体意义而广受指责(被认为不值一提)而华丽转身,擢升为艺术殿堂中的新贵,并成为所有其他艺术向往的最高理想。不仅如此,关于曲式和体裁的探讨,比如奏鸣曲式、协奏曲、交响曲等等都被赋予了新的内容:"独立设计、独立成章"——不再需要遵从歌词和音乐以外的约束②。

进而,浪漫主义理论家为艺术提供了一个基本公式,艺术作品的审美内涵与世俗内涵呈反比,亦即戈尔的重要概念——"可分离原则"。换言之,审美内涵越多,世俗内涵越少,艺术价值也就越高。不难发现,根据这一公式,在形式、内容、媒介物的审美化、人为化过程中最突出的是器乐曲。"器乐曲中平凡和尘世的内容最少,其世俗的功能最差,这意味着它有最纯粹的、审美的特征"③。值得注意的是,"可分离原则"使艺术的感受与日常的生活状态划清了界限。对艺术的静观与超然物外的立场成为面对艺术时的合格要求。温克尔曼和康德

① 莉迪娅·戈尔:《音乐作品的想象博物馆》,第163页。
② 同上,第174页。
③ 同上,第178页。

的美学,其核心观念恰是这一原则的典型注解①。所有无功利性、无目的性的静观,都成为后世一贯赞同的审美理解,要求审美主体"抛开日常的操持……这是一种具有高深教养或趣味者能够沉浸于其中的沉思"②。

"可分离原则"的实践最终在 1800 年前后获得了确定。人们开始考虑如何以及在何处显示美艺术作品。于是,18 世纪 50 年代开始出现了现代意义上的博物馆——艺术品在其中获得展示。然而,对于音乐却有特殊的困境。由于其转瞬即逝的特性,要成为一种现代博物学意义上的收藏,则必须达到某种客体化对象的程度。对此,戈尔写到:

> 音乐必须得到一种可以脱离日常语境,构成艺术作品收藏的一部分,并可以纯粹审美地静观的客体。无论是转瞬而逝的演奏,还是并不完整的乐谱,均未达到这一目的,因为除了任何其他原因以外,演奏和乐谱是世俗的或至少是短暂的、具体的东西。于是,通过投射或实存

① 温克尔曼在 18 世纪 50 年代就提出对待艺术品要采取"超然物外的立场",而康德则在 18 世纪 90 年代发展了一套赋予审美判断独立性与自主性的理论。
② 莉迪娅·戈尔:《音乐作品的想象博物馆》,第 180 页。

化,人们找到了一种客体。这一客体叫做"作品"……人们开始认为,音乐是分成一件件作品的,每件作品都体现或呈现出无限或美……音乐作品还开始像其他美艺术作品一样出售。但从实际的角度而言,这一切都不是直截了当的。因为音乐是一门时间性的和表演性的艺术,其作品无法像其他美艺术作品一样以具体的形式保存或置于博物馆内……音乐解决这一问题的办法是为自身创立一个"比喻意义上的"博物馆,及某种与造型艺术博物馆相当的东西——今日所谓音乐作品的想象博物馆。①

由此,音乐作为一种特殊的声音产品获得美艺术博物馆的一席之地。因为其特殊性,人们须以特殊的示现方式予以"静观"。这一点与其他表演艺术(譬如,戏剧、舞蹈)的境况既有相似,亦有不同。换言之,美艺术"作品"产生了两种不同的博物学"陈列"方式:"即是的"(譬如油画、雕塑作品)与"如是的"(譬如音乐、戏剧等)。音乐表演显然属于后者之列,但随之所引发的种种哲学难题亦一并到来。

① 莉迪娅·戈尔:《音乐作品的想象博物馆》,第186页。

三、分水岭(1800 年)至当代

如果说,1800 年前后作为一个现代意义上的音乐作品观念的确立开端,那么经过浪漫主义美学不遗余力地建构,音乐作品的观念终于获得了不可动摇的合法地位,乃至 19 世纪下半叶,英国文学批评家瓦尔特·佩特声称:"所有的艺术都恒久地向往音乐的境界"。① 19 世纪音乐观发生了最显著的扭转,即,音乐从过程转变为目的。在各种变迁之后,音乐作品的观念得以定型,戈尔称之为"把音乐创作视为通过运用音乐素材形成完整、个别、原创、不变而且为个人所有的单元。这些单元就是音乐作品。"②

在今日,我们通常所说的音乐作品,其实乃是"前意识"地建立在这种理解之上。这种理解包含着两个方面:其一,是作品存在的内在因素,即在 19 世纪得以定型的"完整、个别、原创、不变而且为个人所有的单元"这种作品概念的形成条件。正是从此时开始,作曲家需要创作出形式完整的作品,需要使创作的"单元"之间彼此有别,需要在其中表达个人的意图等。其二,是作品存在的外在因素,即音乐作品

① 莉迪娅·戈尔:《音乐作品的想象博物馆》,第 162 页。
② 同上,第 223 页。

是一种以聆听为主的审美对象(通常在音乐厅、剧院,或任何一种体制上可提供展现其审美趣味的场合),这种对象是一种经过客体化的"物",既须产生审美价值和意义,还须能够充分展现其自足品质的体制与环境。19世纪的欧洲恰为此提供了这一文化体制上的保障,而今人对音乐作品的理解,是建立在1800年以来种种历史惯例之上的综合"效果"。

无独有偶,美国艺术哲学家彼得·基维(Peter Kivy)在《音乐哲学导论:一家之言》一书中,以分析哲学家的视角,对音乐作品观念的"分水岭"(Great Divide)①进行了剖析。关于文化体制保障的音乐厅,基维写到:

> 音乐厅这个地方,作为艺术博物馆(这也是十八世纪的发明)的听觉样式,是被用来做这么一件事的:全神贯注地、运用审美注意力(在极大程度上)去聆听绝对音乐。音乐在这样一个社会环境中,意味着只有一个功能:即成为一种为了引起高度注意而令人感兴趣的对象。在这

① 彼得·基维:《音乐哲学导论:一家之言》(*Introduction to A Philosophy of Music*, Oxford Press, 2002),第105页。本书已有中译版,《音乐哲学导论:一家之言》,刘洪译,杨燕迪审校,华东师范大学出版社,2012年。

个环境中,所有那些过去的社会环境和功能都被湮没了。①

换言之,艺术博物馆的"效果"如下:一方面保存了历史的某些片段和遗存,另一方面也隐匿、甚至消解、抛弃了历史原生环境。从审美角度而言,这种经过选择和剥离的展示和陈列,是审美注意力必然的选择,亦是体制上不得不妥协的前提之一。以上这一切,无不促成了音乐作品观念在美艺术殿堂中的定型和自足。

19世纪乃至今天,西方音乐作品的观念总体上获得了延续和统一。作品观念的牢固性仍不断获得强化和扩张(尽管在 20 世纪屡遭挑战)。之所以说

① 关于社会环境和功能,基维的观点独辟蹊径,认为即便是"社会环境和功能"也具有艺术性和审美性。"在那个把音乐和社会分开的所谓'分水岭'(great divide)之前,不但音乐的各种社会环境,而且在这些前音乐厅(pre-concert hall)环境里音乐的各种功能,都可以认为是赋予在此之前的音乐以艺术的特性,……比如说,某个含有音乐的国家庆典的表演场面,或是教会礼拜仪式的一部分。此外,在一些功能性艺术作品中,功能本身也提供了审美满足性(aesthetic satisfaction)。因此,比如说舞蹈音乐,不但可以在它的形式特性方面,而且在它为之伴奏的舞蹈的配合方面也同样能享受到乐趣。由此,就这两个方面——社会环境及社会功能而言,分水岭之前的音乐也是具有审美特性和艺术特性的"。这就从另一个角度论证了前音乐厅时代的作品之所以能够被音乐厅时代之后的人以当代的方式聆听,乃至作为一种"作品"的形式进行审美体验的原因。(参见彼得·基维:《音乐哲学导论:一家之言》,第 105—106 页。)

"扩张",用戈尔的术语来讲,也就是"概念帝国主义"[①],人们想当然地认为这一概念可以适用于一切音乐。然而,在西方进入20世纪之后,原本借助浪漫主义美学之势而获得垄断地位的音乐作品概念受到了新挑战,甚至是颠覆性的反叛。譬如,针对"完整、个别、原创、不变而且为个人所有的单元"的默会之知,20世纪则宣称,音乐作品可以是不完整的,可以每次都不同的,甚至可以是"静默"的(如约翰·凯奇的尝试)。对音乐作品的存在及其方式,人们开始展开哲学质疑和追问。用戈尔的话来说,正是"挑战浪漫主义的预设"、"瓦解日常和审美内容的分野"[②]的现实反映。

总体而言,20世纪对音乐作品的共识日渐清晰:几个世纪以来,西方音乐为自身争取到足够的权利和地位,音乐"作品"概念已坚不可摧,其结果,几乎所有演奏、艺术评价、理论研究都是以"作品"为中心(或与之保持亲密关系)进行的。正是由于出现了现代意义上的音乐作品概念,音乐表演与音乐创作

① 莉迪娅·戈尔:《音乐作品的想象博物馆》,第268页。直至今日,此概念以上两个方面的理解仍然不失其深刻性。反观与西方有着完全不同的文化生态的中国,自近代以来也几乎是以"跃进"的方式前反思地接受了1800年以降的西方音乐作品概念。

② 莉迪娅·戈尔:《音乐作品的想象博物馆》,第179页。

才正式从体制上获得了严格的分离。作曲者与表演者各司其职,作曲家创作音乐,撰写乐谱;演奏家"实现"音乐,演奏乐谱①。甚至可以说,"分水岭"为音乐表演带来的是一种艺术体制的根本性变革。直至今日,这种制度仍然维持其稳定性。

第二节 西方近代音乐表演诠释概念的产生

上文中,我们讨论了以1800年前后为分界线的制度转变。在创作与表演实践之间,逐渐出现了各种形态的"裂隙"。当然这并不是说,19世纪的创作与表演各自为政、毫不相干,也不是说当时的作曲家不再进行表演活动。实际上,即便在现代,很多演奏家本身也身兼作曲一职,而作曲家也多具备演奏自己或他人作品的能力。本文所指的"裂隙",实为一种制度性的分离。在通常的理解中,这种"裂隙"区

① 尽管从古希腊时开始(如前所述)演奏和创作便存在着一定的分别(尽管只是语言上的),但如果从一种普遍的制度分工的意义上来看,这种分工在古希腊是不明确的,也基本是不做区分的,因为并不具备这样的历史社会条件。这一将创作与实践二者"混淆"或者"兼任"的"传统"历经中世纪(如前所述),穿越文艺复兴一直到18世纪末,人们都可以寻找到充分的史料和证据表明其长期性和普遍性。

分了作曲家和表演家的任务和职责。

当进入大部分作曲家不再需要从事演奏,同时大部分表演家不再需要从事创作的时代,无论个体之间的差异、抑或时间、物理距离所带来的陌生化,都将迫使表演家在面对音乐作品时须着手以下问题:如何保持演奏与作品、作曲家创作意图之间的统一?——换言之,音乐表演中如何进行正确的"诠释"?此问题核心在于,一种体制性的分化将会引发某个同类对象怎样的复杂关系。人们发问:关于音乐表演诠释的概念从何而来?为什么要对音乐作品进行诠释?此时,原本只是一门手艺的演奏开始转换身份(毋宁说是一种"升格"),进而"诠释"概念进入音乐表演的美学关切之中。

在《新格罗夫音乐与音乐家辞典》史蒂芬·戴维斯(Stephen Davies)与史坦利·萨迪(Stanley Sadie)合撰的"诠释"[①](Interpretation)词条中,对音乐"诠

① 戴维斯、萨迪:"诠释",载于《新格罗夫音乐与音乐家辞典》("Interpretation", in *The New Grove Dictionary of Music and Musicians*, Macmillan Publishers Press, Volume 12, 2001),第497—499页。值得一提的是,在1980版的《新格罗夫音乐与音乐家辞典》中,该条目的编写者为罗伯特·多宁顿(Robert Donington),在2001版中该词条更换了条目编写者。多宁顿在1980版中更为关切表演实践的知识与表演直觉的矛盾关系。可参见多宁顿所撰"诠释"词条("interpretation", in *The New Grove Dictionary of Music and Musicians*, Macmillan Publishers Press, Volume 9, 1980)。

第一章 历史成因:当"演奏"成为"诠释"

释"概念的历史起源提供了一种解释。

戴维斯和萨迪认为,"诠释"的观念是相对晚近才有的,其地位日益重要。戴维斯和萨迪的观点与戈尔在一定程度上彼此呼应,认为"诠释"的观念在1800年之前未被公众普遍接受,主要是因为对经典曲目的依赖。实际上,正是由于19世纪之初经典曲目的扩充,音乐家频繁的巡回演出、音乐厅和歌剧院的兴建以及审美观念的变化致使作曲家地位的提升,才产生了"伟大作品"的观念。"伟大作品"需要诠释、阐明以获得理解。恰在此时,作为"诠释"一部音乐作品、在每一场演出中表达对作品理解的人,表演家的功能与职责变得至关重要。表演家既已与作曲家进行了分工,则其个人理解自然成为作品音响呈现的主要依据之一。纵使今天我们很难追溯到最早使用"诠释"概念的具体人物和年代,但透过19世纪以降(譬如)瓦格纳的经典著作《贝多芬第九交响曲的演出》(*Zum Vortrag der neunten Symphonie Beethovens*,1873),以及门德尔松对巴赫作品的复兴与演出,乃至史怀哲(Albert Schweitzer,1875—1965)对巴赫管风琴作品的诠释,诸此等等,足以使人深信,自19世纪中叶起,西方音乐表演实践已经逐步具备了产生"诠释"意义的行为条件与实际内涵。

此处有必要一提的是,上文所述"审美观念的变化"实与戈尔论述的浪漫主义美学运动并无二致。不同之处仅在于,戴维斯的审美观念中还包含了表演家的立场。抑或说,包含了面对音乐作品时的演奏群体和个体的艺术态度。实际上,专注于主体感受与主张直观体验的浪漫主义表演美学不仅贯穿了整个19世纪,而且深深影响到今天的音乐生活(后文会再次涉及这个话题)。然而,浪漫主义的音乐表演美学(严格而言,浪漫主义的音乐表演观念)曾历经辉煌,但并非一帆风顺。譬如,20世纪中叶,在音乐学实证主义冲击之下,浪漫主义音乐表演美学遭遇到了强大对手的怀疑和抵抗。[1]

如我们所知,20世纪初音乐学的兴起,推动了学者们对音乐所有关涉对象的研究兴趣。音乐学(Musicology)包括了思考、研究以及了解与音乐有关所有对象的可能性,这就必然无法遗漏音乐表演领域。在具体特征方面,约瑟夫·科尔曼曾指出音乐学一度被认为是"处理那些有事实基础的、有文献记录的、可考证的、可分析的、实证性的事物"[2]。由

[1] 在艺术思潮上,20世纪20年代同时出现了新古典主义或新客观主义(New Objectivity)也从另一个方向对传统的浪漫主义进行了抵抗。

[2] 约瑟夫·科尔曼:《沉思音乐:音乐学面临的挑战》,第12页。

第一章 历史成因:当"演奏"成为"诠释"

于受到实证主义和英美经验主义传统的影响,实证之风首先便在乐器复制、表演技法以及古乐谱研究和编订方面取得了成效。以上这些也十分适合于实证主义的研究"路数",为后来历史表演运动在西方大行其道奠定了协作的前提①。

进而,当经过"实证"考量的巴赫,乃至更久远之前的作品"权威"、"本真"的版本、乐器、表演技法出现之后,原本纸上的学术成果通过演奏家、表演团体的技术呈现,终于获得了"重构"的机会。反过来,针对历史表演的批评、争论和哲学思考,也从另一个向度对音乐学发展产生了影响。或许受史怀哲影响,巴赫音乐表演问题成为历史表演的原点和中心,其基本的动力,是为了反对晚期浪漫主义滥觞时代气候下离谱的巴赫音乐演绎。而一度极为流行的"本真性"(authenticity)一词,实际也是本雅明(Walter Benjamin)和萨特(Jean-Paul Sartre)这样的哲学家及艺术行家们用以抵制情感泛滥的"伪艺术"的名词。在此语境下,实证主义与浪漫主义音乐表演美

① 尽管在20世纪初,有"非洲圣人"之称的阿尔贝特·史怀哲,以及音乐学伟大先驱阿诺德·多尔梅奇(Arnold Dolmetsch, 1858—1940),已对早期音乐表演实践问题进行了理论探索,但历史表演问题在西方开始成为显学,实际肇端于二战后英美新实证主义潮流的兴起。

学产生了内在的紧张。随着表演实践的不断发展,这种紧张开始表现为新的潮流与浪漫主义传统之间的矛盾。

第二次世界大战之后,音乐学获得了恢复与迅猛发展。在巴塞尔、阿姆斯特丹的古乐运动方兴未艾的同时,对音乐表演问题感兴趣的音乐学家(尤其是音乐史学家、音乐分析学家)意识到,有必要创立一门完全意义上的分支科学,英语世界称之为"音乐表演分析与研究"。理论家们期待与演奏家们进行对话,并针对施坦恩所抨击的演奏"病症"(即,"制造无理的声音")予以批评和指导。音乐表演研究进入了新的学科发展阶段。如若我们重温一下前文中所提到的"浪漫主义美学",便不难理解实证主义的锋芒为何会直指各种表演"病症"了,也不难理解为何音乐学家和艺术哲学家开始把注意力和学术兴趣转向音乐表演问题。在主张实证主义的音乐史家(他们当中也有很多本身就是表演家)看来,在对待巴赫这样的音乐家及其"伟大作品"的时候,任何主观解释的表演都必须受到严厉质疑与反驳。

在这场论战中,各路观点繁多,大致可归为两类。一类崇古抑今,呼吁历史意识,譬如亨德米特就认为"符合巴赫创作意图的表演,就需要恢复作曲家

所属时代的各种表演条件"①。另一类则立足当下、瞄准未来,譬如阿多诺在其《巴赫反对其拥护者》(1951)的申文中,视历史演奏为一种对现代性的背离②。1970—1980 年代,英美音乐学术界也开始频频触及表演实践问题,各类音乐表演理论著述大量问世,如《早期音乐》"本真的有限性"系列专题③、尼古拉斯·凯尼恩编纂的文集《本真性与早期音乐》④等。总体而言,这些文论的撰写者多为演奏家、音乐史学家,哲学家、美学家似乎仅有史蒂文·戴维斯(Steven Davis),彼得·基维,以及斯坦·戈德拉维奇(Stan Godlovitch)等人。有趣的是,他们的论文也主要发表在诸如《不列颠美学》以及《一元论者》

① 约翰·布特(John Butt):《与历史同行的演奏》(*Playing with History*. Cambridge: University Press,2002),第 3 页。

② 阿多诺(Theodor W. Adorno):"巴赫反对其拥护者"("Bach Defended against His Devotees" in *Prisms: Cultural Criticism and Society*, trans. Samuel Weber and Shierry Weber. Cambridge: Massachusetts Institute of Technology Press,1981,p. 135—146)。

③ 参见《早期音乐》(*Early Music*, Volume 12, Issue 1, Oxford: Oxford University Press, February 1984),第 3—25 页。撰文者有理查德·塔鲁斯金(Richard Taruskin)、尼古拉斯·坦普利(Nicholas Temperley)、丹尼尔·里奇-威尔金森(Daniel Leech-Wilkinson)、罗伯特·温特(Robert Winter)等重要学者。

④ 尼古拉斯·凯尼恩编(Nicholas Kenyon):《本真性与早期音乐》(*Authenticity and Early Music*. Oxford: Oxford University Press,1988)。

(*The Monist*)等哲学期刊上①。

实证性研究以及基于这种学术理解而取得的成果,对历史表演提供了理论和实践的双重基础。与此同时,在这股新流之中,人们逐渐开始普遍使用(或引用科尔曼语"征用")"诠释"这一术语。究其原委,或许是一方面出于对浪漫主义的逆流反抗,一方面也是对新的话语权力的自我标榜。早在 1915 年,音乐表演研究的先驱者阿诺德·多尔梅奇(Arnold Dolmetsch,1858—1940)在《17—18 世纪音乐的诠释》②中曾使用过"诠释"这个术语,但与实证主义者不同,多尔梅奇所强调的仍是感觉、理解和对精神的主观把握。他甚至坦言"学习者应该通过透彻理解古代大师们对他们音乐的感觉、他们希望传达的印象,他们的艺术精神(the Spirit of their Art)而努力做好准备"③,但在 20

① 参见 Steven Davis,"音乐表演中的本真性"("Authenticity in Musical Performance",*The British Journal of Aesthetics*,1987,Volume 27,第 39—50 页)。Stan Godlovitch,"本真表演"("Authentic Performance",*The Monist*,1988,Vol. 71, No. 2,第 258—277 页)。Peter Kivy,"论'历史本真表演'概念"("On Concept of the 'Historically Authentic' Performance ",*The Monist*,1988,Vol. 71 No. 2,第 278—290 页)。
② 阿诺德·多尔梅奇:《17—18 世纪音乐的诠释》(*The Interpretation of Music of The 17th and 18th Centuries*,University of Washington Press,1969)。
③ 约瑟夫·科尔曼:《沉思音乐:音乐学面临的挑战》,第 192 页。

第一章 历史成因:当"演奏"成为"诠释"

世纪50年代,"诠释性的演奏"几乎等同于具有历史意识地演奏——演奏成为一种符合历史风尚,一种力图求得"本真性"的实践。譬如,1954年瑟斯顿·达特索性将"诠释"解释为"诠释是标准问题,而不是个人问题"①,显然是对浪漫主义的公然抵制。不言而喻,此理想的"标准",已使表演美学问题升级为哲学"真伪"的讨论了。进而,人们开始关注"本真性"这样一个由演奏实践引发,后被历史学家、音乐学家乃至哲学家乐此不疲地争论的话题。② "诠释"从个体的选择问题演变为普遍的执行"标准"问题,从实践问题转变为哲学思辨问题,从历史问题演化为时代的当下性问题。

至此,"音乐表演诠释"这一概念终于浮出水面。不难看出,"音乐表演诠释"这一概念的形成至少在

① 约瑟夫·科尔曼:《沉思音乐:音乐学面临的挑战》,第191页。但科尔曼认为,达特在《音乐的诠释》一书中将"诠释"概念规定为"诠释是标准化的(normative)问题,而不是个人化的问题"是一种有意的危害。因为达特所谓的"符合风尚"(stylish)其实也就是所谓"本真性",而达特恰恰将本真性与演奏质量这两个概念混为一谈。

② 如尼古拉斯·凯尼恩编:《本真性与早期音乐》;彼得·基维:《本真性:音乐表演的哲学反思》(Authenticities: Philosophical Reflections on Musical Performance, Ithaca, NY, and London, 1995)以及理查德·塔鲁斯金:《文本与行动》(Text and Act: Essays on Music and Performance, Oxford University Press, 1995)等著作对"本真性"问题的讨论。

逻辑上是明晰的。首先,音乐表演诠释这个术语是一个复合词,其结构是由"音乐表演"结合"诠释"而成。如所见,西方音乐演奏活动,乃至任何一个民族和国家的音乐演奏活动,自人类之始便已存在。考古对此早有各类证明。然而,正如达尔豪斯所谓作品的概念"远非自明的道理"①一样,音乐表演诠释的概念同样也并非自明之理。从古希腊时期一直到18世纪末(也就是戈尔所谓的1800年前后),欧洲人并非像对待文学、美术作品一般去理解音乐及其表演行为。音乐被欧洲人作为"作品"来看待也是1800年之后才出现的。其次,音乐表演亦长期未被广泛地作为"诠释"来理解和接受。直到整个19世纪音乐作品观念的形成、社会艺术建制和审美观念的变化、音乐、音乐家(尤其是作曲家和演奏家)在艺术界、西方社会中地位的明显提升等等条件成熟后,才出现了对"伟大作品"诠释的社会性和历史性的迫切要求。为了获得理解,大众要求演奏者对那些"伟大作品"进行解释,这种解释既可能是语言文字形式的表达,也可以使用艺术语言本身(或者是两者的结合,例如瓦格纳对自己的作品乃至贝多芬作品演奏的文字性解释等)来呈现。此后,诠释概念在19世

① 卡尔·达尔豪斯:《音乐美学观念史引论》,第24页。

纪后半叶被彻底接受。

通观20世纪,人们对音乐表演"诠释"一词的理解发生了深刻的变化。它已不局限于表示具有审美意义和个性投射的演奏实践,同时还传达出某种文化解释学的意味。随着战后英美音乐学、音乐哲学的发展,音乐表演诠释的问题在20世纪60—90年代又到达了一个高峰,相关讨论尤为热烈,其中有关"诠释"概念的运用和理解产生了诸多分歧。这就给人们如何描述和界定"诠释"对象,乃至何时、何地对何物才能进行击中要害的"诠释",并最终如何进行"诠释"等问题提出了课题要求。这一系列亟待解决的难题随着历史抛到我们的面前,它们正是本书的任务,亦是以下章节中将要展开讨论的内容。

第三节 关于"表演"概念内涵的说明

如前文所述,"表演"的概念与实践是在相互作用下形成的,即,表演实践影响表演的观念,表演观念反过来又影响实践。这个观念虽非研讨的重点,但却是讨论的起点,且令本章的结论更富有意义。为了使后面的论述更加清晰可辨,在论述"表演"实践与概念的历史线索之前,需要先对"表演"这个词作一些说明。

本书中的"表演"一词,其实际内涵有以下几个方面的规定:

第一,在概念使用和译法上,后文中所使用的"表演"概念,其根本意义与英文中的 Performance 一词相对应(严格地说,是与 Musical Performance 完全对等的概念)。虽然中文语境中所对应的 Performance 一词可译为"表演",但是因为本文的论域仅限于音乐,而"表演"一词作为动作的概念,其所涵盖的子类别还包括"戏剧表演","戏曲表演"等,这就容易产生歧义、导致误解。因此在译法上,我宁可统一采用"演奏"或"音乐表演"作为 Musical Performance 概念的实际对应词。

第二,在英文中,Musical Performance 并不区别器乐和声乐,因此本文所指的"表演"(音乐表演),同样不局限于器乐领域,也包含了声乐演唱。换言之,本文中所使用的演奏(音乐表演)一词所涉及的概念和实践,并不单指演奏和演唱,也不具体指某一次演奏和演唱,而是同时包含两者的综合。值得一提的是,在声乐艺术领域中,"表演"概念的意义可能会因为戏剧和文学文本的原因而被延展,在大多数情况下歌唱艺术并不"纯粹",而是更为综合性的艺术门类,此已是学界共识。对戏剧因素和文本表达的要求,已在一定程度上逾越了本文所要分析的主

要对象——音乐表演的边界。因此,那些歌剧中发生的各种戏剧因素并不在本文考察的范围之内。这些问题将更为复杂,有待将来有识之士予以深入。

第三,从人类学视野和历史学观念来看,同一个语词的概念在不同的文化制度和历史时期会被赋予内涵迥异的意义。① 然而,在本文中所使用的"表演"一词的概念仍旧采取在西文文化语境中的普遍理解和用法。因为至少在国内近现代以来,"表演"(音乐表演)概念的出现和使用基本上都是与西方现代的理解和使用趋同的。

最后,演奏(音乐表演)的环境并不作为衡量考察对象性质的必要条件。也就是说,本文所使用的"表演"("音乐表演")概念,指的是一种通常意义上的演奏或音乐表演活动,一种承载了解释、传达某种文化意义的活动。因此,既涉及在舞台上的演奏,也包括在录音棚制作音乐产品的演奏;既包括有听(观)众的演奏,也包括那些没有听(观)众的演奏。不过,一般而言,多数是指接受对象在场(或假设在

① 人们对于概念的使用,包含了历史和制度性的内涵——其个别意义必然与它所属的社会和历史语境相关。如汉语中"演唱"一词,原指的是佛教仪式中的"演释唱颂",《汉语大词典》中引证为《《魏书·释老志》:又有沙门……并有名于时,演唱诸异"。而后代则表示歌唱艺术的具体活动。(详见汉语大词典出版社:《汉语大词典》,卷六,汉语大词典出版社,1990年,第106页。)

场,如录制唱片等)的演奏活动。

综上所述,本章的主旨在于阐述这样一个观点,即音乐表演诠释这一概念和相关实践问题并不是一个本体论意义上的问题,而是历史语境所生成的现象。解释这一现象的历史和美学上的成因与现状,正是本章目的所在。然而,尽管作为一个通行术语,"音乐表演诠释"其概念的理解和使用仍然存在疑惑,音乐表演诠释实践中仍然有着许多等待深入反思和阐释的问题。显然,从"音乐演奏"到"音乐作品演奏",再到面对特定对象、具有文化解读意义的"音乐表演诠释",以上仅仅提供了一个历史构建的概貌。既然"诠释"概念是建构的,那么,不妨就对各种诠释的对象作一番考察。在第二章中,我们将对"音乐表演诠释"这一概念进行语义学层面的分析,探讨在日常用语和书面用语中,这个概念究竟指的是什么,以此来回答音乐表演的诠释对象及其基本属性的问题。

第二章　话语分析:音乐表演诠释对象的复合性

美国音乐学家珍妮特·M.利维曾提出"不存在无目的的诠释"①的观点,从日常语言的角度来看,此言无误——任何"诠释"必定有其特定目标和对象。譬如,辞典的编纂和注释是对语词意义的界定性诠释,《系辞》是对《周易》文本的哲学性诠释,司法解释是对法律条义的应用性诠释,诸此等等。那么,关于音乐表演艺术,我们需要进行思考的,便是以下问题:音乐表演诠释的对象是什么?进而,诠释的对象具有何种类型特性?我们将对此进行考察。

本文所述的"对象",也就是音乐表演的诠释行

①　珍妮特·M.利维(Janet M. Levy),美国音乐学家。利维的研究集中于贝多芬作品以及音乐表演学领域。参见约翰·林克编:《音乐表演实践》("Beginning-ending ambiguity: consequences of performance choices", in *The Practice of Performance: Studies in Musical Interpretation*, Cambridge University Press,1995),第150页。

为指向为何的问题。尽管"诠释"作为一个术语被引进表演实践领域经历了一定的历史时期,但音乐表演的诠释对象属性仍缺乏清晰的界定。不仅如此,无论英文抑或中文环境,有关音乐表演的诠释对象观念往往多体现出随意性和模糊性。这种特性给理解和语言交流带来了"风险"。假如语词对象的指向不明确,就很容易产生所阐述意义的模糊,进而导致理解和解释的偏离。因而,本章将采用话语分析的研究方式来澄清"诠释"一词的概念。我们将从一般话语和特殊话语两种方式对诠释所指向的对象进行分析,以此提炼出音乐表演诠释对象的特性。

第一节 音乐表演诠释对象的一般话语分析

如前所述,美国音乐学家珍妮特·M.利维提出如此前提:"不存在无诠释的演奏",理由如下:"当我们通常说'在 X 的诠释下',其意思和说'在 X 的演奏下'是等同的,反之亦然"。

We commonly say things like "in X's interpretation" but mean "in X's performance" and vice versa.[①]

从常识来判断,命题"不存在无诠释的演奏"显

① 约翰·林克编:《音乐表演实践》,第 150 页。

然是合理的。我们似乎可以得出以下结论,即"诠释"是"演奏"的一种必然性,一种不可或缺的"品质":当我们说某个表演家"演奏"了一部作品,就意味着该演奏家"诠释"了一部作品。好的演奏可以是一次好的诠释,而糟糕的演奏则可以是一次糟糕的诠释。"演奏"可以替换"诠释"这个词来使用。尽管在外延和内涵上有所差别,但在日常用语中,这种替换几乎已经成为一种惯例。当然,眼下并非是要去甄别这两个词各方面的异同(尽管确实存在,但并非此刻的重点),而是以此强调"诠释"在音乐表演中与术语"演奏"之间的紧密性,乃至于可成为后者的"升级替代"品。

通常,在中文表达习惯中,我们最自然的表达式为:X 诠释了 Y 的作品。(X interpreted Y'work.)以现实为例,我们可以说,

<center>陈宏宽诠释了贝多芬的作品。</center>

在合适的语境中,我们会将这个句子完整地理解为:作为钢琴家的陈宏宽演奏/诠释了贝多芬的音乐作品。这个简单命题的主项是陈宏宽,谓项则是贝多芬的作品。以句法规则来看,句中所表示的动作是"诠释"(或者可以理解为"演奏"),而动作("诠

释")的对象毫无疑问正是"贝多芬的作品"。因此,我们可以将其表示为以下的等式:

<center>诠释的对象＝贝多芬的作品</center>

然而,这个对象等式存在疑问。因为从概念分类上,这个等式的谓项产生了歧义(Ambiguity)。"贝多芬的作品"有可能是集合性概念,也有可能是非集合性概念。所谓集合性概念,是以事物的群体为反映对象的概念。集合概念只适用于它所反映的群体,而不适用于该群体内的个体(比如"树林"),而非集合性概念既可以适用于所反映的类,也可以适用于该类中的分子(比如"树")。[1]

就这个句子本身来说,并不能判断诠释的对象究竟是某部作品,还是各种作品。因此,我们只能根据句子的语言环境来判断。贝多芬的作品数量当然不仅只有一部,而一般来说,演奏家也不会打算一夜之间弹完所有的贝多芬作品。由于陈宏宽是一位钢琴家,他所演奏的主要是钢琴作品,则上文中的等式可修正为:

[1] 《普通逻辑》编写组:《普通逻辑》(增订本),上海人民出版社,1993年,第110—111页。

第二章 话语分析:音乐表演诠释对象的复合性

诠释的对象＝贝多芬的作品(Op.106)

这样,贝多芬的作品(Op.106)就成为一个非集合概念了。进而,完整的表达式为:

陈宏宽诠释了贝多芬的作品(Op.106)

至此,分析已经达到了一个看似合理的地步——作为一位钢琴演奏家,在某次演出中,陈宏宽的音乐表演诠释对象是贝多芬的作品第106号钢琴奏鸣曲。这在日常的思维和观念中,以及在语法结构中都毫无错误。

但是,棘手问题很快会出现。对于一个打破砂锅的异见者来说,"陈宏宽诠释的对象是贝多芬的作品第106号"的回答并不能经受质疑,他接着提出以下几个问题来提出怀疑:

第一,音乐表演诠释的对象不可能仅仅只是一个"称谓"——"贝多芬的作品第106号"只是一个称谓而已。如果没有任何进一步的实质性证明,说"陈宏宽诠释了贝多芬的作品(Op.106)",这句话仅仅提供了某种新闻的意义。就此而言,把诠释对象理解成一部作品的名称是难以令人满意的,毕竟这部作品的名称不会提供任何审美价值。

第二,贝多芬的作品(Op. 106)是一部音乐作品,而究竟何谓一部音乐作品,乃至一部音乐作品以何种方式存在,这个学术问题曾饱受争议。为了不至于将演奏对象归结成为某种"柏拉图式的理式"或"纯意向性对象",就必须将作为"音乐作品"的贝多芬作品(Op. 106)以一种实际形态予以解释。把音乐表演诠释对象回答成"音乐作品",这种回答很容易陷入哲学困境。无论如何,音乐表演诠释首先应当是一种"实现"活动,而不是纯粹的思辨。

第三,很多表演家曾公开坦言,他们对音乐作品的诠释常常是在各种不同层面、角度、立场、方式上进行的。这就产生了音乐表演的多样性、丰富性以及创造性。换言之,以上特性很可能意味着音乐表演的诠释对象不是单一的,而可能是多种和多个,甚至是生成的。因此,说"诠释的对象=贝多芬的作品(Op. 106)"只是一种单一概念的语言描述,并没有触及对象的真实状态。

诚然,"陈宏宽诠释了贝多芬作品第106",这显然是一个名义上的、一般的描述,甚至对于许多音乐爱好者都不算是满意的答案,在表演家看来就愈发缺少实践意义了。演奏家会问:贝多芬作品的哪些内容需要被诠释出来?是音符或是速度?是风格或是色彩?是句法或是力度?如何兼顾作品所包含的

精神内涵和演奏家本人的艺术个性？如何如其所是地重构作品的原貌？诸此等等，都无疑是有关"诠释"的真正问题。

正如所见，上文中的三种不同质疑中就产生了对"审美价值"的诉求、对"哲学困境"的关切以及对"对象实质"的追问。任何一个尊重听众和艺术的表演家都必然回去寻找实际的回答：音乐表演诠释对象究竟为何物？具有何种特性？乃至如何把握诠释对象？

综上，以某部音乐作品的"称谓"来回答诠释的对象问题，等于什么也没说。但是，如果要对上述问题进行回应，仅凭借前文中的一般性的话语分析是远远不够的，它只是一种粗略的"共相式"命题。假如没有具体的归纳，就会导致深度的缺乏，使得分析失去可靠性。因此，我们需要从更广的范围和更深入的理论观点入手，通过多样的、显示深度的代表性话语来进行分析，才能可靠地触及音乐表演诠释对象的内在规律和主要特征。

第二节　音乐表演诠释对象的特殊话语分析

所谓特殊话语分析，是指这样一种分析方法：列举一定的关于演奏/诠释概念的重要观点或评论的

话语资料,根据这些话语资料的实际"对象"作阐释和分析。在本节中,我们将对20世纪以来相关学术领域的重要表演家、作曲家、哲学家以及音乐理论家与"演奏"和"诠释"相关的9个话语案例(关于演奏/诠释的观点)进行分析,并提炼其基本规律和特征。

个案1:海因里希·申克

早在20世纪初,奥地利音乐理论家海因里希·申克在他后来出版的著作《演奏的艺术》(*The Art of Performance*)[①]一书中,曾对演奏的基本观念进行了批评,阐述了他本人对演奏的观点和立场。申克的演奏观念建立在对当时(19世纪末—20世纪初)浪漫主义过度主观性的批判立场之上。他旗帜鲜明地反对19世纪以来过度炫技的表演诠释方式,认为这种来自于对天才演奏家的膜拜的表演诠释的合法性值得怀疑。申克提出,演奏家应重新联系作曲家意图和演奏的关系,强调作品的重要

① 尽管这部20世纪早期(1912年)重要的演奏诠释论著(英译版)直到2000年才得以编辑出版,但实际上,申克的分析理论在20世纪上半叶便通过汉斯·怀塞(Hans Weisse,1892—1940)以及申克的学生在美国的努力而获得了稳固的学术地位,以他的分析理论为基础的表演学研究深化到表演实践的各个层面,20世纪50年代美国的"音乐演奏分析"学科兴起,与申克的分析法在美国音乐教学中方法受到广泛推崇有着深刻的关联。

地位。他认为：

> 一旦演奏开始，人们就必须意识到有一些外在的东西被加入了一部完整的作品当中：所演奏的乐器特性、演奏厅、房间和听众的性质，演奏者的情绪、技巧等等因素。如果要作品不受到玷污，就要使之获得比演奏更好的地位，其安全就不应受到上文所述的那些因素的影响。换而言之，这些因素必须服从于作品的地位。……要想征服这些困难，那些对作品的浮皮潦草的认识是远远不够的，人们所需要的正是对所有作曲知识的透彻理解。①

申克认为，19世纪以来的音乐表演忽视了作品本身，过分强调演奏家个人以及作品之外的因素。值得注意的是，尽管申克提出"（各种外在）因素必须服从于作品的地位"，但实际上他所指的"服从"是对作品作曲技法和分析结果的服从。这是建立在他的整套分析理论基础之上的"衍生"。或者说，他正是通过对技术的分析追寻作曲家的创作意图。以为唯

① 海因里希·申克：《演奏的艺术》(*The Art of Performance*, edited by Heribert Esser, translated by Irene Schreier Scott, Oxford University Press. 2000)，第3页。

有先有了一定的分析结论,才能进行有目的的演奏诠释,而不是把演奏的目的置于外在于作品的因素上。但是在他的话中也承认"有一些外在的东西被加入了一部完整的作品当中",不管申克对此态度如何,这些"外在的东西"总是存在于表演实践当中的,这值得我们关注和思考。

个案 2:约瑟夫·科尔曼

但是,在另外一些音乐学家看来,创作意图并非总是最重要的部分。美国音乐学家约瑟夫·科尔曼在谈到一个指挥家对一部作品的"演绎"时,认为"诠释"包含了主体涉入的过程。正如指挥家在演奏过程中必然要对作品投射个体的影响一样,那种诠释的影响可能是个性化的。并且,这种个体性的解读源于对作品意义的理解和发挥,科尔曼甚至认为一种演奏诠释同时也是"批评":

> 当我们谈论某个指挥家如何诠释一部马勒交响曲时,并非是谈论确切的乐器和乐器平衡,也不是谈论音符的正确和对短倚音的处理。音乐家处理这方面的问题的方式当然会不一样,而是处于一个能广为接受、恰当的狭窄变动范围内。我们所谓指挥的演绎,是不太容易分析

的东西:那是他使自己的音乐个性影响该交响曲的方式,以便实现乐曲的实质内容或意义。更妙的是,那是他从交响曲的意义中做(makes)——诠释——出来的东西。人们常常看到,这层含义上的音乐演绎,可以看作是一种批评形式。①

从这段话里,科尔曼把指挥家的诠释看成主体性的解读。换言之,尽管演奏是为了"以便实现乐曲的实质内容或意义",但实现的是一种具有主观批评意味的诠释对象,也就是通过乐曲的演奏来传达个体观念。这些对象或多或少带有超越记谱符号的性质。从深层而言,演奏即提出深层批评和展现审美态度的过程。诠释的价值在于传达观念,并且所传达出的个体观念具有批评意味。

尽管这种"实质内容或意义"具体是什么,科尔曼并没有在上下文中作进一步解释,但是,他的描述表达了某种具有文化意义的东西。纵观而论,科尔曼对音乐表演"诠释"的态度凸显出这样一个可能性:诠释的对象中有一部分是所谓"实质内容或意

① 此处译文引自中译版科尔曼:《沉思音乐》,朱丹丹、汤亚汀译,汤亚汀校,人民音乐出版社,2008年4月第1版,第168页,略有改动。

义"的东西,而对其的演绎是一种高级形式的批评,应作为诠释的另一部分内容而存在。这种批评存在于文本之上(即"超越性")。实际上,更加明确表达出这一观点的是美国音乐学家爱德华·科恩,他在其论文"作为批评家的钢琴家"中提出这样一种观念:"……正如我所提出的那样,人们同样可以把演奏者看作是另一种批评家:用某种格言的方式来说,就是演奏批评了音乐作品。"[①]这种演奏对作品具有一种原创的和穿透力的理解,不仅展示了作品中某些从未被发现的维度,而且还体现出演奏者主体评价的力度。这无疑是一种引人入胜的洞见。

个案 3:斯蒂文·戴维斯

此外,也有学者从哲学的角度,以作品与演奏关系作为切入点,对一次合格的演奏进行了哲学规定。奥克兰大学的哲学教授斯蒂文·戴维斯提出,一次演奏,若要如其所是地成为对某部作品的演奏,至少必须满足下述三个条件:

第一,在演奏与作品内容之间有一种合适

① 爱德华·科恩:"作为批评家的钢琴家"("The pianist as critics",收录于约翰·林克编:《音乐表演实践》),第 241—253 页。

的匹配。第二,演奏者应有意识地遵循作品中列出的大多数的指示,(而不必知道这些作品的作者是谁或这些指示是谁写下的)。第三,在演奏和作品的原创之间必须有一条有力的因果链,从而使这种匹配可以系统地对作曲家的创作构思做出回应(2001)。①

如果仅从对象的考察来看,戴维斯的演奏对象显然就是乐谱中所有指示性的符号。因为首先需要满足的是"合适的匹配"这一条件。然而,"遵循作品中列出的大多数的指示"是否就是一次合格的演奏所需要的唯一条件呢?这在他另一本著作中得到了更为明确的阐述。在新书《艺术哲学》中,他尤其针对音乐表演的诠释提供了如下见解:

> 就戏剧作品或音乐作品而言,作品的表演与作品的诠释之间有着不可分割的联系。如果我们认为,所谓对一件作品进行表演诠释,意思就是由表演者来计划与安排,将自己关于作品的总体的表达与结构方面的想象付诸实践,那

① 斯蒂文·戴维斯(Stephen Davies):《音乐作品与演奏》(*Musical Works and Performances*, Oxford University Press, 2001),第5页。

么大多数表演就包含着对于所表演的作品的一种诠释。①

"作品的总体的表达与结构方面的想象"的观点耐人寻味。但无论如何,我们仍可以看出戴维斯所谓"对作品的诠释"仍然保留了个体行为的权力,很难否认"表达"与"想象"所固有的某种主体内在性和与作品之间存在的各种"自由"。

个案 4:斯特拉文斯基

斯特拉文斯基在著名的讲稿《音乐诗学六讲》里曾谈到音乐表演。他首先区分了执行者(executant)和演绎者(interpreter)之间区别的问题(1942)②。从作曲家自身的职业立场出发,斯特拉文斯基认为:

> 既然是演绎,表演者就不能随心所欲,换句话说,也就是表演者在把作品传达给听众时应该要自觉遵守某些特有的规定。……人们通常

① 斯蒂芬·戴维斯:《艺术哲学》,第 112 页。
② 对此,杨燕迪认为斯特拉文斯基并没有对这种区分作更为细致的"引申和细化",因此,只能推论斯特拉文斯基为"演绎"增添上的"出于挚爱的关切"(a loving care)很可能就是一种"表演的创造性"。(杨燕迪:"偏激的洞见——音乐诗学六讲导读",载于《音乐艺术》,2008 年第 1 期)

以为摆在表演者面前的作品只要文本不存在错误,作曲家的意图就应该清晰明了,容易理解。但事实上,不管一部作品标注的如何周全,都难以保证不出现模棱两可的地方。

……音乐中总会存在隐性的元素无法加以确定,而要想在演奏中表达出这些元素,需要有丰富的经验和敏锐的直觉,……对于演奏者,人们只要求他做好自己的本分,把乐谱"译成"声音即可,而不论执行者对作品本身的好恶喜憎。而对于演奏者,除了这种完美的声音翻译之外,人们还要求他具有一份出于挚爱的关切,当然,这绝不意味着他可以在暗地里、或公开地,进行再创作。①

斯特拉文斯基把演奏区别为执行和演绎,提出演绎的行为者"不能随心所欲"、"要自觉遵守某些特有的规定"。但是,尽管作出了这两者之间的根本的判别,斯特拉文斯基却对演绎者提出了警告,他所说的演绎者对作品除了进行"完美的翻译之外"还需要有真挚的关切,但"这决不意味着他可以在暗地里、

① 伊戈尔·斯特拉文斯基:《音乐诗学六讲》,姜蕾译,杨燕迪校,上海音乐学院出版社,2008年,第122—123页。

或公开地,进行再创作"。这一点几乎消解了演绎者个性解读的权力。相反,在斯特拉文斯基看来,所谓演绎者,其根本的任务就是"本分"地翻译乐谱,把作曲家作品中隐形的因素以"丰富的经验和敏锐的直觉"的方式加以确定即可。由此可见,斯塔拉文斯基对主观诠释的态度是极为谨慎而保守的。如从他的观点出发,表演诠释的地位本身尚存问题,其诠释对象仅仅是在"翻译"乐谱的前提下被作曲家授权的模棱两可的决定而已。

个案5:卓菲娅·丽莎

波兰音乐美学家卓菲娅·丽莎则从意识形态的角度,来论及音乐表演艺术中的诠释现象(1954)。在论著《论音乐的特殊性》中,她写道:

> 在演出中起重要作用的还有对作品的解释,这种解释在不同的时代里往往发生根本性的变化。今天我们常常谈到对巴赫作品有浪漫主义的、神秘主义的、形式主义的演奏,以及与这些相反的,现代的、现实主义的演奏;……在表演上的种种解释是总的意识形态因素作用的结果,例如在19世纪演奏肖邦的作品时常常强调其中的沙龙性的、病态的主观因素,而在今天

则强调其中健康的、民间的气质;演奏巴赫的作品时有人从宗教感情的角度去解释,有人则从启蒙时期健康的人道主义角度去解释等等。①

在丽莎看来,意识形态会对演奏产生积极或消极的影响,这一点毋庸置疑。这里且不论"沙龙性"的病态抑或是"民间性"的健康的理论是否代表了丽莎完整的观点(因为,此处恰恰带有"意识形态"的印痕),仅就演奏作品本身来说,"意识形态"一方面是诠释风格或手法的或隐匿或公开的前提,而另一方面"意识形态"同样也是演奏诠释的对象和目的——譬如,从宗教感情的角度去解释巴赫的人,总是会有意强调其"宗教性",而从人道主义角度去解释的人,总是会强调巴赫作品中的启蒙主义思想。意识形态内容很难通过文本直观显现,而是作为音乐文本之上的形态予以呈现。

个案 6:罗曼·茵加尔顿

罗曼·茵加尔顿从现象学方法入手,在其《音乐作品及其同一性问题》中提出了对音乐作品的概念

① 卓菲娅·丽莎:《卓菲娅·丽莎音乐美学译著新编》,于润洋译,中央音乐学院出版社,2003 年,第 102 页。

解读,同时,也涉及音乐表演领域:

> 音乐作品一般是用不十分严密的规则"记录"下来的,由于记谱法的不完善,这样的规则决定了它只是一种示意图式的作品,因为这时只有声音基础的几个方面被确定下来,而其余的方面(尤其是作品的非声音因素)处于不确定的状态中,至少在一定的限度内是变化着的。……这些不确定的因素,只有在作品的具体演奏中才能完全纳入意义单一性并得以实现。①

尽管茵加尔顿试图表明的是"意向性对象"的论证。但是就这一段话本身来看,茵加尔顿所谓的"声音基础"主要指的是音高、节奏、旋律以及和声等,而"非声音因素"则包括运动现象、形式构造、造型、情感品质等等。前者依赖于乐谱,后者则是一些"不确定的因素",需要通过演奏来确定下来。张前认为,正是这一点使得表演家通过"对音乐作品意义的深入挖掘,表演者意向性活动的填充和丰富"②,才能

① 罗曼·茵加尔顿:《音乐作品及其同一性问题》,转引自于润洋:《现代西方音乐哲学导论》,湖南教育出版社,2000年,第138页。
② 张前:"现代音乐美学研究对音乐表演艺术的启示",中央音乐学院学报,2005年第1期,第37页。

完成音乐表演的创造使命。这里值得注意的是,现象学家敏锐地把握到了音乐作品在不同存在阶段中的可能。实际上,茵加尔顿区别的"可确定"与"不确定"的状态,其显现与作品的记谱法之间有着直接的因果联系。

个案 7:尼尔森·古德曼

在英美哲学中,分析哲学家就作品与演奏的关系问题也曾展开过深入研究。美国哲学家尼尔森·古德曼(Nelson Goodman)在其名著《艺术语言》(1976)中就该问题提出了一个饱受非议的论点。他认为:

> 由于对一份总谱完全的依从是真正实现一部作品(a genuine instance of a work)的唯一要求,因此一次拙劣的演出只要不发生任何实际的错误就还算是一次对作品的实现,而一次精彩的演出只要有一个错音,就不算是对该作品的实现。……如果我们允许这一点的偏差,那么所有对作品和总谱所保留的东西都会失去保障。因为,只要通过一系列疏漏、增加或修改一个音的手段,我们便能从贝多芬《第五交响曲》走向《三只小盲鼠》。因此,尽管乐谱会给演奏

者留下许多未能详尽说明的特征,并允许在规定范围内可以有相当大的变动余地,完全依从于所给定的规范仍是绝对的要求。①

这种极端的要求(尽管出于善意)和违反审美经验与常识的判断曾经遭受指责。因为,古德曼认为"音乐作品"不是别的,而正是依从于乐谱的演奏——对总谱的依从就是演奏,而依从的类(class)就是作品。总谱并不是"音乐作品"。而正是这个结论被基维指责为"荒谬",因为对一部总谱演奏的不确定性和无限性将会导致得出"音乐作品"永远无法被完成的结论②。

但无论如何,仅仅就古德曼上述的观点来分析,我们可以作出以下分析:第一,古德曼区分了演奏和总谱两个不同的概念,演奏的对象首先是总谱,这是确定无疑的。第二,尽管古德曼一直强调"完全依从于所给定的规范仍是绝对的要求",但毕竟承认"乐谱会给演奏者留下许多未能详尽说明的特征,并允许在规定范围内可以有相当大的变动余地",因为,那些"未能详尽说明的特征"正是在表演诠释之中获

① 尼尔森·古德曼:《艺术语言》(*Languages of Art*, Hackett Publishing Company, Inc. 1976),第186—187页。
② 彼得·基维:《音乐哲学导论:一家之言》,第208页。

得其合法地位的。由此可见,古德曼的观点中包含了关于"诠释"的意义,出于对其哲学主张的结构性考虑,他并没有有意地强化这一不明显的观点,相反,为了其他的目的,只能弱化这种对"诠释"的分析和阐述。或许,古德曼提到的所谓"未能详尽说明的特征",正是戴维斯所谓的"表达"与"想象"的另一种版本的"诠释"。

个案8:洛伊·霍瓦特

此外,有从语言分析入手对音乐诠释的对象进行阐明的理论。对这一观念的阐述可见英国音乐理论家、钢琴家洛伊·霍瓦特(Roy Howat)于1995年发表的一篇题为"我们究竟演奏什么?"的论文。该文认为,演奏者实际上所诠释的并不是"音乐"(music),而是"符号"(notation)。所谓"符号"包括总谱(score)、分析性的图表(analytical diagrams)、理论文献(theoretical treatises)、作曲家个人的演奏资料,诸此等等。换言之,霍瓦特提出了这样一个观点:对于演奏者来说,日常语言所说的"音乐"并非演奏诠释的对象,而是具体的"记谱符号"。所谓音乐诠释,需要有的放矢。他写道:

　　拉威尔曾告诫钢琴家们不要去"诠释我的音

乐"(interpret my music),而"只要演奏"(just play)就可以了。这给演奏家们提出了一个问题:我们真的可以"诠释"音乐吗?当然不可能,除非你在曲解(distort)她。实际上,我们所能诠释的——甚至仅能诠释的——只是她(音乐)的符号而已。[1]

经过对莫扎特、舒伯特、德彪西、肖邦等作曲家作品有关装饰音、伸缩节奏(Rubato)、速度以及踏板用法的详细分析,霍瓦特认为演奏者需要重新修订(re-edit)"符号",从而表现作曲家的感受,而不仅仅是服从于历史和传统的教条。

个案 9:史蒂芬·戴维斯与史坦利·萨迪

最后再来看看一些比较综合的观点。

在《新格罗夫音乐与音乐家辞典》(2001 版)"诠释"(Interpretation)词条中,戴维斯与萨迪对这个术语进行了详细的论述:

> 诠释的概念在牛津英语词典中获得了最初相关的定义——"依照某人对作者意图的构思

[1] Roy Howat:"What do we perform?" 收录于约翰·林克《音乐表演实践》,第 3—20 页。

第二章 话语分析:音乐表演诠释对象的复合性

而进行的音乐作品的演奏"。这就可能、并通常也会延展了诠释者对某个作者观念意图的理解,乃至再现诠释者自身对音乐的观念意图,体现对总谱中可能潜藏的某些内容的理解,而且包括诠释者在特定的演出中对听众所传递的个人的最佳方式的构思概念。

根据作曲家所处的时代和渊源,随同那些无法言说但却可被理解的音符一起,各种被写进和融入了总谱之中的演奏指示,承载着作曲家的指示并将其转交给了执行者。(参见"速度和表情记号"词条。)这些指示记号或多或少会决定所有对该作品实际演奏的音响细节,因为它们允许各种不同演奏呈现的可能性,只要这些演奏仍然完全忠实于作品。演奏家必然需要做出各种抉择——关于如何演奏一部作品。这些抉择不仅体现在微观层面(发音的情感细节、语调、分句、力度、时值等等),并且也体现在宏观层面(有关曲式的总的发音方式、表现模式等等)。演奏家的诠释就是通过这些选择而得以产生的。①

① 戴维斯、萨迪:"诠释",载于《新格罗夫音乐与音乐家辞典》("Interpretation", in *The New Grove Dictionary of Music and Musicians*, Macmillan Publishers Press, Volume 12, 2001),第497—499页。

根据他们的阐述,音乐表演中诠释的对象可能是如下几个方面:1.作者的观念意图。2.诠释者自身对音乐的观念意图。3.总谱之中的演奏指示。诠释的对象既可能是"总谱中可能潜藏的某些内容",也包含了"诠释者在特定的演出中对听众所传递的个人的最佳方式的构思",是一个宽泛的解释,前者是客观方面的考虑,后者是主观角度和个体的关怀。而最重要的一点,则是"演奏家必然需要做出各种抉择",所谓诠释的本质是各种选择的综合,由此"演奏家的诠释就是通过这些选择而得以产生的"。

以上林林总总进行了9个不同诠释/演奏观念的解读,在这些观念中,人们对诠释的理解和阐释各有侧重,有不同的出发点和意图,甚至暗藏对立。这反映出诠释对象的多样性和复杂性。如何将这些纷繁复杂的对象进行结构划分,是进一步认识诠释内涵的先决条件。笔者认为,音乐表演诠释对象尽管复杂,却是可分析的。正是这种复杂性使我们认识到,音乐表演诠释的对象绝非某种单纯对象。为证明这一点,以下我们将结合上述9个文本案例进行解读。

第三节　音乐表演诠释对象的复合性

上述 9 种观点的阐述是具有代表性的。首先,从申克的论著中,我们可以推论其诠释对象主要针对的是对作曲家创作意图的技术分析结果,其诠释对象与最终分析结论不可分离。科尔曼提供的是一种批评意义上的图景(当然,这是一种具有高度艺术价值的音乐诠释),这种诠释可以理解为通过诸如"确切的乐器和乐器平衡,音符的正确和对短倚音的处理"而体现的更深层的表达目的。戴维斯对"作品的总体表达与结构方面的想象"的观点,是与那些"作品中列出的大多数指示"相对存在的。出于对某些演奏家"过度诠释"的反感和抗议,身为作曲家的斯特拉文斯基认为,诠释对象仅仅是在"翻译"乐谱的前提下被授权的对一些模棱两可的决定。但无论如何,对于那些"模棱两可"之处,斯特拉文斯基也必须承认演奏者所具有的"抉择权"。茵加尔顿对作品中"声音基础"和"非声音因素"的敏锐细致的判断,是以总谱为临界物而作出的。在霍瓦特看来,诠释的对象不是别的,而是"符号",人们对"音乐"的诠释是不可能的。尽管如此,我们必须提及这样一个事实,即,霍瓦特最终还是强调,不能将演奏沦为服从

历史和教条的形式。而斯蒂芬·戴维斯与史坦利·萨迪则给总谱的演奏指示与表演者对音乐的观念意图和理解双双赋予了合法地位。

尽管上述观点各不相同，甚至彼此矛盾。我们仍可看到，无论在何种立场、何种语境下，以上观点都没有摆脱两种根本性的特征：即，(1)基于乐谱的解读和(2)超越乐谱的解读。这两种基本特征形成了判断音乐表演对象属性的"基准"。由此，我们获得了一种对上述从海因里希·申克到史蒂芬·戴维斯与史坦利·萨迪的9种观点进一步分析的前提。

从下面的表格中，通过"基于乐谱的解读"与"超越乐谱的解读"的"基准"，我们将对音乐表演诠释的对象进行属性的分析与描绘。

代　　表	基于乐谱的解读	超越乐谱的解读
海因里希·申克	作品/乐谱	作曲家的创作意图
约瑟夫·科尔曼	具体处理的细节：确切的乐器和乐器平衡，音符的正确和对短倚音的处理	艺术性的主体批评：使自己的音乐个性影响该交响曲的方式 演奏是一种提出深层批评和展现审美态度的具体过程。诠释的价值在于传达个体观念，并且所传达出的个体观念具有批评意味。
斯蒂文·戴维斯	作品中列出的大多数的指示。	作品的总体的表达与结构方面的想象。

续表

代　表	基于乐谱的解读	超越乐谱的解读
斯特拉文斯基	"绝不意味着他可以在暗地里、或公开地,进行再创作"。	"完美的翻译之外"还需要有真挚的关切。
罗曼·茵加尔顿	"声音基础"主要指的是音高、节奏、旋律以及和声等。	而"非声音因素"则包括运动现象、形式构造、造型、情感品质等等。
洛伊·霍瓦特	演奏者实际上所进行诠释的并不是"音乐"(music),而是"符号"(notation)。所谓"符号"包括:乐谱(score)、分析图式(analytical diagrams)、理论文献(theoretical treatises)、作曲家个人的演奏等等。	作曲家的感受,而不仅仅服从于历史和传统的教条。
斯蒂芬·戴维斯与史坦利·萨迪	总谱之中的演奏指示:微观层面(发音的情感细节、语调、分句、力度、时值等等),宏观层面(有关曲式的总体发音方式、表现模式等等)	诠释者自身对音乐的观念意图和理解:诠释者的对某个作者观念意图的理解,乃至再现诠释者自身对音乐的观念意图,体现对总谱中可能潜藏的某些内容的理解,而且包括诠释者在特定的演出中对听众所传递的个人的最佳方式的构思。

此外,根据基于乐谱的解读和超越乐谱的两种解读特性,诠释对象实际具有两个层。第一层基于

乐谱的解读,它们往往以某些具体的内容形式出现,表达某种符号性的含义,并且具有相对的表层性、规范性和稳定性。在被表达或呈现时具有一定的直接性和直观性。描述方式为表层描述。综合以上各种特性,我们可以称之为<u>表层符号性对象</u>,它们构成了诠释的表层。

第二层超越乐谱的解读,表现为主体与作品之间的关系,表达某种抽象或倾向于抽象的非规范性意义或意味,表达时具有间接性和非直观性。描述方式为深层描述。我们可以将具有以上各种特性的对象称为<u>深层意味性对象</u>,这些对象在诠释过程中居于表层之下,构成了音乐表演诠释的深层内容。如下表:

音乐作品

↓

表层符号性对象
深层意味性对象

上文案例中,斯特拉文斯基的主张即是一种对表层符号的强调,而他所谓"模棱两可"之处的抉择,实际

上正是各种超越乐谱的深层意味性对象。而斯蒂芬·戴维斯则从更全面的视角证明了诠释对象所具有的多层性——总谱之中的演奏指示乃是作为表层符号性对象,包括情感细节、语调、分句、力度、时值等等,以及有关曲式的总体发音方式、表现模式等等。而作者的观念意图,如"诠释者的对某个作者观念意图的理解,乃至再现诠释者自身对音乐的观念意图,体现对总谱中可能潜藏的某些内容的理解,而且包括诠释者在特定的演出中对听众所传递的个人的最佳方式的构思"等等,则明显正在所谓深层意味性对象之列。

关于音乐表演诠释对象的复合性,我们亦可从洛伊·霍瓦特的结论中获得支持。霍瓦特在文中首先提出,演奏者诠释的对象并非"音乐"(music),而是"符号"(notation)的观点。其结论是,对于演奏者来说,日常所指的"音乐"一词并非演奏诠释的对象,对象其实是诸多"符号"而已。实际上,他所否定的"音乐"(music)是一个开放性的概念,无论是内涵还是外延都难以用某个直言命题来界定。

因此,以"音乐"作为具体的表层符号性对象必然不合理。在这一点上,霍瓦特也意识到了,所以他断然将"音乐"排除在诠释对象的范围以外。然而,

那种将"音乐"作为诠释对象的观点并没有违反构成一般命题的逻辑。人们可以说:"小泽征尔指挥的《二泉映月》是对中国音乐的诠释。"或者说:"阿巴多诠释了贝多芬的音乐。"此类命题既常见又容易理解。在日常用语中,这些句子之所以不会造成理解和沟通上的障碍,其原因正是人们对"中国音乐"、"贝多芬的音乐"这样的对象予以了合适的领会。显然,在交流中,人们既可能把"中国音乐"、"贝多芬的音乐"领会成为殊相的音乐作品(包括具体的音乐音响结构),也可能将它们领会为某种共相。作为共相的"音乐",并不能归属于表层符号性对象的范围之内。在这一点上,霍瓦特的判断是成立的。但是,霍瓦特在后来的分析中没有将"音乐"归属为"诠释对象",这一点有待商榷,因为他没有分析出深层意味性对象的存在。霍瓦特论文的结语中提出了这样的观点,之所以要对"符号"进行诠释,是为了以作曲家原初的感受来演奏乐曲,而不是仅仅服从于历史和传统的教条。在笔者看来,这恰是一种深层意味的体现,说明在表演诠释中,除了那些具体的表层符号性对象存在之外,还存在着另外一类诠释对象的可能。事实上,音乐表演过程中,表层符号性对象与深层意味性对象的在场,正是对霍瓦特所谓"音乐"进行合理诠释的前提。

综上所述,表层符号性对象与深层意味性对象共同组成了音乐表演的诠释结构,即,证明了诠释对象所具有的多层性、复合性特征。一次合格的音乐表演必然是复合性的诠释。正是因为音乐表演的对象具有多层性、复合性,才使得音乐表演获得了解释学上的充分的文化意义。各类对象所体现出的多层性,使得各种主张不同,乃至彼此矛盾的音乐表演主张都具有可操作性。那么,音乐表演具体的对象究竟包含了哪些内容呢? 我们将在接下来的两章中予以展开。

第三章　音乐表演诠释的表层符号性对象

在具体论说音乐表演诠释对象之前,我们需要对本书中所谓"对象"的概念作一番界定。本书所指的"对象",是一种宽泛的、建立在表演经验基础上的意识和经验对象。这种意识对象既可能是某种经验的"实存"对象,亦可能是想象性的"意识对象"。既可能是可以直接感知的,也可能是某种艺术的意象或构思意图。当然,区别对象的哲学属性或者争辩其真伪性并不是本书的目的,"对象"在这里仅仅只是被赋予某种文化学和解释学的含义。更确切地说,"对象"只是一种从主体出发的意识指向。这只是一个起点的描述,对于所投射的范围很难去刻意划定边界。但总体上,我更倾向于将"对象"的理解建立在经验的基础上,这将会使论证更贴近现实。

前文中,我们已经对音乐表演诠释对象的结构进行了划分:即,表层符号性对象和深层意味性对象。前者是音乐表演的直接对象,后者是音乐表演

的间接对象,形成了一种诠释的"深度"。这就意味着,我们根本无法粗暴地把音乐对象当作某些单一的东西去处理。我们将会对诠释对象的内容和基本性质进行归类并进行描述。

表层符号性对象是指在演奏诠释的过程中,演奏家将直接经验和把握的那些对象,这些对象需要演奏家的诠释性的演奏活动才能得以具体呈现。

因此,表层符号性对象一般涉及以下方面内容:(一)记谱符号;(二)形式、体裁与风格;(三)音响结构控制;(四)技巧表达。这些对象具有一定共同的属性,即,基于乐谱符号的客观性特征,呈现出相对的意义规范性。由此,如果把表演诠释的各种对象看作是一幅体现纵深的"图景",那么,这部分对象是直接"靠近"感知者(即演奏者)的,演奏者可以对它们进行直观操作。因此,本文中,我们将这些对象称为"诠释的前景"。下面予以具体说明。

第一节 记谱符号

在音乐表演中,记谱符号是重要的诠释对象,包括表谱常用符号,例如,音高、音色、速度、力度以及表情记号、演奏法记号、装饰音记号、作曲家创立的

特殊指示记号或文字说明等等。

一、记谱中的音高

音高是作品中最基本也是最重要的内容。这也是在音乐表演对象中最具有规范性的内容。音高在乐谱中会受到以下几种条件的规定。首先,一般来说,在一部传统的音乐作品中,作曲家予以最大限度的限定就是音高。音高的变化运动构成了人类对乐音形态意识的格式塔。同时,正是由于音高的约定使得一部作品体现出乐音的性质和个性化的首要条件。其次,在某些乐器的特性制约下,音高作为构成音乐的基本要素,变化的限度是微乎其微的,而在某些情况下甚至几乎不可能作出"不同"的诠释。譬如,在键盘乐器演奏实践当中,钢琴、羽管键琴音高并不允许临时进行细微的升高或降低。

但值得注意的是,既然是"诠释",该术语就包含了两种基本的可能:基本的诠释和多样的诠释。音乐表演中的诠释也不例外。音高作为诠释对象,在某些条件下(这些条件的合理范围并不狭小)可以进行其他诠释的可能。这也就是说,尽管音高在乐谱符号的各种基本元素中的规定性最严格,但是,在某些场合和条件下音高也存在着多种变化可能性。如

(一)发声器的特性;(二)传统或历史观念;(三)作曲家或乐谱指示等。在一定程度上,这也反映出音高维度在音乐诠释中的重要性。

(一) 发声器的特性,指的是演唱或演奏的发声器具有自由改变音高的物理特性。比如人声的演唱,小提琴的演奏等等。发声器的物理特性直接决定音高的可操作性。正如我们常见的,钢琴的音高是固定不变的,要改变音高,除非改变音级。因此,在大部分情况下,作为发声器的钢琴其音高所能允许的诠释幅度是最小的。但在少数情况下例外,如作曲家的特别指示,我们会在后面予以论述。

由于小提琴(以及大多数拉弦乐器)的音高控制单元不是固定的,演奏家可以通过对音准的细部调整来对音乐进行不同的诠释。训练有素的表演者,可以达到音分级的差别层次。通过高精度的音高控制,能以产生更富倾向性的音响效果。对此可以一个经典案例来说明。

在小提琴家亚沙·海菲茨(Jascha Heifetz,1901—1987)所演奏的舒伯特《C 大调幻想曲》(Op. 159)中:

谱例 3—1

关于对这部作品的"音准演绎",我国著名的小提琴教育家、音乐评论家郑延益认为:"以他(指海菲茨)的舒伯特《C大调幻想曲》[①]为例……小提琴出来的第一个音是C,……海菲茨这里的音准和钢琴是一样的,可是到了第 5 小节高八度的 C 音时,由于音乐情绪上升的需要,海菲茨的音准高了极细的

① 唱片号为 RCA 7873—2—RG。

一根头发丝……可是当主旋律第二次以低八度出现时,这个低八度的 C 音却比第一个 C 音反过来低了真正那么一点点,以符合音乐的需要"。① 郑延益甚至还将这个版本与其他几位著名的演奏家进行比较,例如吉顿·克莱默(Gidon Kremer)等人的录音,尽管他们的音高演奏都是准确的(意为和钢琴所使用的十二平均律一样"准"),但是海菲茨对音准的细节处理,"能将每个音的音准都表示出音乐的内容,调性与和声变化"②,这正是海菲茨作为表演大师的过人之处。这实际上是海菲茨通过对作品的理解,特别以音高的极端控制形式,对作品进行的诠释过程。

此外,一些乐器在某些技术形态下,也可能会对音高产生不稳定的作用。在某种情况下,这些"干扰"不仅没有对作品的诠释产生音高的消极影响,相反,可能成为一种具有艺术特性的诠释手段。再以小提琴为例,波兰作曲家维尼亚夫斯基《D 小调小提琴协奏曲》第三乐章第 173 小节中,有一处跳跃换把位,从 A 音至自然泛音 B,见下谱:

① 郑延益:《春风风人——郑延益乐评集》,世界图书出版公司,2000 年,第 334 页。
② 同上,第 335 页。

谱例 3—2

滑音是小提琴演奏的常见技术手法。这里的谱面上并没有任何其他特殊记号表示需要演奏滑音的效果,但在实际演奏中,这里的滑音是自然出现的。这就需要演奏家合理地利用乐器自然形成的技术形态,进行合适的音响呈现。

(二) 历史观念或传统因素构成的条件。在某些文化传统或者历史观念中,音高并非固定因素。例如,在声乐的传统中,演唱家临时改变音高(或通常所谓的"升降调")来演唱艺术歌曲或者进行歌剧表演的情况是司空见惯的。

而传统和历史因素导致音高变化的另一个例子则是版本差异。在某些作品的版本上,可能同时存在着不同的编订。这些不同版本之间会产生一些细节上的差异。例如,巴赫的《小提琴无伴奏奏鸣曲及组曲》,在某些版本中,同一乐段的音高会有不同的版本诠释。

对照：

谱例 3—3

（净版谱例局部）

谱例 3—4

（爱德华·赫尔曼[Edward Herrmann]编订的演奏版局部）

谱例 3—5

（巴赫手稿影印版局部）

在第 1 小节第 4 拍的时值内，赫尔曼增加了一个降 B 音，而在净版谱例以及巴赫的手稿影印版中，这个降 B 音是没有的。这种音高的差别，对于表演者来说，是极为严肃的事情。之所以会出现版本差异，原因是多方面的。对此，历史学、版本学研究提供了许多重要的线索。但演奏者对版本的选择，决定使用哪一种版本的演奏，都会呈现为一种诠释的态度。

（三）作曲家或乐谱指示。在某些作品中，作曲家特需要演奏者自行决定某些具体的音高，或者，在乐谱指示中对音高有意不作确定。在这种情况

下,演奏者对音高的决定,就必然带来一定程度上的自由度。例如,俄罗斯作曲家阿尔弗雷德·施尼特凯(Alfred Schnittke,1934—1998)著名的《第三弦乐四重奏》第一乐章:

谱例 3—6

以上几小节中,作曲家仅为四件弦乐器的音高提供了"框架式"的指示。相对绝大多数明确固定音高的作品,施尼特凯放弃了精确音位的控制,为四重奏演奏者们留出了充裕的自由空间。20 世纪是一

个作品概念和写作手法趋向开放和个性化的时代，一些作曲家对于音高的限制也随之变化。作为一部 20 世纪的作品，《第三弦乐四重奏》的写作手法并非特立独行，在大量的作品中，我们都会听到此类音响形态。纵观历史，类似的情况在古典时期也存在过。

意大利小提琴家尼科罗·帕格尼尼（Niccolo Paganini，1782—1840）曾创作过一部奇异的作品——《摩西》主题变奏曲。之所以奇异，是因为该曲的钢琴谱和独奏谱存在 3 个半音的移位。换言之，这部作品的两个声部在谱面上不是同一个调性。见谱例中小提琴声部标注的 Das G in B zu stimmen：

谱例 3—7

初看总谱,很容易误读为作曲家运用了多调性写作手法。但这份德版总谱上,小提琴声部标有"Das G in B zu stimmen"意为将 G 弦调至降 B 音,因此该声部需升高三个半音,四根琴弦将分别从 G - D - A - E 全部调高至降 B - F - C - G。之所以这样做,是因为通过大幅度提高小提琴的定弦音高,可以产生一种明亮而有紧张度的奇特音色、获得一种不同寻常的音响意味。这是作品对演奏的一种特殊要求。当然,在实际表演中,演奏者也可以不依此提示,使用正常的小提琴定弦法来演奏该曲。无论如何,对音高的各种选择,可以对作品构成不同的诠释意义。

综上,所谓对记谱的音高诠释,演奏者所能发挥的自由度相对有限。音高的调整依赖于表演者的主观倾向性和个性选择。对音高的诠释是各种维度中限度最小的,也是限制和约束力最强的,否则,就可能是对音高乃至作品的歪曲。

二、记谱中的音色

音色的诠释主要从两个方面来把握。第一种指的是某种声音的音调品质。在不同发声器中,例如,当一支单簧管和一支双簧管以同样的声学响度吹奏

同一个音时,就产生了不同的音色。通常,尤其是18世纪后半叶之后,作曲家对音乐作品的发声器都有比较正式的规定。如,在贝多芬的总谱中,作曲家会特意标记为"某乐器而写的奏鸣曲",或者,"为钢琴创作的协奏曲",诸此等等。

尽管如此,在某些特定的条件下,表演者对发声器的音色选择同样也会体现出诠释意义。我们可以通过以下例子予以说明:

首先,在大量艺术歌曲(譬如舒伯特的一些作品)体裁中,作曲家通常不会刻意限制所适用的性别音区(女高音抑或是男中音)。艺术歌曲的表演实践中,男歌女唱,或者是女歌男唱,乃至在适合的音域之内,男女声的性别因素是不受限的。

其次,在某些键盘乐作品中,作曲家并没有严格指定所有的作品必须使用某种键盘乐器来演奏。即便有所限制,从历史的实践和习惯当中,尤其从现代的实践中用不同的乐器来演奏同一部作品的现象比比皆是。例如,巴赫的《二部创意曲》既可以使用古钢琴来演绎,也曾被大量地在现代钢琴上演奏。而贝多芬的一些钢琴奏鸣曲,既可能使用早期乐器演奏,也可以用现代钢琴诠释。诠释者采用不同的发声器的音色,是一种主观上的选择,意味着诠释种类的多样性。

第三,将特定作品有意"移植"到其他乐器上,这种表演在实践中也是允许的。例如,大提琴演奏家马友友用大提琴演奏帕格尼尼小提琴随想曲,以展示辉煌的技巧和不同的音色特性。或者,使用中国乐器演奏西方作品(如,中国民族乐团在维也纳金色大厅奏响《拉德茨基进行曲》)表达一种对音乐的敬意和民族友好情怀,诸此等等。这些都具有某种程度的诠释意味。

而音色维度的另一个方面,指的是同一乐器上对于声音品质的一定限度的改变。这也就是通常人们所说的,某种乐器发音"温暖、丰满"或者"平淡、狭窄"等诸如此类的描述。在某些例子中,我们还可以看到利用某些手法甚至可以"模仿"超出乐器本身音色特性的效果。

譬如,以弦乐器模仿管乐中长笛或圆号的音色,如谱例 3—8:

所谓用小提琴模仿长笛的音色,实际上就是减轻运弓的压力,并选择特定的弓弦接触点和稍快的弓速,在小提琴上发出一种松弛和抒情的声音。这种音色与长笛的音色具有一定共同的属性。相反,要获得类似于圆号的音质,则需要加大运弓压力,靠近琴码来获得。由此,这两种音色在同一件乐器上构成对比和反差,以取得某种唤起人们对狩猎时的

号角与进行队伍的联觉体验。

谱例 3—8

（帕格尼尼《24 首小提琴随想曲》第 9 首《狩猎》）

音色维度一方面受限于发声器的物理特性，另一方面也取决于音乐表演者的技术控制与调整。在技术调控下，演奏家可以根据作品需要和个人的品味改变发声器的音色。例如，美国小提琴家伊凡·加拉米安曾指出，要改变小提琴的音色，就要学会通过技术手段获得两种效果：

在大多数情况下，演奏者都有几种可供选择的可能性。不同的选择形成了不同的发音风

格。……第一种类型,主要是使用弓速来做出音乐上所需要的各种力度,这样用的弓就比较多,用的压力就比较少。……第二种类型,主要是依靠压力,所用的弓速就比较慢。……变化了的发音点的位置本身就会改变音色,越是靠近马子越是亮,越是敏锐。靠近指板的地方声音就淡,细致,像水彩画。①

由此可见,在表演技术的教学过程中,技术因素已经直接与表演诠释结合在一起。不仅弦乐器,即便在管乐器、键盘乐器乃至声乐的技术教学过程中,音色的变化以及相关控制能力的训练都是基本内容之一。只有掌握一定的演奏和演唱技巧之后,才能在各种音乐语境中采取不同的音色诠释策略,取得理想的艺术效果。

除了以上几点,音色维度还有一个特别针对愉悦性的方面。音色是否纯净、是否丰满、是否有杂质,或者能否体现表演家的独特艺术个性(这种艺术个性具有愉悦性)等等,都是对音色诠释的重要衡量尺度。

① 伊凡·加拉米安:《小提琴演奏与教学原则》,张世祥译,谭抒真校,人民音乐出版社,1981年,第72—73页。

可以认为,音色在音乐表演中具有充分的诠释空间。丰富的音色及其变化是演奏家表演诠释过程中极为重要的手段,是不可忽视的诠释对象之一。

三、记谱中的时间

时间也是音乐表演中重要的对象之一。速度、节奏、节拍和时值(Tempo, Rhythm, Beat, Duration)是时间维度中的基本要素。这几个因素上的活动最为灵活,也是最主要的诠释方式。

对同一部作品采取不同的演奏速度,源于演奏家对作品的理解和技术把握。速度的诠释很好理解。我们可以通过一个典型例子予以展示。英国的音乐理论家罗伯特·菲利浦(Robert Philip)专门比较了四位重要的小提琴演奏家演奏贝多芬《第9小提琴与钢琴奏鸣曲》的速度①,通过对录音的分析得出以下数据:

仅以急板(Presto)开始的段落为例,蒂博(Thidaud)1929年的录音中采用的速度是170/m,

① 罗伯特·菲利浦:"贝多芬作品在20世纪早期录音中的传统表演习惯"("Traditional habits of performance in early-twentieth-century recordings of Beethoven"),收录于《演奏贝多芬》(*Performing Beethoven*, ed. by Robin Stowell, Cambridge University Press. 1994,第197页)。

而胡贝尔曼（Huberman）则采用了 152/m 的慢速度，克莱斯勒（Kreisler）的 1936 年录音显示出最慢的速度 136/m，而布什（Busch）的速度最快，为 176/m，西盖蒂（Szigeti）则中规中矩，为 160/m。其中最快的速度与最慢的速度之间相差为每分钟 40 次！（布什的 176/m 减去克莱斯勒的 136/m。）

	Thibaud	Huberman	Kreisler	Busch	Szigeti
	Cortot	Friedman	Rupp	Serkin	Arrau
	1929	1930	1936	1941	1944
Adagio sostenuto					
Bar 1	♩=30	32	c. 52	30	26
Bar 5	♩=34	46	44	34	30
Bar 9	♩=38	34	50	36	32
Bar 13	♩=36	40	56	36	40
Presto					
Bar 19	𝅗𝅥=170	152	136	176	160
Bar 28	𝅗𝅥=164	152	144	176	160
Bar 45	𝅗𝅥=156	160	148	168	166
Bar 73	𝅗𝅥=156	164	152	168	160
Bar 91(dolce)	𝅗𝅥=110	112	124	152	c. 116
Bar 107	𝅗𝅥=110	108	116	152	120
Bar 117 (tempo I)	𝅗𝅥=154	160	148	168	160
Bar 144	𝅗𝅥=136	148	136	160	144
Bar 176	𝅗𝅥=152	160	144	160	160

事实上，作曲家在乐谱中所规定的速度并不

是一个绝对的标准。对于速度的控制,作品并不可能严格予以限制(极少类型除外,例如电子音乐、影视配乐)。然而,速度决定作品的情感品质,任何一部作品的诠释都离不开具体的速度控制。这就给了表演家一定权限和空间来决定合适的演奏速度。

此外还有节奏和时值,在处理音乐的过程中,这些诠释对象往往与速度同时出现,彼此缠绕。因此,在表演中,这三者往往也会以交织的方式呈现出来。美国音乐学家伦纳德·迈尔(Leonard B. Meyer,1918—2007)就曾对此现象提出如下观点:"节奏成组的变化将会影响节拍位置的设置,而节拍位置的变化将诱使表演家做出不同的诠释,进而扭转聆听者的音乐印象。"[1]总体上,它们都是速度维度的组成部分,是表演诠释中最广阔的维度。

四、记谱中的力度

虽然受到乐谱记号级别的限制,但是力度的艺

[1] 转引自杨婧:《关于伦纳德·迈尔音乐风格理论的研究》,硕士学位论文,第 38 页。原文引自伦纳德·迈尔(L. B. Meyer):《音乐的节奏结构》(*The Rhythmic Structure of Music*, University of Chicago Press, 1960),第 11 页。

术效果是相对的,并没有绝对标准。一般而言,在音乐表演实践中的力维度是一种相对的"度量衡"。音乐表演中的力维度与以分贝为单位的噪音测量没有直接关系。

一般情况下,力度会以力度记号的形式标记出来。这些力度记号显示了作曲家对于某些乐段或声部的动力意图。在大多数情况下,这些力度意图是明确的,演奏者需要"执行"这些作曲家做出的力度要求。尽管如此,这些记号在具体音乐表演实践的过程中并不是彻底清晰可靠的。在很多时刻,乐谱中明确标记的各种力度,需要演奏家进行新的解释才会彰显出实际的意义。与此同时,也存在着未曾明确标记的力度,需要演奏家作出重要的决定。在力维度之内的各种细微差别、变化都是演奏者需要予以特别注意和传达的。

奥地利指挥家费·魏因迦特纳(Felix von Weingartnre,1863—1942)曾经举过一个特例,说明如何根据演出需要对力度进行适当的诠释。在贝多芬第一交响曲第一乐章第 33 至 41 小节中,他认为"在这里由长笛、两部单簧管和第一大管模拟小提琴的一段有被圆号、小号和定音鼓淹没的危险;甚至于弦乐组也会淹没它,如果弦乐器件数众多的话。这样听众就只能听到铜管乐响亮的声音和弦乐组反复演

奏的和弦而听不到旋律了。"① 见下图：

谱例 3—9

与原谱相比，魏因迦特纳在演奏版本中修改了力度标记，减轻了弦乐器的力度，特地加强了长笛等旋律声部的音响。有经验的表演者对此多有共识，即便乐谱标记了明确的力度记号，也仍然需要表演者再次确定当中的具体力度，这些是必须明确的根本内容。

无独有偶，类似例证并不难找到。譬如，在门德

① 费·魏因迦特纳：《论贝多芬交响曲的演出》，陈洪译，人民音乐出版社，1984年，第2—3页。

尔松《E小调小提琴协奏曲》第一乐章开篇的力度记号 p。实际上,在演奏厅里要根据不同的场合来决定实际力度的大小。此外,乐队谱中的 p 和独奏分谱中 p 也绝非同一力度,否则独奏声部立刻会淹没在整个乐队音响之中。见下谱:

谱例 3—10

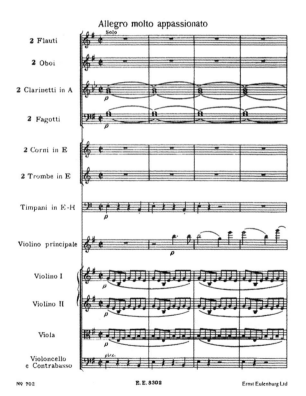

还有一些乐谱本身没有特别注明力度,这既给演奏者留有自由,同时也预置了未知的风险。正如所知,在巴赫(乃至更多早期音乐)的一些作品中,往往未标记明确的力度记号。这些音乐作品的实际演奏力度既取决于个人的理解,也受制于传统的作用。

譬如,在巴赫为小提琴与羽管键琴所写的《A大调第二奏鸣曲》中,第一乐章仅仅标记了意大利文 *Dolce*,除此之外没有任何速度标记。而余下的三个乐章巴赫都标有确切的速度标记,分别为 Allegro assai、Andante un poco 以及 Presto。按照通常理解,*Dolce* 作为标准的音乐术语,意为"温柔甜蜜"。然而,这个术语的解释并不指示具体的演奏速度,很难概括作曲家意欲企及的力度。这无疑对表演者的历史意识、对风格手法以及对惯例的熟稔都提出了新的任务。以上,都需要人们在具体的历史上下文中予以音乐手段的诠释。

谱例 3—11

第三章 音乐表演诠释的表层符号性对象

(巴赫为小提琴与羽管键琴所写的《A 大调第二奏鸣曲》第一乐章,选自巴赫协会[Bach-Gesellschaft]版)

综上,音高、音色、时间和力度是音乐表演诠释过程中基本的诠释对象,是衡量和评价一次表演的根本"途径",具有不可再划分的单一属性。他们彼此结合,互为转化,形成了不同的音乐音响形态。例如,颤音(Vibrato)作为一种表演技术手法,实际上是音高、时间两个对象的综合效果;而某些固定的舞蹈性风格,例如圆舞曲,则是时间、力度的结合而获得具体呈现的。正是借助于这些单一属性的对象及其相互的结合,音乐表演获得了丰富多彩的诠释可能,并使各类对象在表演中实现艺术价值和审美价值。

五、记谱符号的其他方面

除了上述音高、音色、时间和力度可作为基本诠释对象之外,在表演过程中,表演家还需要考虑到其他一些特定因素。

首先,通用的演奏法记号需要根据合适的语境来决定使用方式。譬如,乐谱中常见的诸如">"、"·"、"▼"等记号,其实际意义为对某个音符加以强调,或减少相应的时值。但在特定作品语境中,以上记号需要演奏者进行灵活、合理的诠释。例如,在波兰作曲家维尼亚夫斯基的《塔兰泰拉谐谑曲》①中,"▼"或"·"记号仅意味着快速乐段中持续强调每三个八分音符中第一个重音。这个记号的实际演奏效果与>(重音)记号并没有太重要的差别。

谱例 3—12

而在某些连续的乐句中,"·"记号却和前例中的标记有着明显的差别,它意味着时值的缩短,例如在古典主义时期,贝多芬第一交响曲第一乐章的快

① 维尼亚夫斯基(Henryk Wieniawski):《塔兰泰拉谐谑曲》(*Scherzo Tarantelle*, Op. 16, editor: Friedrich Hermann [1828—1907]Leipzig: C. F. Peters, n. d. [ca. 1910] plate 9493. Reprint-Moscow: Muzgiz, n. d. [ca. 1930])。

板(Allegro)开始部分①:

谱例 3—13

第一小提琴声部每个带"·"的音符则应奏成 16 分音符的长度。而 4 分音符则应奏成 8 分音符的长度。如下表:

谱例 3—14

① 贝多芬:《贝多芬第一交响曲》(总谱),湖南文艺出版社,2002 年第 1 版。

奏法：

此外，琶音的演奏方法也不仅仅像符号本身那样简单。

谱例 3—15

上图中，尽管四个全音符的时长在记谱中是等值的，但 F-A-C-F 的和弦左边标注了琶音符号，此时总体时值以内每一个音的长短就需要根据乐曲上下文的速度、节奏、音乐的情绪、色彩等进行演奏。这就给表演家留下了诠释的空间。[1]

其次，装饰音（*Grace-note*）在演奏中起到修饰旋律的作用，包括回旋音、颤音（*Tr*）、倚音、波音等。音乐学家童忠良曾专门整理了装饰音的演奏法，以下几种是常见的记谱法和对应的演奏方式[2]：

[1] 以上两份谱例引自童忠良、童昕：《新概念乐理教程》，高等教育出版社，2008 年，第 85 页。
[2] 同上，第 182—183 页。

回旋音：

谱例 3—16

颤音：

谱例 3—17

倚音：

谱例 3—18

波音：

谱例 3—19

可见，记谱符号是一种形式高度简约、内涵灵活复杂的符号体系。这些符号在一些普通的音乐爱好者看来，不仅形状奇异，而且意义神秘。这一点并没有错，的确有部分乐谱符号出自于基督教会负责抄写乐谱的修士之手。要奏出正确的装饰音，首先需要通过"解码"来使具体的音响得以实现，其中诠释空间是很大的。甚至在某些时期，装饰音不仅是一种表演风格的问题，还涉及到所谓"正确演奏"的观念。例如，在西方表演实践当中一度盛行的历史表演运动中，等等。总而言之，对作品中装饰音的解释是否合理或符合审美要求，乃至如何把握和体现其音响内涵和意义，这绝不仅仅是音乐学家的任务，同样也是表演家不可推卸的职责。

此外，在某些总谱中，作曲家会创造一些特殊的记号，来表述某些特定的创作意图。作曲家创立的特殊指示记号或文字说明可以从以下例证获得具体的说明。

例如，当代作曲家谭盾在其创作的弦乐四重奏《八种色彩》[①]中，就使用了一系列特殊记号。

① 谭盾：《八种色彩：为弦乐四重奏而作》(Tan Dun: *Eight Colors for String Quartet*, G. Schirmer Inc, 1986)。

谱例 3—20

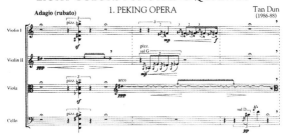

其中各个特殊的乐谱标记,作曲家在总谱和分谱上特地分别予以示例,如:

标记 1:●—— 意为保持一个音高而不使用揉弦。

标记 2:●〜〜 同上,但需要使用无规律的揉弦。

标记 3: 意为在琴弦上用力压弓,制造出一种低吼咆哮的声音。

需要注意的是,尽管作曲家以文字的形式对特殊符号的演绎方式作了解释,然而以上谱例中,演奏家无论从力维度、音色维度、甚至是音高维度、时间维度上都可能进行不同的选择和决定。换言之,表演者的阐释空间依然存在。

第二节　形式、体裁与作品风格

音乐作品的形式、体裁与风格属性自身往往携带了某些明确而丰富的含义,它们无疑是表演诠释的重要内容。

音乐形式具有各种灵活的形态,是重要的表演诠释对象。常见的音乐形式包括奏鸣曲式、二部曲式、三部曲式、回旋曲式,变奏曲式,诸此等等。仅以最常听到的奏鸣曲式作品为例,一部通常意义上的奏鸣曲式作品(譬如在许多交响曲、四重奏的第一乐章中)一般由三部对称结构组成,即呈示部、展开部以及再现部。呈示部的主题可以有两个不同性质的部分:主部主题与副部主题。然而,在德奥作曲家的传统惯例中,呈示部中主部主题如果采用了大调,或者采用了活跃、动态的主题形象,那么,其副部主题的调性通常会采取对比性的材料,如使用小调旋律,或者被赋予柔和、静态的音乐形象。

我国著名音乐学家钱仁康、钱亦平在论及奏鸣曲式时,曾作过清晰的描述:

> 奏鸣曲式的主部,常常和副部形成刚柔、动静、明暗的对比:主部的性格多半是明快的、刚

强的、激动的、热烈的、豪迈的、生气勃勃的、飞越般的、动荡不定的或富于戏剧性的……但是,在早期的奏鸣曲中,主部和副部的对比是很不鲜明的。在维也纳古典作曲家的作品中,主部和副部在主题上的对比往往局限于同一速度,而在浪漫派作品中则开始出现了套曲性质的对比,即在速度、节拍或体裁上和主部形成对比。①

这种形式上的历史特性及其意义也必然属于表演诠释的对象。换言之,音乐形式本身具有着丰富的历史含义,表演者切勿理解为仅是作曲家传习的写作技法。在表演的过程中,忽视音乐形式所规定的含义都可能导致诠释的歪曲。

体裁方面亦然。一种体裁类型即表明了某种既定的情绪和音乐样式。再以巴赫为例。如果我们回到巴罗克时代,就会发现在巴赫创作的各类器乐帕蒂塔(Partita)中,一系列固定的组曲形式,分别具有当时惯常的各种音乐含义。巴赫的帕蒂塔

① 钱仁康、钱亦平:《音乐分析作品教程》,上海音乐出版社,2001年,第170—171页。

通常由以下分曲组成:阿勒曼德(*Allemande*)、库朗特(*Courante*)、萨拉班德(*Sarabande*)和吉格(*Gigue*)。

阿勒曼德,文艺复兴时期德国的一种二拍子中速舞曲,舞姿庄重而严肃。巴赫同代人、德国作曲家、理论家约翰·马特松(Johann Mattheson,1681—1764)曾将之描述为对一种"满足和愉悦感,有秩序的喜悦和平静"①的表现。

库朗特有两种类型,分别为意大利风格式与法国风格式,其特征也需要通过演奏诠释明确地区分开来。一般来说,法国的速度中等偏快,而意大利的速度则更快一些。马特松认为这种舞曲的特征是"热情而甜美的期待"②。

萨拉班德则是速度缓慢、音调庄重的舞曲,三拍子,往往第二拍时值较长而突出。马特松的描述是"无须激情但不失敬重"③。巴赫常常在他的吉格舞曲之前使用布列(*Bourree*)舞曲,马特松曾将布列舞曲描述为"基于满意和舒适的风度,同时又

① 巴赫:《法国组曲》(Bach: *The French Suites*, Embellished version. Barenreiter Urtext, *Der Vollkommene Capellmeister*, Hamburg, 1739)。

② 同上。

③ 同上。

有一点无忧无虑、无拘无束,慵懒而逍遥却不令人反感"①。吉格则是一种源于英国的舞曲,常常被强调每小节的第三拍重音。

以上各类舞曲,如果仅仅只是遵照乐谱音符来演奏,实在只能说离题太远。尤其是对于非欧洲文化的表演者而言,在不理解作品的历史和基本内涵的情况下,完全不可能作出任何有价值的诠释。换言之,只有诠释者尊重这一基本含义,并在这种"匹配"的基础上进行诠释才可能是有意义的。

此外,交响诗(Symphonic poem)与描写和叙事、抒情和戏剧性的关系,协奏曲(Concerto)的独奏乐器与乐队对答、呼应的特征,序曲(Overture)和歌剧、清唱剧之间情节/音乐的综合因素,诸此等等,或多或少都会体现出这种诠释的必要性。

最后略谈一点作品风格属性的问题。作品风格属性是表演诠释中最复杂的部分。我们知道,风格是一个难以定义的概念。人们既可以描述一个时代的风格,也可以描述一个作曲家的写作风格,甚至同一个作曲家在不同时期也会显现出不同的阶段性风格。但无论如何,只要是跟作品相关的风格特征,都

① 巴赫:《法国组曲》。

必然是演奏家的诠释对象。

一个时代具有一个时代的共同特征,这可以理解为一种风格属性。一个作曲家的作品或其各个阶段的作品,也常常被人们描述为具有某种风格属性。相对而言,这些风格属性具有一定的稳定性、规范性。尽管风格属性具有这些特点,但是演奏家仍会有不同的理解和领悟,在各自的演奏中也会展现出不同。对风格的准确把握是一种诠释技巧,而对技巧的细节处理也是一种风格诠释,至于这种处理与原作偏离的幅度有多大,则是表演技法、文化价值和演奏观念作用下的综合结果了。由于风格的论题本身极为复杂,亦非本文题旨所在,故而在此不作展开。

第三节　音乐音响结构控制

音乐音响结构是音乐表演诠释的另一种重要对象。主要体现为对音响的平衡、反差、层次,色彩等纯粹音响材料的处理和运用。尽管这类对象多数建立在对音乐的直观体验基础上,但它们本身是具有内在意义的。

音乐音响结构的控制是表演家在舞台上的主要任务之一。譬如,乐队指挥家在实际处理乐谱和音响之间的关系时,时常会运用某些有效的控制手法。

我们知道,作曲家在创作交响乐队总谱时,常会使用重复八度的声部叙述主题。然而,如果弦乐部分的音区较高,且第一小提琴与第二小提琴声部形成八度关系时,为了取得平衡、丰满的音效,一些指挥家往往会采取加强第二小提琴声部音量的策略,来避免高音区的小提琴音色过于尖锐的效果。这些对声部和音色的控制,并不会被作曲家写在乐谱中。

另一个例子中,也可以看到这种处理的必要性。在拉威尔《F 大调弦乐四重奏》①第二乐章第 13—17 小节(谱例 3—21 的 A 段):

谱例 3—21

① 拉威尔:《F 大调弦乐四重奏》(Ravel: *String Quartet in F Major*, Paris: G. Astruc, n. d. [1905], plate g. 39. a.)。

在这份总谱中,当小提琴 A 段下面 4 小节的旋律声部演奏结束之后,中提琴在中音区立刻予以模仿重复。但是,作品中拉威尔仅仅标记了 pp(很弱)的力度要求,这个力度要求与前面小提琴声部一致。然而,在实际的演奏中,中提琴演奏家往往不会遵照乐谱,使用和第一小提琴同样的音量指示。之所以如此,是由于在弦乐四重奏内声部里中音区音色固有的"弱点"所造成的。作为第一小提琴声部的模仿重复,为了弥补音色的先天不足(它不像小提琴那样具有穿透力和亮度),中提琴演奏家需要适度增加力度并改变音色,使得该声部在整体的音响织体中仍然清晰可辨。

此外,关于声部之间的平衡处理,也常见于演奏家所使用的某些具体的技术手段。例如,有关巴赫著名的 G 小调小提琴无伴奏奏鸣曲中的"赋格"乐章的诠释。

与所有赋格的形式一样,此曲也是由一个主题声部在各个音级上相继进入展开的。见谱例 3—22:

谱例 3—22

赋格形式本身所具有的风格特性,首先就在音响层面上给演奏家提出了合理诠释的要求。美国小提琴家拉斐尔·布朗斯坦(Rafael Bronstein,1895—1988)曾对此作品作过如下解读:"把(赋格)主题每次的出现都演奏得'相同',其结果就不会是相同的,它会变得平庸无味。每次演奏赋格的主题时,都应当把它当成好像第一次演奏它那样。"[①]布朗斯坦所指出的"相同",是根据主题出现的上下文来决定的。换言之,主题不能与主题以外的音乐材料混为一谈,要保持高度的个性统一,就像"第一次演奏它那样"。因此,每次主题的进入都是一次需要再次申明的音响形态。演奏家的技术处理,应当保持主题形态的鲜明性和彼此的统一性。具体而言,即在主题的音量和速度、情绪上都应当保持一致,如此,才能在风格上既做到统一,又形成对比,对赋格形式的本质特征作出恰当、合适的诠释。

① 拉斐尔·布朗斯坦:《小提琴演奏的科学》,张世祥译,人民音乐出版社,1989年,第33页。

此外,对于具体音乐音响结构的控制,还表现在"声像"方面①。音乐学家宋瑾认为,音的空间位置和运动构成了"声像"。如,在乐队的声源位置安排上,弦乐器与管乐器、乃至打击乐器的舞台位置编排,以上这些不仅仅是文化传统和行业惯例,更是一种对作品音乐音响结构的控制。相同的例子还有,四重奏团的第二小提琴是否面对第一小提琴而演奏,大提琴是否面对舞台下的观众席而演奏,这类声像的安置操作都将深刻地改变作品最终呈现的音响结构形态,无疑都属于音乐表演的重要的诠释对象。

第四节 技巧表达

本文中的"技巧表达"主要涉及技巧的完整性和呈现质量,也包含了器乐所需的指法、弓法、分句法(phrasing)与发音法(articulation)等方面的具体内容。

我们知道,古今中外的音乐曲库中存在着相当比例的作品,其主要创作目的在于展现演奏技巧本

① 宋瑾:《音乐美学基础》,上海音乐出版社,2004年,第75—76页。

身的精湛或技术效果的奇异。这是浪漫主义时代（甚或可远溯至巴罗克时代歌剧炫技演唱的传统）以来，音乐表演最为突出的一个特征，此风潮至今仍久兴不衰，喜好者趋之若鹜。在声乐领域中，可以表现为对音高和音量、气息，或者唇齿口舌灵巧性上的技能追求。在器乐领域中，则表现为对速度、复杂度、灵巧度，甚至身体耐力等等的要求。这些高难度的技巧往往会以音乐作品的形式流传下来，甚至作为教材和艺术挑战的实例展现于表演家面前。

例如，对极快速度的处理。许多作品本身的目的正如它的标题一样简单明了。以追求令人目不暇接的快速音符运动为题旨的"无穷动"（Moto Perpetuo）即是一例。许多重要的作曲家都对"无穷动"这一技巧很感兴趣，譬如韦伯、帕格尼尼、门德尔松、李斯特、肖邦、里斯等人，都在自己的作品中使用过这一令听众兴奋不已的技巧。

帕格尼尼为小提琴写的《无穷动》（Op. 11）是一个经典例证。对这部作品来说，几乎所有与运动无关的艺术因素都让位于速度及精确性。据统计，这部作品每秒钟需要演奏家连续不断、快速准确地演奏出 12 个音符（甚至更多），令人叹为观止。

谱例 3—23

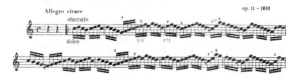

类似于《无穷动》的例证,亦可以在罗西尼的歌剧中找到。例如,在歌剧《塞维利亚的理发师》中最著名的片段"快给大忙人让路"("Largo al factotum della citta")等等,罗西尼不仅要求演员完成戏剧表演的动作,还要求展现该乐段中不可或缺的饶舌技巧。

譬如,以下这段著名的饶舌歌词,需要演唱家在不间断的飞速三连音音型中唱清楚每一个歌词:

Figaro! Son qua. 费加罗!我在这里。

Ehi, Figaro! Son qua. 嘿,费加罗!我在这里。

Figaro qua, Figaro la, 费加罗,这里!费加罗,那里!

Figaro qua, Figaro la. 费加罗,这里!费加罗,那里!

Figaro su, Figaro giu, 费加罗,上边,费加罗,下边,

Figaro su, Figaro giu. 费加罗,上边,费加罗,下边!

至于钢琴作品中以展现技巧为目的的则不胜枚举。几乎所有创作过钢琴作品的作曲家,都有相当一部分作品的炫技意图极其明显。由于篇幅所限,在此不再赘言,相信谙熟古典音乐的读者,对此早已心知肚明。无论如何,对任何一个表演家来说,炫技型作品必定是对其演奏技术能力的极高挑战,反之,此类音乐作品也必须通过技巧的完美展示才能表现出艺术效果。

除此之外,关于各种技巧细节,例如指法、弓法、分句法与发音法,许多作品都有严格的规定和要求,这些都成为具有实际含义的诠释对象。演奏者是否能够达到某种既定技巧内容的标准,以及是否充分、合理地展现了某种技巧的内涵,与演奏者个性化的处理,乃至创造性的手法密切相关。

就技巧细节来说,下面不妨从著名小提琴家 V. 施皮瓦科夫(Vladimir Spivakov)所提供的一份自己使用的分谱上,详细观察演奏家在指法、弓法、分

句法与发音法等方面的细节。他所使用的版本是1973年的净版(Wiener Urtext Edition)[①]。见谱例3—24：

在弓法/句法上，施皮瓦科夫改变了第2小节的连线。我们知道，小提琴这件乐器可以通过改变弓法而变换乐句的气息。因此，施皮瓦科夫在第2小节延续了乐曲一开头乐句连贯性。第9小节和第10小节，与原谱中的分句不同，演奏家标注的弓法记号可能是为了下一小节渐强和渐弱的力度变化作准备。而第42小节，可以见到原本3个音一组一句的句子被改换为2个音一组，这里的音量和音色必然由此产生变化。一般来说，音量因此而加强，声音也会更加丰满有力。

在指法上，施皮瓦科夫在第2小节的D音上标记了两种选择，一种是使用G弦的2指，这样音色会更加厚实而浓郁，另一种则是使用D弦的空弦音，但是这样就会使音色变得淡而柔和，并且没有揉音效果。在第5小节上的三个音与原谱的标记不同，施皮瓦科夫用泛音替代了A弦上的2指D音。笔者认为，施皮瓦科夫之所以这样考虑，是因为这一

[①] 塞缪尔·阿普勒鲍姆、亨利·罗斯(Samuel Applebaum, Henry Roth)：《世界著名弦乐演奏家谈演奏》(*The Way They Play*, Book 5, Paganinian a Publications, Inc. 1978)，第187—195页。

方面减少了一次换弦动作,避免了因此而可能导致的音色不统一,一方面又可与乐章开始部分的音乐情绪保持协调,避免突兀。

谱例 3—24

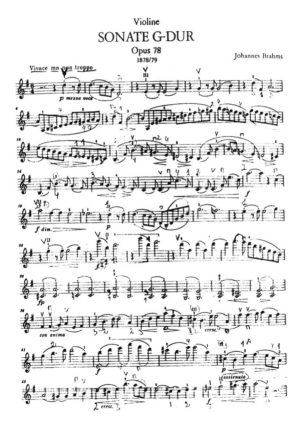

第 48 小节,施皮瓦科夫修改了指法,用 E 弦上较低把位上的指法来奏出更明亮的音色,而原版本上则标记的是使用 A 弦较高把位的指法,这样的音色会柔和一些。使用 E 弦则会获得更明亮的音色和穿透力。显然,施皮瓦科夫在此意图达到的,是一种明亮的色调和振奋的情绪。以上各种技巧的细节,都是表演家最直接处理的对象,演奏家可以根据技巧需要和个人理解进行适当调整。

综上,音乐表演的表层符号性对象中,包括了记谱符号,形式、体裁与风格,音乐音响结构控制以及技巧表达几个基本内容。这些对象需要通过演奏才能体现出实际的意义,因此,音乐表演实践对这些对象的处理就成为了诠释活动。需要注意的是,这些具有某种"意义"的诠释对象,仍然是在音乐语言的域界范围之内,这些含义对于那些熟知该领域"通用语言"(例如,音乐历史、审美惯例等等)的听众来说,它们是可以被理解的,并可以被有效接受。而对于其他一些听众,这些内部语言可能会失效。因此,这就显现出一种"内在性",这种"内在性"与阿伦·瑞德莱的"内在理解"理论息息相关[1],对此后文将会详

[1] 参见阿伦·瑞德莱关于音乐"内部理解"的论述:《音乐哲学》,王德峰等译,上海人民出版社,2007 年,第 45—46 页。

述。所谓"表层符号性"正是在这样一个基础上提出来的概念,其共同的一个特征是,具有音乐内部的相对规范的意义。表演家对总谱上各种记谱符号的演奏,是一种运用音乐"内部语言"进行的解释活动。

然而,正如前文中罗伊·霍瓦特的答案与我们日常用语之间的矛盾那样,音乐诠释的对象并不仅仅只限于各种直接的内部语言,实际上,即便是霍瓦特所谓的"音乐"也是可以诠释的。这就需要我们进而对音乐表演诠释对象的另一类重要对象群体,即深层意味性对象进行论述。

第四章　音乐表演诠释的深层意味性对象

在第二章中,我们通过分析,讨论了深层意味性对象的基本特征——"表现为主体与作品之间的关系,表达某种抽象或倾向于抽象的非规范性意义或意味,表达时具有间接性和非直观性。描述方式为深层描述。"①那么,所谓深层意味性对象包括哪些方面内容呢?本章将以三个方面予以论述:(一)创作"立意";(二)主体的深度批评;(三)诠释理念。

第一节　创作"立意"

"立意"之说,并非笔者原创。音乐学家杨燕迪在其论文"音乐理解的途径:论立意及其实现"②中曾

① 参见第二章。
② 杨燕迪:《音乐的人文诠释》,上海音乐出版社,2000年,第88—117页。原载于上海音乐学院音乐学系、音乐研究所《庆祝钱仁康教授九十华诞学术论文集》,上海音乐学院出版社,2004年,第255—283页。

提出此一重要的美学概念。所谓"立意",是针对如何理解音乐作品的问题而提出的一种理解途径。杨燕迪教授认为,"在对音乐艺术作品的体验和分析中,可以尝试以创作者对一部作品所持的总体'立意'为出发点,进而说明和解释这种'立意'的意义和价值,并考察这种'立意'的实现过程,以此求得对音乐作品更加有效和深入的理解"。①

这里所谓"音乐作品",并不是通常意义上的"音乐",前者是具体的物,而后者则是泛指各种音乐现象和类型。而音乐作品特指"由音乐创作家出于或明确或隐晦的表达目的而写的艺术作品"②。对于这些作品,可以有各种理解的维度。杨燕迪教授特指的音乐理解,是直接导向音乐作品的内在特质的那些东西,即对特定作品的艺术性和艺术意义的理解。换言之,揭示出作品所蕴含的"立意"正是对特定作品艺术性和艺术意义的根本理解。

理解并不是一个仅限于作品接受者一端的活动,而是在整个创作、表演、聆听过程中始终发生的。因此,在音乐表演的环节中,揭示和传达出作品的"立意"则成为了演奏家重要的诠释任务之一:

① 杨燕迪:《音乐的人文诠释》,第89—90页。
② 同上,第92页。

就音乐艺术的范畴而言(民间音乐和即兴表演不在此论),表演的本质是对作品乐谱文本的音响实现。然而,实现什么,以及怎样实现?众所周知,由于乐谱的记录和实现之间存在巨大空间,这其间蕴含奥妙无穷,表演的各种可能性和表演家的丰富创造性也因此潜藏其中。而引领表演家进行音响实现的指南恰恰就是他(她)对音乐作品的艺术理解——对作品的艺术企图和作家的风格意向的认识导致表演家对速度、音响、音色、平衡、句法、指法……等等提出具体要求并努力保持技术上的完美实现。这样看来,音乐理解实际上是具有品格的音乐表演艺术的关键所在。[1]

因此,我们可以说,充分理解和认识前人作品所蕴含的"立意",不仅是一个合格的作曲家所必备的艺术功力,同样也是一个演奏家所必备的能力。透过这一理解,笔者以为,人们不但可以从"音乐理解"的角度切入音乐作品的分析,也可以通过对"立意"的探询,获得对作品的深度理解,并通过表演使之成为具备人文意义的诠释对象。因此"立意"还应包含

[1] 杨燕迪:《音乐的人文诠释》,第93页。

了这样一层新意,即,作为音乐表演诠释对象的"立意"。实际上,对"立意"的揭示和理解不仅会"导致表演家对速度、音响、音色、平衡、句法、指法……等等提出具体要求并努力保持技术上的完美实现",还同时会通过演奏将"立意"作为诠释的对象予以具体实现——"立意"既可能成为艺术要求,也可以是表现目的。

那么,具体应当如何将这种"立意"在音乐表演中进行诠释呢?

我们不妨借用杨燕迪教授文中所证明的一个实例,通过进一步"发挥",来说明"立意"如何可能在表演中获得诠释。在巴赫的《A小调小提琴协奏曲》第二乐章中,见谱例4—1:

谱例 4—1

这部作品属于巴赫的晚期创作。乐章以极富创意的构思和直截了当的笔法,体现了"协奏曲"这种体裁所要求的独奏乐器与乐队之间"相互协同"又"彼此竞奏"的特性。杨燕迪认为该乐章的"立意"主旨是:"乐队和独奏小提琴双方形成完全对等而又彼此相反的关系——乐队自始至终是持续不变的稳定音型,其节奏有意呆板而僵硬;独奏小提琴则一直保持即兴式的吟唱变化,其线条的婉转曲折刻意让人无从把握"①,并且这里真正的构思靶心,既不是乐队的固定音型,也不是小提琴的随意即兴,更不是所表达出的淡淡哀怨之情,而是小提琴与乐队之间构成的"对比—竞奏"格局。

从乐谱上可以观察到,前 4 小节中,乐队的音量控制作为一种开场时的"陈述",需要保持一定的量级,以便与第一乐章快速相对比的行板(Andante)的速度指示和基本情绪相匹配。然而,从第 5 小节

① 杨燕迪:《音乐的人文诠释》,第 103 页。

开始,竞奏对象的出现,使得原先音响格局发生了变化。在这里,独奏家需要和乐队或者指挥家之间达成音乐音响上的默契。为了实现"对比—竞奏"格局,乐队会在第 5 小节开始减轻音量,使得"语气"更加柔和,同时独奏小提琴适当地在音量、音质和旋律控制上略微突出,从而形成对"对比—竞奏"格局的诠释。因为乐队声部的音型是一种断续、缓慢的"脉动",而小提琴声部则是以连续、长句的形态衔接乐队。因此,小提琴演奏家尤为需要在句法的连贯上、节拍的稳定上、换弓技术的平滑上运用特别的技术,保持音乐形态的统一连贯。

接下去,当音乐进行到第 7 小节时,乐队又以全奏形式奏出固定音型,同时为了使"对比—竞奏"的形态突出,在第 7 小节开始通常会以对比性音量(比如增加音量)凸现这种"对立"的音响运动形态。实际上,正是这种针对"立意"的音响实现,使得巴赫《A 小调小提琴协奏曲》作品中的独特品格得以实现。总而言之,如果演奏家没有正确地领悟该作品的"立意",或者未能够在演奏中合理、有效地实现这种"立意",那么,表演品质则会大打折扣了。

可以说,对"立意"的诠释正是作曲家创作意图的诠释。然而,关于"立意",杨燕迪教授还给出了另

一种意义上"诠释"的可能性,即"立意"重构的可能。对于很多过去时代的作曲家,我们对其作品"立意"的把握并不可能完全依赖于史料。在大多数情况下,作曲家并不一定会公开创作的细节与缘由,常常会在写作冲动中完成创作。这并不意味着对作品的立意分析完全无法进行。诚如"理解是向未来的可能性敞开的"[①],因而每一次理解都包含着双重视域(乃至多重)重构的可能。

因此,在音乐表演诠释过程中,对作品"立意"的诠释也必然存在着重构。这一方面要求演奏者对作品进行合理的、具有深度的理解,另一方面,"重构"也给各种演奏诠释敞开了通路。演奏家可以从不同的视角解读作品"立意",并通过演奏将其合理的成分予以展开。

第二节 主体的深度批评

所谓主体批评,指的是诠释主体对作品的高度、严肃的个性批评。主体批评是一种特殊的诠释策略。在通常理解中,"批评"主要指的是以语

① 杨燕迪:《音乐的人文诠释》,第110页。

义、文字形式出现的价值评判和意义解读。然而,音乐学家爱德华·科恩则打破了这一通常的用法,他将音乐演奏视为一种特殊的"批评",他曾写道:

> 我所用的题目的意义如今应当是清楚的。之所以提示注意"作为批评家的钢琴家",我并不是说某人需要花费其休闲时间去匆忙交付每日快讯的评论,或者给严肃的学术周刊撰写论文。我所说的是,如果有人是一个严肃认真的音乐家,其钢琴演奏本身就是一种批评性的行为(a critical endeavor)——每一次演奏都是一次内在的批评活动(an implied act of criticism)[①]

在科恩看来,批评的任务并不是单纯的对作品和演奏予以正面、反面或者保持中立的判断和评价。此外,科恩还借用了伦纳德·迈尔的话来支持自己的观点:"批评并不是要去赞美艺术杰作,而是去解析和阐明它们"。[②] 如果换位思考,批评就是一种演奏的诠释,反过来,演奏诠释也就是一种特殊的批

① 约翰·林克编:《表演实践:音乐诠释研究》,第241页。
② 伦纳德·迈尔:《解释音乐》(*Explaining Music*, University of California Press, 1973),第4—5页。

评。正因如此,科恩鲜明地提出这样的观点,他认为钢琴家在进行演奏的同时,必然也进行着一种批评式的诠释。演奏者对于作品的任何一种处理和表现手法,都是一种内在的态度。科恩从两个方面对批评式的诠释进行了阐述。

首先,在科恩看来,演奏家对音乐作品的选择和安排本身就是一种对作品艺术性的评价。他的观点如下:"在曲目单中出现的作品是一个钢琴家所信任的东西的价值体现……演奏的一个目标应当使每一个听众确实领会到那种价值:要么使那些人们熟识和喜爱的作品获得价值明确,要么使那些新的作品或至今还受到普遍轻视的作品获得扭转地位的机会。"①换句话说,演奏家选择什么样的作品来演奏,这本身就呈现出批评的意味,反映出演奏家对作品的态度。

美国小提琴家拉斐尔·布朗斯坦曾就布鲁赫《G小调小提琴协奏曲》(Op.26)的演奏提出如下观点:"鉴于布鲁赫并不是一位十分重要的作曲家,所以人们常常是把这首协奏曲当成是学生使用的'教材',结果这首协奏曲就常常由那些还不错的演奏者进行平庸的演出。其实要把这部作品的丰富内

① 约翰·林克编:《表演实践:音乐诠释研究》,第242页。

容和浪漫主义情感表达出来,的确需要有尤金·伊萨依①(Eugene Ysaye,1858—1931)那样席卷一切的气势和诗意。宣叙调的结构和许多激动人心的片段都必须加以仔细地思考……"②由此,布朗斯坦对于这部作品的解读也尤为细致。通过对其艺术性的重新发掘,以及对其艺术地位和权利的申明,布朗斯坦将深度的主体性批评转化成为了诠释的对象。

此外,曲目编排本身就可以被理解为一种批评活动。科恩认为,一场音乐会选择何种乐曲来演奏,必然会对听众产生影响。而曲目单上的一部作品对另一部作品也会产生影响。作品之间同样具有互相阐明的作用。任何一部套曲型的作品,其内部总是具有结构性的特点。譬如,有些作品可以是一系列单曲组成的结构。法国作曲家爱德华·拉罗(Edouard Lalo,1823—1892)《D小调西班牙交响曲》(Op.21)即是一个由5个乐章构成的大型套曲。然而,对于这部作品是否需要完整奏出全部5个乐章,表演家们往往会有各自的决定。在一些情况下,出于"便利"的考虑,演奏者会省略其中的第二乐章和第三乐章。这使得这部原本5个乐章的"交响曲"听

① 尤金·伊萨依(1858—1931),比利时小提琴家。
② 拉斐尔·布朗斯坦:《小提琴演奏的科学》,张世祥译,人民音乐出版社,1989年,第248页。

起来更接近于3个乐章的"协奏曲"结构。由于省略了部分乐章,一部交响曲便"降格"为协奏曲的体量。事实上,也有很多表演家正是这么做的。尽管未必意识到,这种乐章的省略,正是此类表演家对该作的"批评"。

另一个方面,科恩认为这种特殊的批评体现在对作品结构的分析之中。

科恩曾经提出过这样一个观点,认为"总谱是我们一切认知感受(perceptions)的终极来源",尽管如此,他同时也指出乐谱亦并非演奏家行使职责的唯一对象。科恩认为,"认知感受不仅包括个体对音乐结构的理解,还应该包括个体对这种音乐结构的表现力的反应……换句话说,一个人对音乐作品的认知感受正是对该作品的演奏的认知感受之来源"①。一个演奏家的职责首先体现在对总谱的忠实上,但是,服从总谱并不是演奏家的全部职责。事情并未到此为止,演奏家还必须完成这样一项工作,即所谓"有说服力的演奏(the convincing performance)"。"有说服力的演奏"为音乐表演诠释明确了一个深层的行动理由。科恩自己也把这种"有说服力的演奏"

① 爱德华·T.科恩:《音乐》(Music: A View from Delft, ed. R. P. Morgan, University of Chicago Press, 1989),第99—100页。

解释为一种"概念或诠释的投射",它们是与作品音乐思想之间的深刻的个体性卷入。沿着舒曼所提出的四种批评范畴,即"音乐形式"、"作品织体"、"特定理念"和"精神"①,科恩对所谓批评性的表演进行了分析。通过范畴,演奏家可以检验其概念或诠释的投射。例如,从"作品织体"来看,钢琴家对某些速度和节奏方面的控制体现了所谓"概念或诠释的投射"。同时,对各种节奏和速度的决定,也是演奏家对作品的一种批评②。

科恩曾举例证明其观点:

> 例如,在某些速度中,一段和声序列可能会因为某种速度而失去意义。在亨德尔的 Saul 中的"死亡进行曲"中,适当的缓慢速度允许听

① "音乐形式"、"作品织体"、"特定理念"和"精神"的英文、德文分别为:form[Form],在这里既包括整体的结构,也包括乐章、片断和乐句的结构;compositional fabric[Musikalische Composition],指的是和声、旋律、连贯性和作曲技艺、风格;specific idea[besondere Idee],意为艺术家所要表现的内容;spirit[Geist]则是统领了所有形式、材料以及理念的东西。参见舒曼(R. Schumann):"柏辽兹的交响曲"[1835]1971;("A Symphony by Berlioz"),爱德华·科恩编译,载于柏辽兹(Hector Berlioz):《幻想交响曲》(*Fantastic Symphony*, New York, Norton,1971)。

② 值得注意的是,在科恩这里,批评的意味既包含了对作品的评价,也包含了前文中所提到的解析和阐明(explicate and illuminate)。

众听到第 6 小节中 IV 的 V7 和弦的意义,这是一个到 IV64 和弦上的倚音和弦(appoggiatura-chord)并靠近主和弦。然而,如果有人将这一段演奏过快的话,则解决的和弦将会失去其特性意义,整个小节听起来将会是一个悬置的属 7 和弦——由于句法未被解释,而造成的语误。[①]

如下谱:

谱例 4—2

在这里,演奏家通过分析"作品织体"而确定了合理的速度,这一方面体现了那些"概念或诠释的投射",另一方面,也对这些作品的细节进行个人批评的诠释。

① 约翰·林克编:《表演实践:音乐诠释研究》,第 247 页。

从更为宽广的视野来看,"批评性"的诠释既可以是低调而隐秘的,也可能是大胆和公开的。魏因迦特纳对贝多芬第九响曲第四乐章的"改动"恰可为证。魏因迦特纳认为,为了重构贝多芬原本应予表达、但由于当时乐器条件所限而未能实现的音响效果,第九交响曲的部分内容需要改动。魏因迦特纳写道:

> 我要请问那些把我更改贝多芬的配器视为对作曲家亵渎的人们:当我们很清楚地看到贝多芬受当日乐器条件的限制,未能用我们的办法以产生完整的效果时,是否仍不许可稍作改动,还是应该说,我们有责任促使大师的宏大意图更有效地得以实现。[①]

那么,魏因迦特纳采取了怎样的措施呢?通过下面的例证,我们可以看到指挥家如何修改了贝多芬第九交响曲(Op.125)第四乐章总谱的开始部分。先来看一下原谱(谱例4—3)[②]。

① 费·魏因迦特纳:《论贝多芬交响曲的演出》,陈洪译,人民音乐出版社,1984年,第168—169页。
② 贝多芬:《第九交响曲》(Op.125),湖南文艺出版社引进版(Ernst Eulenburg Ltd, Mainz, Germany, 2002)。

谱例 4—3

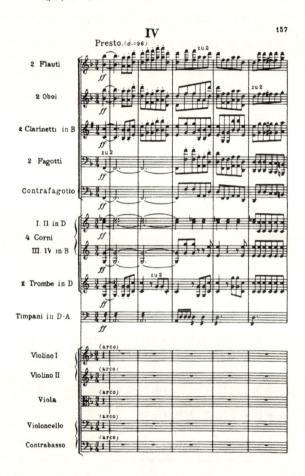

如果将魏因迦特纳在各个声部上修改的局部[1]与原谱对照,就会发现指挥家将第9—10小节的第一长笛改为:

谱例 4—4

第1小节第1、第2单簧管改为:

谱例 4—5

第3—7小节降B调圆号改为:

谱例 4—6

[1] 费·魏因迦特纳:《论贝多芬交响曲的演出》,第168—169页。

与原谱对照,我们很快会发现魏因迦特纳的修改"措施"正是其深度而大胆的"批评"。之所以说是"深度",因为指挥家的改动是为了更好地实现作曲家的意图,这是一种创造性的洞见。在贝多芬被困住的地方,让音乐得以"解放"。之所以说是批评",是因为指挥家的改动,是对当时乐器性能和艺术理想的"距离"作出的大胆评价。批评是一种展现了艺术趣味和评价的主体性的理解,也是指挥家所意图传递给听众的东西。

第三节 诠释理念

所谓诠释理念,指的是通过采用某种演奏流派(schools)或"规训"(disciplines)的技法和手段,对特定的艺术/美学观点、表演哲学、个人风格乃至深入洞见的诠释。

以下略作论说。

一、流派/学派艺术风格特征

在林林总总的演奏流派/学派中,往往总会有一

些影响力持久,影响范围广大的艺术流派/学派。一方面,这些流派和学派本身经过历代的艺术实践发展,凝练和形成了各具特色的风格和艺术规训。另一方面,风格及"规训"的传承、发展,反过来也固化了特定流派/学派的身份。即便在 21 世纪,各种音乐流派、学派之间如此"交集"的当下,人们仍然无法彻底排斥和否认它们的各种影响。

总体而言,各个学派均有自己独树一帜的表演风格、美学追求和技法特征。以西方小提琴演奏学派为例(根据张蓓荔、杨宝智的分类):

法—比学派就涌现出一批重要的演奏家作为代表,像美籍奥地利小提琴家克莱斯勒(F. Kreisler, 1875—1962)、罗马尼亚小提琴家埃奈斯库(G. Enesco, 1881—1955)、法国小提琴家蒂博(J. Thibaud, 1880—1953)、比利时小提琴家格鲁米欧(A. Grumiaux, 1921—1986)等等。

德—奥学派则有匈牙利小提琴家弗莱什(C. Flesch, 1873—1944)、波兰小提琴家胡贝尔曼(B. Hubermann, 1882—1947)、美籍匈牙利小提琴家西盖蒂(J. Szigete, 1892—1973)、德国小提琴家穆特(A. S. Mutter, 1963—)等等。

苏俄学派则有美籍俄罗斯小提琴家津巴利斯特(E. Zimbalist, 1889—1985)、美籍俄罗斯小提琴家

埃尔曼(M. Elman,1891—1967)、美籍俄罗斯小提琴家海菲茨(J. Heifetz,1901—1987)、前苏联小提琴家大卫·奥伊斯特拉赫(D. Oistrakh,1908—1974)、俄罗斯小提琴家克莱默(G. Kremer,1947—)、俄罗斯小提琴家列宾(Rebin,1971—)、温格罗夫(M. Vengerov,1975—)等人。

美国学派代表人物则有斯波尔丁(A. Spalding,1888—1953)、加拉米安(I. Galamian,1903—1981)、美籍俄罗斯小提琴家金戈尔德(J. Gingold,1909—1995)、美国小提琴家梅纽因(Y. Menuhin,1916—1999)、俄国犹太血统小提琴家斯特恩(I. Stern,1920—2001)、以色列小提琴家帕尔曼(I. Perlman,1945—)、朱克曼(P. Zukerman,1948—)、韩国小提琴家郑京和(Kyung-Wa Chung,1948—)等人。[1]

法—比学派是巴黎学派和布鲁塞尔学派的统称。法—比学派注重演奏的技术娴熟、以优雅和富有创造力著称,就其内部来说,还具两种更为细致的区分,巴黎学派以"声音的优美柔和见长",而布鲁塞尔学派则"线条粗犷,富有男性色彩"。德奥学派讲

[1] 张蓓荔、杨宝智:《弦乐艺术史》,高等教育出版社,2004年,第239—268页。

究"严谨、端庄、强调作品内容、注重艺术表现。对待技术更谨慎,对待音乐的态度也更严肃认真"①。苏俄学派则强调技巧的坚实,旋律气息宽广、音量宏大。而美国学派则主张追求丰满扎实的发音,精巧准确的力度层次和句法等等。

从 20 世纪进入 21 世纪,各种名义上的学派已逐步融合,甚至你中有我、我中有你,难解难分。但流派/学派是一种利用教育手段和"规训"乃至文化传统"根植"于演奏家身心的东西。流派/学派本身就秉承了各种文化、审美价值内涵,具有特定的审美属性。比如,作为俄国著名小提琴家莱奥波德·奥尔(Leopold Auer,1845—1930)最杰出的学生之一,海菲茨的演奏始终流露出俄罗斯学派的表演风格。任何一位有经验的古典音乐听众,都不会对海菲茨的演奏中大量滑音(glissando)手法感到惊讶。而法—比学派的重要代表人物克莱斯勒,则喜欢使用较短的运弓,这使得他的琴声亲切、质朴,同时不失高雅的"沙龙"②品位,乐迷也因此而津津乐道。

我们可以从许多现场演奏或录音中,感受到不

① 洛秦:《小提琴艺术全览》,上海音乐学院出版社,2004 年,第 34—35 页。

② 克莱斯勒创作的小提琴小品中常体现的沙龙风味,本身即与法—比学派追求高贵、优美的审美趣味相吻合。

同学派的演奏家对所属流派/学派以演奏的形式进行的诠释。这种"演奏身份"在学术研究意义之外仍然充满魅力,具有审美价值。这解释了为什么许多听众离开琳琅满目的唱片店之后,还热切期待在音乐厅中聆听卡拉斯演唱的歌剧选段,或由柏林交响乐团演奏的贝多芬交响曲,或由作曲家伯恩斯坦指挥自己创作的交响序曲了。

二、表演美学/哲学观念

所谓表演美学、"表演哲学",并非学术意义上的学科。这里所指的表演美学、表演哲学,是一种对音乐表演秉持的总体观念。演奏者采取何种表演观念,也就意味着将实践何种"表演哲学"。音乐美学家张前曾针对音乐表演的几种主流美学/哲学观念予以归纳,大抵分为三类:

(一)倾向于主观情感表达的音乐表演

19世纪下半叶正值浪漫主义风行的时代。因此,对音乐表演的反思过程也从浪漫主义音乐表演实践开始逐步兴起。那么,浪漫主义音乐表演的突出特征是什么呢?张前认为,"与古典主义相反,浪漫主义在一切文艺领域里强调主观情感的表现,把理性推向次要的位置。以个人主观体验为核心,对个性、幻想与色彩变化的强调,成为一

切浪漫主义艺术的基本特征"①。若以一种打趣的方式来比喻,古典及其之前的音乐家表达的话语可称之为"weMusic"的话,浪漫主义则显然是"iMusic"之声了。浪漫主义音乐表演要求为:第一,把表演置于首要地位。第二,个体情感抒发被置于表演的中心。第三,强调表演技艺性,炫技成为其重要特征。

那么浪漫主义表演美学的特征,具体是如何表现的呢?历史上有一个经典的例子。匈牙利小提琴家卡尔·弗莱什(Carl Flesch,1873—1944)曾出版过一本回忆录,其中专门对19世纪浪漫主义表演风格代表人物、比利时小提琴家尤金·依萨伊进行了评价:

> 不偏不倚的公正要求我同时也得指出这位非凡的音乐家的不足之处。古典作品中自由速度的运用已成了他的第二天性,结果常常使人感到有些太过自由不甚合理。例如,巴赫E大调协奏曲第一个独奏段的第三小节,他常常处理成:

① 张前:《音乐表演艺术论稿》,中央民族大学出版社,2004年,第148页。

谱例 4—7

而不是:

谱例 4—8

这种古怪的处理我们年轻人听了就觉得可笑,但出于对他的盲目崇敬又不当回事了。同样,贝多芬协奏曲在他手下常被想象力丰富地转而成为他个人的体验,结果纯粹崇高的贝多芬便所剩无几。如果将理想的再创造定义为作曲家的愿意与作品所唤起的演奏者的情怀相交融,那么依萨伊常常并未达到这一目的,因为在若干作品中,他忍不住将自我置于作曲家的情怀之上。但是,当他在民族特性或情感类型上与作曲家非常接近时,比如对塞扎尔·弗兰克、圣—桑、拉罗、德彪西、维厄唐、门德尔松或布鲁赫的作品,他的演奏又无与伦比地近乎完美。[1]

[1] 卡尔·弗莱什:《卡尔·弗莱什回忆录》,筱章、孙予译,文汇出版社,2001年,第66—67页。

通过以上生动的描述,我们很容易对浪漫主义表演风格获得了解。这种所谓"iMusic"之声,所反映的美学观念如在作品允许的范围之内,那么,也应被合理纳入表演诠释的对象之列。

(二) 倾向于客观表达的音乐表演

这种表演美学观念源于20世纪20年代初流行的"新古典主义"美学思潮,也被称为新古典主义音乐表演(或译为"新客观性",英译 New Realism)。张前认为,它强调表演应忠实于原作,主张严格遵照乐谱进行演奏,反对仅凭主观感受进行演奏。不仅如此,它还主张理性地分析,在历史资料的基础上对音乐作品进行考证,诸如包括版本选择、音符、各类记号的勘误、校定等等。重视对古代作品的发掘、研究和演出。风格上强调朴素、自然、有节制和分寸,重新推崇理性的主导地位。在曲目的编排上,新古典主义音乐表演偏向于一些严肃的大型作品。

(三) 以历史主义为宗旨的音乐表演观念(Historical Performance 以及 Period Performance)

历史主义音乐表演主张以历史本来的乐谱、乐器及表演方法,在各种条件下最大程度地恢复音乐的历史原貌。因此,也被一度称为所谓"本真演奏"

(Authentic Performance)①。张前提出,尽管在西方存在着各式各样不同的音乐表演观念,但是第二次世界大战之后,尤其是20世纪70年代之后出现了一种综合的倾向。"从20年代开始占据主导地位的新古典主义美学观点有所松动。……近二三十年来,人们开始要求摆脱新古典主义音乐表演美学观念的羁绊,探寻音乐表演的新途径:这就是重新认识浪漫主义音乐表演的积极因素,并把它与新古典主义音乐表演美学观念加以综合"。②

许多演奏家、歌唱家、指挥家往往都拥有各自对待音乐表演的基本观念和美学主张:它们既可能是以上主流观念之一,也可能是其中观念的融合,甚至可能是超出以上几种观念的个性理解③。但无论如

① 关于本真表演,美国音乐哲学家彼得·基维对此有专述,并提出四种本真的观念认识,音乐表演的"本真"至少包含以下四种观念维度:(1)忠实于作曲家意图的演奏,即"意图的本真性";(2)忠实于作曲家时代表演音响的演奏,所谓"音响的本真性";(3)忠实于作曲家时代表演实践的演奏,即"实践的本真性",以及(4)忠实于表演者自己的、原创性的"个人的本真性"。可参见彼得·基维:《本真性:音乐表演的哲学反思》(Authenticities: Philosophical Reflections on Musical Performance, Ithaca, NY, and London, 1995)。

② 张前:《音乐表演艺术论稿》,第155—156页。

③ 例如,美国哲学家麦克尔·克劳兹(Michael Krausz)提出了一个跨越性的观念,即"超意向诠释"。认为音乐表演中存在着一种顿悟或广阔无际的体验。演奏者和作品之间并不总是呈现为一种对立的二元关系(麦克尔·克劳兹:"音乐表演:超意向诠释",卢广瑞译,载于《人民音乐》,2006年第1期,第64—67页)。

何,表演本身实际上即是对演奏家所持表演哲学的实践,反过来,这种实践也是对其哲学的诠释①。

① 有必要说明的是,作为音乐表演的深层意味性诠释对象,表演美学/哲学观念有时并不依赖于乐谱而存在。换言之,它们多是各种思想、观念的综合作用下的"产物",取决于表演家的个人和社会、时代总体趋向与抉择。

第五章　音乐表演诠释对象的内部特性与关联

上文中,我们已经对"诠释对象"的结构划分与可能存在的内容进行了考察。当表演家对音乐作品进行演奏诠释时,所面对的并不只是一系列个体的、平面化的对象,而是通过各种维度(或途径)结合在一起的复杂的、深度的对象结构。这是前文的一个主要观点。正是由于音乐表演诠释对象的多层性和复合性,为进一步探讨提出了要求——音乐表演诠释对象内部结构应当具有何种关系?各个层次之间又产生了何种关联?这正是本章的任务。

我们已经在前文中论证了诠释对象的多层性、复合性,并且在各个章节中对两种不同的对象,即表层符号性对象与深层意味性对象分别进行了描述。下面,我们将上述各种特性综合起来,归纳成一张"全景式"的图标。其中的对象层次关系如下呈现:

景深描述	对象分类		对象内容	基本属性
间接对象（后景对象）	后景远景深景	深层意味性对象	（一）创作"立意" （二）主体的深度批评 （三）诠释理念	非规范性
直接对象（前景对象）	前景近景浅景	表层符号性对象	（一）记谱符号 （二）形式、体裁与风格 （三）音乐音响结构控制 （四）技巧表达	规范性或相对规范性

下面,我们就以上内容分别予以说明。

第一节 "相对景深":前景与后景的构成关系

所谓前景和后景对象,是对诠释对象概貌的结构区分。前景和后景是一种景深关系的描述。我们知道,如果对任何空间性的视觉对象(例如自然风景等)进行描画,则必然需要运用"透视原则"分辨远近,作出前景与后景的区分。需要注意的是,这一原则在音乐表演中依然有效。如果演奏家要对一部音乐作品进行完全意义上的"诠释",那么,他就需要对作品采取结构性的解读策略。借用前景对象和后景对象的描述,演奏家就需要对作品中在前、较近的内

容,以及在后、较远的内容有着明确意识,并将这些内容乃至其间的各种关系表达出来。请注意,这种表述也就构成了音乐的诠释。相反,假如只是在对一部音乐作品的音符进行完全机械的认读反应,如像MIDI系统对MIDI格式文件的认读那样,实际上只是将立体层次的对象理解成某种二维平面而已。需要注意的是,如此这般的行为,并不构成真正意义上的诠释。

"景深"意味着不同的深度关系,诠释对象的内容和意义是不同的。从总体特征上看,后景(深层意味性对象)在后,前景(表层符号性对象)在前,这就突出了一种结构"深度"。恰巧的是,这两种"深度"正与英国哲学家阿伦·瑞德莱(Aaron Ridley)所提出的深度理论彼此印证。

为了解决音乐作品何以为"深"的理解问题,瑞德莱曾提出了两种不同的"深度"理解——"认知深度"(epistemic profundity)和"结构深度"[①]。所谓"认知深度",就是那种"表现、揭示或提出了某些对于我们而言有着切实重要性的东西——关于世界、或关于人类状况"[②]。而所谓"结构深度"是指某种

[①] 阿伦·瑞德莱:《音乐哲学》,王德峰等译,上海人民出版社,2007年,第186页。

[②] 同上,第186页。

位于系统的深处,并为理解整个系统提供了关键所在。瑞德莱认为这两种深度既有区别又有联系:"……够资格具备认知深度的事物,必定能够揭示、表现或提出某些具有结构深度的东西,它对于我们对世界、对自身的理解有着切实的重要性"①。

转至音乐表演诠释的语境,这种前后的观察"距离"恰好提供了一个证明。作为后景的深层意味性对象不但显示了一种结构深度,同时还体现出认知深度的可能性。要理解这一点,我们不妨从音乐学家于润洋对肖邦钢琴作品的阐释予以理解。

在谈到对肖邦作品风格的把握时,于润洋认为:"除了音乐风格、技法领域中的技术性分析之外,更重要的还在于在何种程度上深入把握肖邦音乐的内在精神,它的深层意蕴。"②于润洋指出,在肖邦成熟时期最优秀的作品中,"在其深处总是存在着某种最本质的东西:那就是其中蕴含和渗透着这位漂泊异国、时刻眺望故乡者的梦绕魂牵的'乡愁'。"③

无论在结构上还是认知程度上,以瑞德莱的理

① 阿伦·瑞德莱,《音乐哲学》,第187页。
② 于润洋:《音乐美学文选》,中央音乐学院出版社,2005年,第146页。
③ 同上,第144页。

论来阐释,于润洋毫无疑问揭示出了有着切实重要性的东西——即"关于世界、或关于人类状况",它们位于系统的深处,并为理解整个系统提供了关键所在。而于润洋提到的"音乐风格、技法领域中的技术性分析",显然正是表层符号性的各种对象,属于诠释中的"前景"部分。如果表演家仅仅关注到了"前景"(如技术手法、表谱记号等),而对作品的后景毫无关涉的话,那么,从"深度理论"中就可以反推这种表演质量与层次了。

此外,根据演奏实践中对对象进行操作的及物性程度,我们可以将诠释对象分为直接对象与间接对象。所谓直接对象,是指可以通过演奏技术手段进行操作的对象,譬如音高、音色、时间、力度,或记谱符号、技巧表达等等。这些也正是表演家在日常艺术训练中最常见、需要直接面对的操作对象,也是在舞台上首先必须予以保证、呈现、传达的任务。这些正归属于诠释的前景对象之列,因为只有在这些居于前列、需要直接操作的内容被"显现"之后,深层意味性对象(也即后景对象)才能得到充分诠释的可能。而间接对象(即与创作立意、主体批评以及诠释理念等内容)由于无法超越直接对象而显示自身,就需要借助直接对象来显现了。一个完美的演奏家,在表演诠释过程中总是采取避免对象单一化、平面

化的情况。其过程常常会穿透前景到达后景,或者透过后景映射前景。前-后景往往同时存在,相互印合。实际上,不妨如此理解:对前景的诠释提供了后景的认知深度与结构深度"路径",换言之,没有前景的呈现,也就没有对后景认知的可能性了。后景的作用,在于提升前景的品质,没有对后景的诠释,也就丧失了音乐表演艺术地位的合法性。

第二节 "诠释循环":整体与部分、部分与部分的条件关系

早在弗里德里希·施莱尔马赫(Friedrich Schleiermacher,1768—1834)时代,人们就已经发现了理解的循环现象:要理解一个整体,就必须理解它的部分,而要理解它的部分,也需要理解它的整体。这就是著名的"解释学循环"。由于理解本身就包含着解释的因素,因此在音乐表演诠释过程中,同样存在着这种"诠释的循环"。换言之,要诠释结构对象整体(一部音乐作品),就必须诠释其细节部分,而要诠释细节部分,也需要诠释结构性对象整体。这是一种整体与部分,部分与部分互为条件的解释学循环。这种循环表现为两种类型。

首先,是部分与部分之间的循环解释。当我们

对表层符号性对象,例如具体分句(phrasing)或发音法(articulation)进行诠释时,就必须考虑到深层意味性对象的各因素。仍以肖邦的作品为例,要诠释好肖邦的分句(如气息的长短、和声的逻辑等),就必然要认识到后景对象的深度内容(譬如"乡愁"意蕴)。也就是说,表层符号性对象的诠释是以深层意味性对象的理解为条件的;反过来,要想演奏出"乡愁"的意蕴,也需要对肖邦作品的分句进行技巧阐明。因此,我们可以说,深层意味性对象的诠释也是以表层符号性对象的诠释为条件的。这就是所谓双层结构之间的内部"循环"关系。

此外,还需要谈一下整体与部分之间的循环解释。由于音乐表演诠释对象的复合性,作为整体结构,总谱中表层符号性对象的分句和发音法,以及深层意味性对象的深度内容("乡愁"意蕴)需要分别进行合理诠释,才能使作品以一种整体结构的形态来把握。反之亦然。若要合理把握肖邦作品中的各个层,也就必须从整体的角度,即将前景与后景综合一致,从宏观返回到微观进行理解和解释。

必须注意,以上所谓"循环"并非无意义的重复。事实上,这种"循环"是一种哲学意义上的"生产性过程"。这种"生产性"从解释学视角,为音乐表演"二度创造"的原理提供了合法证明。关于解释学"循

环",德国哲学家威廉·狄尔泰(Wilhelm Dilthey,1833—1911)曾有过论说,他从生命意义的理解角度指出这种循环所具有的"生产性"。哲学家张汝伦对此作过如下注解:

> 生命本身是一个关系整体,而它的种种表达式则可看作是它的"部分"。我们要理解生命本身,必须理解它的这些表达式,要理解这些表达式,就要对生命有所理解。由于生命是一个历史过程,所以理解无始无终。理解不能不是个循环。但这不是原地打转的循环,而是不断丰富的循环,意义在历史中随着理解境遇的变换而不断生长。这就是释义学循环生产性之所在。[①]

有关这个问题在音乐表演上的理解,我们仍以肖邦的作品为例予以阐释。我们知道,随着自身艺术经验和生活阅历的发展,人们对待作品和生命的认识也会随之而改变。于润洋对于肖邦作品中"乡愁"意蕴的把握和理解,绝非生来便知。人生境遇的

① 张汝伦:《现代西方哲学十五讲》,北京大学出版社,2003年,第96页。

变化必然成为理解逐渐深入的重要条件。从生命的理解开始转向对"表达式"(在音乐表演中则投射为表层符号性对象的各种对象,诸如句法和发音法)的理解,则使得同样的表达式获得了新的生命的意义。对此,于润洋写道:

> 为了收集和研读在波兰境外难以看到的有关肖邦研究的第一手资料和文献……去年秋季我又再一次回到了阔别40多年的波兰,在那里居住了一段不短的时间。当我的老同学斯蒂凡驱车带我奔驰在玛祖尔的原野上时,当我们漫步在维斯拉河的岸边丛林中时,当我们置身于边远省份有四百多年历史的古堡中时,我从他的一言一语和他的无法掩饰的目光中,深切感受到一个波兰人对自己土地的那份深情……而这却是我们深刻感受和理解肖邦音乐时所应该具有的、但缺少的东西。[①]

于润洋从一个波兰人对祖国的感情中体认出了一种肖邦作品中的深情,一种在生活经验中获得的丰富和深刻,它表明了"要理解这些表达式,

① 于润洋:《音乐美学文选》,第146—147页。

就要对生命有所理解"这句话的深刻意义。而如果从另一个方面来思考,对"音乐风格、技法领域中的技术性分析"的逐步领会和熟悉会成为"乡愁"意蕴的把握和理解的条件。在领会逐步获得加深的基础上,作者对"乡愁"的理解也会更加真实、深切。这就是结构的"解释学循环"所隐含的"生产性"。此外,这也对音乐表演的"创造性"问题给出了新的回应:一部作品进行诠释的无限性,可以从生命认知的角度予以理解。笔者认为,这种"无限性"正是对"二度创造"理论中"真实性与创造性的统一、历史性与当代性的统一、技巧与表现的统一"[①]的解释学体现。

第三节 "异性共生":规范性与非规范性的生存关系

既然我们已经把音乐表演诠释对象作为一个体系来看,那么我们就有必要来讨论其中另一个重要特性:即,规范性与非规范性的"异性共生"。

首先,我们看一下这张简化的图表:

① 张前:"论音乐表演创造的美学原则",载于《中央音乐学院学报》,1992 年第 4 期。

深层意味性对象	（一）创作"立意"部分 （二）主体的深度批评 （三）诠释理念	非规范性
表层符号性对象	（一）记谱符号 （二）形式、体裁与风格 （三）音乐音响结构控制 （四）技巧表达	规范性/相对规范性

就表层符号性对象而言，尽管它们是一类符号性"指示"（具有意义的规定性），但显然这并不意味着可以任意解释，其"意义"需要规范性或相对规范性的理解。在表层符号性对象中，音高、音色、时间以及力度在表演传统上往往会受到相对较为明确的制约和限定。借用彼得·基维的话来说，这些对象往往都是其中最先受到制约的"条款"[①]。假如表演家违反了这些契约，则被认为对作品进行了"歪曲"。无论是记谱符号，还是形式、体裁与风格部分、音响结构部分以及技巧表达部分，它们都体现出一定的规范性与相对规范性。之所以出现这种现象，大致有如下几个原因。

第一，具体"含义"[②]受到限制。就记谱符号来

① 彼得·基维：《音乐哲学导论：一家之言》，第63页。
② 此处可以进一步借用赫施的释义学理论来解释，表层符号性对象具有一种"含义"（meanings）的特性，具有一定规范性或相对规范性，而深层意味性对象则具有一种"意义"（significance）的特性，是在其之上的更为深远的对象，与诠释者构成非规范性的意义联系。但两者存在一种"异性共生"关系。

说,17世纪以后西方记谱法逐渐完善,对其所表示的含义总体上是明确的。例如高音、谱号和力度、表情记号等。表演家对这些对象的诠释,总是在有前提的、需要予以服从的规范中作出选择,而不可能无限自由发挥(即所谓"过度诠释")。正是在这一种意义上,诸多符号的含义就获得一种稳定。这保证了音乐作品中某些因素不受到历史流变的干扰,从而得以流传。

第二,具有一种内部语言性。由于音乐本身具有鲜明的形式特征,因此,音乐作品在形式上获得了显著的自主性发展。这种形式特性,一方面得到了形式—自主论的理论支撑,另一方面,由于西方几个世纪以来作曲技法和理论的发展,音乐本身形成了"内部语言"的特性。也就是说,音乐"语言"尽管并不具备真正语言意义上的充分性,但在艺术实践中,这种"语言"的意义在一定程度上和范围内是相当明确的——但仅限于音乐语言的内部。

一个最明显的例证是主—属—主的和声终止式。下谱是贝多芬第一钢琴奏鸣曲(Op. 2 No. 1)的第二乐章主题。其中,建立在 C 上的属七和弦解决到主和弦的过程为(谱例 5—1 中第 3—4 小节):

谱例 5—1

在文艺复兴以后的创作实践中,由于在音响、审美上体现的快适感和完满性,作曲家将这个终止式称为正格终止。也就是说,Ⅰ级主和弦进行到Ⅴ级和弦再进行到Ⅰ级的主和弦,是一个典型的稳定—不稳定—稳定的意义表达式。要注意,这个表达式是具备"含义"或"准句法"的①。但是,这是一种音乐内部的语言。在一定历史阶段,其中的含义不会随主观意图而随意改变。或者说,在西方长期以来的听觉习惯和认知过程中,Ⅰ-Ⅴ-Ⅰ的和声终止式具有相对稳定的含义。由于这种感受的稳定性和长期性,以至于人们认为它们似乎具有普遍、客观的"含义"了。对于表演家而言,不论这些音乐的"内部语言"是否具有普遍、客观性,都应当在表演诠释之中予以深入。这种"准句法性"的"内部语言"并不依赖日常语言,它们不仅长期独立存在,同时外部的语言

① 彼得·基维认为这种音乐内部语言具有"准句法性",也就是说,音乐虽然不具备像语言文字那样的意义,但是,它们具有一种与语言文字同样的逻辑功能。

也无法介入,这就使得这些对象获得了某种相对规范性。

与之相比,深层意味性对象则更为抽象、模糊,多具有深层性、非规范性等特征。譬如,前文所述的创作"立意"的诠释,需要演奏家对作品予以深入把握才能获得。但诠释也因人而异,它既可能是一种主观与客观融合的理解、也可能是一种强调"开放性"的解读。某个作品的"立意"并非只有唯一答案,因而显现出多种的诠释"效果"。至于"主体性批评"和"诠释理念"等则更能突显以上特征了。实际上,表层符号性对象与深层意味性对象的区别,正显示在意义的明晰性上。无论如何,一个渐强(Crescendo)记号绝不可能被理解为渐慢,而高音谱号也不应当被演奏成次中音谱号。就这个方面来说,记谱符号的意义明确性是确立的。

由此,无论是创作立意,还是主体批评、诠释理念,在很大程度上都受到个体的种种不确定因素的制约,具有一种主观解释和个体选择的行为倾向。很难说,诸如作品"立意"的理解和诠释必须体现某种"标准答案",而至于"主体的深度批评"、"诠释理念"则更属于非规范性的诠释对象了。因此,只要表演不排除对含义的表达和对意义的追寻,这两种对象就必然共时在场,"异性共生"的关系就会得以必然体现。

除了以上的例证,"异性共生"还表现为这样一种形态,即在某些特定的条件下,同一个对象可能同属两个结构层,而成为具有双重属性的对象。例如,"历史演奏实践"(historical performance),其中最具代表性的主张就是"使用过去的乐器并复兴过去的演奏方式"来进行本真性(authenticity)诠释[1],比如对欧洲文艺复兴时期的音乐作品使用"无揉音"(non-vibrato)的技术手段,作为一种演奏方法,这种实践本身既可能被作为一种音乐表演的表层符号性对象(技巧)来诠释,同时也可以作为一种"理念"而成为一种深层意味性对象来诠释。"无揉音"的技巧是规范性的,一个弦乐演奏者在诠释的过程中必须使其演奏具备这种"无揉音"的特征,而作为一种理念的"历史演奏运动风格"却是非规范性的,是否采取这种演奏方式取决于表演家个人的意愿,同时对这种演奏运动所推崇的"本真性"定义,也可以有着各种不同的解释。[2]

[1] 理查德·塔鲁斯金:《文本与行动》,第164页。
[2] 例如,理查德·塔鲁斯金认为历史主义的演奏并非真正具有"历史性",人们几乎不可能真正做到这一点,并且必须借助现代的各种条件和手段来"还原"过去的声音。他的结论是,这恰恰隐藏了一种高度现代主义的观念。

综上所述,音乐诠释对象,其内部必然发生着多种复杂关系。层次与层次之间、对象与对象之间彼此影响、相互作用,最终形成一个整体。这些对象和层次之间的关系是有规律可循的。充分地认识和把握这些规律,有助于表演者从更深的层面来处理好诠释中的各种因素。在结束以上讨论之后,接下来两章的任务,将是进一步论述表演诠释对象复合性的应用问题。我们将马上予以展开。

第六章 "复合性诠释"之学理依据

目前,我们已获得了如此观念:音乐表演的诠释对象是多层性、复合性的。对一部作品的演奏诠释,既可能是某种具有相对意义明确的、规范性的对象,也可能是意义相对不明确的、非规范性的对象。前者的多种形态组成了表层符号性对象,后者则构成了深层意味性对象,每一层中又包含了多种具体对象。在一定的条件下,层次之间也会发生各种联系和相互作用。

由于这种复合性特征的存在,为表演者提供了一种音乐表演的诠释学展望,即,一种系统、全面、深入的策略:复合性诠释。"复合性诠释"是一种需要表演家考虑和处理整体与细节、前景与后景、表层与深层、符号与意味等各个层面关系的诠释策略。

为了阐明复合性诠释,本章中我们将分别通过历史编纂学、语义解释学、分析哲学的三种理论观点的参照和分析,来对音乐表演的"复合性诠释"的可

行性与合理性进行论证。

第一节 "结构史方法"的启示——复合性诠释的可能性及其基本形态

德国音乐史学家卡尔·达尔豪斯(Carl Dahlhaus,1928—1989)在其《音乐史学原理》一书中,曾提出一个重要学术议题(也是达尔豪斯最为突出的几个理论观点之一),即,音乐历史的结构史写作方法的阐述。历史编纂学的叙事性写作原则,无论是在达尔豪斯的著作中,还是在其他学者的文章中都曾广受怀疑。之所以如此,在一定程度上是缘于语言条件和概念规范的局限性。人们对于历史编纂习惯于追求某种必须以语言文字形式阐述清楚的"答案",而出于对逻辑连贯性的坚持,历史事件需要某种连续性的"叙事"程序来获得。很显然,对于像达尔豪斯这样具有反思精神和辩证观念的德国历史学家来说,仅把某些历史事件以叙事的方式"串通"并"讲述"一遍(即使看似完美),这种治史方式是禁不住拷问的。

为了调解历史事实和历史写作之间的艺术与历史矛盾,达尔豪斯对结构历史的方法进行了辩证思考和阐述,为结构史进行澄清和辩护。譬如,把社会

史与结构史两个范畴进行了清晰的分辨、在"对应性"概念问题,以及在"同时现象的非同时性"问题上对结构史写作进行了辩解。把结构性历史中可能带来的困惑与优势都一一作了说明。甚至,达尔豪斯还简略地勾画了结构史写作的总体性的范式①。

在传统历史写作中,叙事主体和叙事角度一般是固定不变的,以此形成了主体性和连续性的写作特征。然而,在结构性历史当中,"历史事件"却被置于某种立体、多维的叙事空间中,事件的因果关系和先后顺序在其中的地位与叙事性历史正好相反,不是第一位的,"结构"与"亚结构"之间的种种关系才是构成结构性历史写作的支撑要素。结构史"放弃了单维、直线性的叙事模式,取而代之的是多维、复合的分析论述"②,从而达到了一种更为理想的叙事状态——历史性与艺术性之间、社会与意识形态之间、作品与历史资料之间原本紧张的关系得到了一定的化解。

笔者从中获得的启发是,既然历史写作是一种在语言文字基础上进行的重构与诠释,那么,音乐表演实践在某种意义上来说,也同样会具有重构与诠

① 卡尔·达尔豪斯:《音乐史学原理》,杨燕迪译,上海音乐学院出版社,2006年,第216—224页。

② 同上,第287页。

第六章 "复合性诠释"之学理依据

释的功能,只不过所运用的材料不同。既然音乐表演实践可以作为类似于历史写作的"诠释"行为,那么,也可能遇到历史写作中的相同问题(只不过人们惯于接受对"音乐的特殊性"一个方面的妥协,而未曾像达尔豪斯那样对这些司空见惯的问题进行彻底反思)。因此,我们就要去解答以下两个问题:在音乐表演实践的领域,对作品的演绎是否也可以进行具有复合性的解释(对应于"结构性"写作)?如果这种可能性得以成立,那么复合性的音乐表演诠释应当是怎样的?

首先,要回答第一个问题,就不可避免地要去回答什么是"复合性诠释"以及它有什么优势的问题。实际上,笔者认为表演实践的"复合性诠释"是一种目前最可靠的、合理的解决方案。

在大多数的音乐作品中,演奏家所"讲述"或"诠释"的并非文字语言,而是音响结构本身。这样,首先就自然规避了语言学的种种风险。音响结构中几乎不存在任何具有绝对约束力的参照性意义(仅有极少例外),因此也不存在达尔豪斯的"单维、直线性叙事模式"的困扰。但是,存在这样一种事实,为此演奏家常常感到不安和困惑:一个演奏家不可能对一部自己不理解的作品进行公开的"诠释",即便不是出于职业道德。这一点共识是非常清楚的——诠释的前提是理

解。当我们对一个演奏家或演唱家的表演进行评论的时候,常常会说某个表演家"懂"或"不懂"其所演奏的作品。如果我们判定一个演奏家没有理解他所演奏的作品,则我们所隐含的判断是:他尽管在演奏,却根本没有"诠释"什么,或揭示出任何意义,他所做的只是在自说自话而已[①]。但是,如果一个演奏家对作品进行了诠释,那么,所诠释的内容又是怎样的呢?对此,曾流行过一种解决方案,一种连续性的"叙事模式"。我们不妨来看看这种模式能否完成诠释的任务。

我们以比利时作曲家塞扎尔·弗兰克(César Franck,1822—1890)《A 大调小提琴与钢琴奏鸣曲》[②]第一乐章的开始部分为例。有一种观点认为演奏家可以在丰富的想象中对下面的主题进行"叙事"。

在 4 个小节简短的前奏之后,小提琴家演奏出各个独奏乐句,它们在笔者想象中的"意义"分别为:

[①] 例如彼得·华尔士(Peter Walls)区分了两种不同的演奏类型,一种是所谓的诠释性演奏(Interpretation),而另一种则是征用性的演奏(Appropriation),演奏者仅仅将作品作为实现个人活动的载体。(Peter Walls:《历史表演与现代表演者》["Historical performance and the modern performer",收录于 John Rink: *Musical Performance: A Guide to Understanding*, 2002])。

[②] Franck: *Violin Sonata in A Major*, editor: Leopold Lichtenberg (1861—1935), Clarence Adler (1886—1969), Publisher Info.: New York: G. Schirmer, 1915.

第六章 "复合性诠释"之学理依据

谱例 6—1

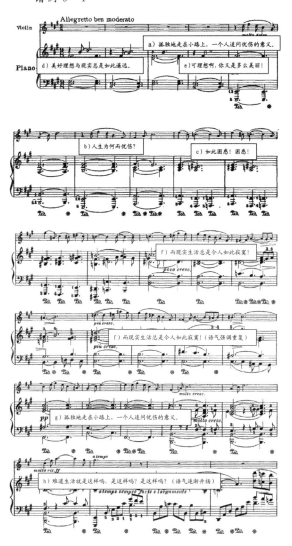

必须承认,这种幻想般的"叙事"是可以产生情感效果的。因为它看上去并不会对演奏者的演奏效果产生直接的"坏"作用,相反,由于想象力的加入,它还有可能会使演奏更加生动。但是这种叙事会遭遇到以下几种质疑和反对。

首先,有理由认为这种想象的叙事只是对音乐作品意义的穿凿附会。确实,很难为这种诠释的内容进行辩护。此外,在这部小提琴奏鸣曲更多的乐段中,我们是无法用这种叙事方法进行解释的。譬如,第二乐章展开的部分,演奏家根本不可能用合乎语句的形式来"拟绘"大段连续性的情节。

其次,人们也可以在艺术性上抵制这种连续性叙事的方式。因为它用外在的、语义性的想象来替换音乐内部的逻辑发展,有可能沦为对作品艺术之真的诽谤。

由此,以此模式作为诠释的通行证,必然会遭到来自各方面的质疑——尽管在许多演奏家那里常常是颇为流行、十分顺手的手法。

既然连续性的虚构叙事受到怀疑,难以实施,那么,是否复合性的诠释便成为最合理的、甚至唯一的选择呢? 笔者倾向于肯定这个回答。主要有三个方面的理由:

首先,大部分音乐作品不可能以某个不变的叙

第六章 "复合性诠释"之学理依据

事主体的方式,从头至尾地讲述故事(即使这种讲述方式在某些作品上局部可行,也可能会出现各种形态各异的版本),所以,当首尾不能兼顾的"故事情节"出现时,就显明了连续性叙事的缺陷,然而恰恰在这一点上,正是复合性诠释的优势:音乐事件的因果关系和先后顺序在其中的地位并非是第一位的,其所强调的"复合性"与音乐作品本身所包含的各种诠释对象的"复合性"不谋而合。因而,复合性诠释具有天生的优势。

其次,由于大部分音乐作品都无法简单呈现为单线条结构(单声部音乐),而是多声部的组织形态。单一性的连续性叙事至多可能是构成作品诠释的一种选择,而不可能代表整休。这也就意味着,由于声部的同时性与音响结构的多层性,这些条件表明单一连续性叙事在演奏实践中必须服从整体复合性的叙事。复合性诠释可以包含单一的连续性叙事,而不是相反,可见具有明显的兼容性和综合性。

再次,很多音乐作品还存在着较为传统的、游离于乐谱之外的技术因素,譬如演奏技术手法(比如指法、弓法、颤音、滑音)、作曲技术手法传统和习惯(比如巴罗克时期的 *Tutti* 与 *Solo* 之间的"对话"隐喻)、新乐器发明和工艺创新所体现的新的色彩(从击弦古钢琴到钢琴、管乐器的弱音器、强弦乐器的琴弦)

等等,有些因素甚至看起来根本和作品内容无关,可是仍然是演奏者必须"透过"作品而处理的诠释对象,复合性诠释的"多维、复合的分析论述"特征恰好化解了这一矛盾,成为音乐表演实践的合理方式。

除此之外,复合性诠释与作品品质也体现出一种评价关系。达尔豪斯曾认为:

> 一个作品是否可能接纳不同的、但都具有意义的诠释和实现,这是决定作品品格的标准之一。当然没有必要再去强调,这绝对不意味着歪曲——而无以计数的歪曲对于任何音乐都是可能的,甚至对于最差的音乐也是如此。①

从这一段话里,我们至少可以解读出这样一层含义:对于任何作品来说,"诠释和实现"反过来也成为衡量和评判一部作品质量的标准。因为,人们常常会以某部作品"本身"应有的品质来作为评价和判断一次演奏的依据。作品成了演奏的最终标准,一次演奏是否很好地"符合"了作品以及作曲家

① 卡尔·达尔豪斯:《音乐美学观念史引论》,杨燕迪译,第171页。

第六章 "复合性诠释"之学理依据

某些艺术意图等等评论,很可能成为评估一位演奏家艺术成就的准则。然而,作品本身的品质同样也应受到各种评价,而"诠释和实现"正是如此。正由于意识到了这一点,达尔豪斯才会以不同的视角,提出"一个作品是否可能接纳不同的、但都具有意义的诠释和实现,这是决定作品品格的标准之一"的意见。

那么,怎样的一种"诠释和实现"可以来评判和衡量一部作品自身的品质?笔者以为,通过复合性诠释恰恰提供了一种对品质的评价路径。这恰与达尔豪斯的观点彼此一致。

最后,谈一下诠释对象具有的复合性的两种特点。其一,复合性为诠释提出了要求,其二,也为评价提供了基础。一方面,一次"良好的"诠释总是朝复合性诠释的方向努力,这是因为前景和后景、表层符号性对象和深层意味性对象都在各自的领域内提出"要求"。表演家是否能够处理好"景深",使前后景之间、层次之间获得一种协调与统一,最终将会体现为一次表演诠释的品质。另一方面,诠释对象的复合性在为良好诠释提出"要求"的同时,也为一部作品是否具备容纳、达到乃至匹配这些"景深"和"层次"预设了结构的"空间"。换句话说,好的作品总是经得住不同的诠释,或者经得住各种分析。

对作品诠释的过程,也正是一种逐渐理解的过程。有时候,表演家会发现某些作品本身仅仅只包含了表层符号性对象的某些对象,而深层意味性对象的空间却没有被充分开启。由此,对其诠释的深度必然会受到作品深度的局限。是否具备深层意味性对象的诠释空间,成为一部作品是否具有深度的另一种衡量和评价依据。当然,这里并不是说,表演家对于这样的作品将会束手无策,相反诠释仍将会继续下去(如果演奏家愿意的话),表演家可以为作品拓展某些空间,甚至将作品作为诠释的批评对象(例如科恩的批评性诠释)来进行表演。

由此,如果把音乐表演实践作为一种诠释活动,而不是单纯的复制音响的过程,必然就会遭遇到诠释中的各种问题。音乐表演的"复合性诠释"与音乐结构史写作方式具有一定的近似性,音乐结构史的写作规划似乎是从如体裁、和声、创作技法、风格、社会等所谓亚结构范畴进行展开的,那么,音乐表演的"复合性诠释"也可以将风格、技巧、体裁、曲式、和声、节奏、调性、音色、技法等等作为诠释的"亚结构"来进行分析和诠释,以寻求其内在的本质联系并达到一种表演美学上的统一,使音乐表演成为一种合理的诠释活动(乃至一种对作品品质的评价)。

第二节 "两种意义的区别"——复合性诠释的解释学渊源

美国文学理论家赫施(Eric D. Hirsch, 1928—)的观点不同于伽达默尔(Hans-Georg Gadamer, 1900—2002),其1967年出版的《解释的有效性》一书,就伽达默尔《真理与方法》的解释学理论提出针锋相对的意见,认为面对艺术作品,恰恰需要张扬作者的原意,维护含义的客观性。一种接近作者原意的解释不仅是可能的,而且是需要的。他反对伽达默尔对于解释的有效性和解释的创造性的混淆,认为两者不是同一件事。"正确的解释不应与创造性的解释相混淆,正确性是指解释与文本所复现含义之间的一种相和状态……"[①],正确的解释是有的,即符合文本所呈现的意义的解释,它是可复制的。

在赫施看来,世界上有两种不同的意义,一种他称之为"含义"(meaning),另一种称之为"意义"(significance)。"含义"是文本呈现的,是不变的。

① 赫施:《解释的有效性》,王才勇译,生活·读书·新知三联书店,1991年,第19页。

而"意义"则是指"含义"和一个人、一种概念、一种情境之间的关系①,是可变的。在分析伽达默尔"视界融合"观念时,赫施认为读者应该分清什么是文本的"含义",而什么是"意义"。前者与文本产生的时代有关,后者与读者所处的时代有关。这一点对于表演家来说,尤为重要。音乐中的"含义"和"意义",实在是太多,若转到教学上和演奏中,继而联系到对作品的再现和理解,似乎更有理清思路的功效了。

下面,不妨先对赫施的理论简略概括。赫施认为解释学理论中存在着一个巨大的混乱,即对于含义和意义之间没有作出本质上的认识区分。

> 一件文本具有着特定的含义,这特定的含义就存在于作者用一系列符号系统所要表达的事物中,因此,这含义也就能被符号所复现;而意义则是指含义与某个人、某个系统、某个情景或与某个完全任意的事物之间的关系。②

他认为,伽达默尔的哲学解释学无论在"前判断"(Vorurteil)、"效果历史"(Wirkungsgeschichte)

① 朱狄:《当代西方艺术哲学》,人民出版社,1984年,第271页。
② 赫施:《解释的有效性》,王才勇译,第17页。

或是"视域融合"(Horizontverschmelzun)等观点上,都采取了一种否定的态度——否定解释学是一门具有客观稳定的认知目标的学科。解释者的历史性是根本无法超越的,这是一个无法背离的真理。

首先,对于"传统与含义的非确定性",在伽达默尔看来,文本的含义与作者并没有绝对的关系,实际上,含义存在于客体之中——即作者和读者共同参与的事物当中。理解是一个创造的活动,要通过传统和习惯的连续才产生积极的创造性。时间的距离并不是障碍,而是调和文本与理解者之间紧张关系的积极因素。正是在这一点上,赫施采取了反驳,他认为伽达默尔赋予了传统以"法学实用主义"的特权,而实际的情况是,"传统概念严格地是作为对文本的解释的历史而运用到某个文本上去的,每个新的解释都鉴于其单纯的前在(Vorhandensein)而从属于这个传统并改变着这个传统,因此传统不能作为固定的、规范的概念去看待,因为,它原本就是可变的存在和描述性的存在。"[1]

其次,关于"视域融合"的理论,赫施则发出了这样的质疑:一方面他提出,在文本的最初含义尚未被理解之前,并不存在所谓的"视域融合"。换而言之,

[1] 赫施:《解释的有效性》,王才勇译,第290页。

既然要"融合"两种视域,就必须对原初的"视域"产生必要的了解,否则文本的观点和自身的观点根本不可能产生"融合"的效果。另一方面,赫施则认为,如果人们承认了解释可以来自于某种融合的观点,也就是同时承认了一个解释者可以离开自身的观点。也就是说,所谓"视域融合"根本上是对文本和主体的双向背离,在赫施看来这种背离恰恰否定了伽达默尔的理论。

最后,在对伽达默尔进行了批判之后,赫施转而为伽达默尔的理论开启了修补的"良方"。他认为伽达默尔对于过去作现时的理解是"唯一值得称赞的理解",但要进行更为必要的逻辑区分。赫施指出:

> 伽达默尔所忽视的东西就是,对某个现时境遇来说,文本含义与含义之意义之间所具有的根本差异,……文本含义与对我们来说眼下的文本含义是不同的,后者是变动不居的,而前者是恒定的。文本的含义就是作者用特定语言符号意欲表达的东西,基于这个语言性特点,文本含义就是公共的存在。也就是说,它是与自我同一的而且可以在一个以上的意识中得以复现。由于文本含义是可复制的,因此,它在任何时候,任何地方都是作为同一个东西被理解的。

但是,这个含义在每一次被揭示中对揭示者来说是不同的,也就是说,它的意义是发生变化的……伽达默尔本来应指的,或他用视域融合概念本来应指的就是这种现象。①

由此可见,对于赫施来说,解释学(如果要成为名副其实的解释学的话),必然要包含两个方面,其一,是对文本原意的解释,也就是一种作为方法论的解释学的任务;其二,解释学并不排斥那种建立在存在论意义上的意义理论,但是要将"含义"与"意义",要将那些固定不变的和总是居于变动的因素区分开来。赫施对伽达默尔的抨击,也正是在这个核心的分歧上展开的。

然而,赫施并非仅仅针对伽达默尔的理论,他所进行抨击的对象还包括新批评派的观念。实际上正如赫施自己所说,他对含义和意义的区分源于分析哲学先驱、德国逻辑学家 G. 弗雷格(G. Frege, 1848—1925)的启发。早在 1892 年的《哲学与哲学批判》杂志中,弗雷格就作出了"意义"和"意谓"的区别:"符号、符号的意义和符号的意谓之间的有规律的联系是这样的:相应于符号,有确定的意义;相应

① 赫施:《解释的有效性》,王才勇译,第 295 页。

于这种意义,又有某一意谓;而相对于一个意谓(一个对象),不仅有一个符号。相同的意义在不同的语言中、甚至在同一种语言中有不同的表达。"①用流行的比方来说,当我们说"晨星"和"昏星"时,所用的表达符号是不同的,而我们所"意谓"的对象却是相同的那个星体。

而在赫施看来,弗雷格的判别正如他自己所指出的那种"意义"和"含义"的区别一样。赫施认为,"弗雷格只看到了不同含义具有相同的意义,但同样重要的是,相同的含义有时也会有不同的意义。"②实际上无论是"晨星"还是"昏星",指的都是金星这个天体。但是它们的意义,对于使用它们的人来说显然是不同的。由此可见,文本本身的"含义"应该是明确的,而其"意义"则可能会随着历史读者的各种外在条件而处于变动不居的状态。之所以这么说,是因为文本"含义"是一种有待揭示的东西,文本的"含义"当然是需要与传统发生关联的,这一点毋庸置疑。但赫施也尖锐地指出:"只要我尚未揭示文本含义,我就无法使它与某个更广泛的领域发生关联,在我能断定变化了的传统如何改变了文本意义之

① 弗雷格:《弗雷格哲学论著选辑》,王路译,商务印书馆,1994年,第92页。
② 赫施:《解释的有效性》,王才勇译,第241页。

前,我们已先理解了该文本的含义"①。正是这样,赫施坚决地反对那种极端激进的解释学理论,当然也在某些方面与那些温和的激进理论发生了冲突②。

行文至此,关于赫施与伽达默尔的紧张与对抗已经占去了太多的篇幅。如果说,之所以会发生两者之间的紧张,或许,更可能是源于两种哲学传统之间的对抗与冲突。就本文的目标而言,无论是伽达默尔的"视域融合",还是赫施的"含义"与"意义"的区分,都足以为本文的"复合性对象"论点提供充分的理论启示和学理支撑。笔者认为,赫施对待伽达默尔的理论并非只是一味的抨击而否定,就"意义"的解释学观点来看,赫施的理论与"视域融合"的观点毕竟具有一定程度的相容性。正因如此,本文所提出的音乐表演诠释对象的复合性便获得了双重的理论印证。

以上讨论对于音乐表演具有现实意义。当一个

① 赫施:《解释的有效性》,王才勇译,第248页。
② 例如罗兰·巴特就"激进地"主张文本一旦问世,就与作者毫不相干,其意义要由读者来创造。而伽达默尔则稍显温和,认为读者和作者的"视域融合"构成了新的意义,意义总是不断在对话模式中得以生成。

音乐家面对一份乐谱的时候,难点不仅在于如何呈现音响,更是在于如何恰当地解释音响的文本/符号意义。对演奏家而言,无限靠近文本的意义往往正是紧迫的任务。否则,一位音乐教师如何能告诫学生:其演奏风格是正确的还是错误的?从何而判断某个和弦弹奏错了,或某个分句的气息还不够完美?显然,没有了标准和把握的方向,艺术评判的标准和指导原则就会变成异想天开。缺少对艺术作品中文本含义"可复制性"的执着和维护,几乎等同于艺术评断标准的丧失,其行为无异于对价值判断虚无论的"投诚"。

正如赫施所提出的那样,对文本的解释需要区分含义和意义,对音乐作品的诠释亦是如此。在音乐作品的诠释中,表演家也要分辨哪些属于表层符号性对象,哪些则属于深层意味性对象。要点在于:前者(表层符号性对象)在总体上对应于赫施所谓的"含义",后者(深层意味性对象)则总体上对应于"意义"。这一点对于音乐表演艺术中任何一种门类的诠释活动都具有同等重要的意义。

正如所见,在表层符号性对象中,许多内容具有规范性属性。例如乐谱中的音高和节奏,即便在各种演出环境下音高和节奏会有所差异。总体上,那类可以被人们辨认和回忆起的音高和节奏,可能被认为是

"合理的演奏"表现。这几乎已成为一种常识。而在稍微复杂一些的例子中,我们依然可以看到这种"含义"的可重复性。譬如,表演家们对某一时期或某位作曲家作品风格的诠释。在通常情况下,一个演奏家不会将莫扎特的重音(accent)诠释成贝多芬式的,同样,也不存在将肖邦钢琴作品中的伸缩节奏(Rubato)借用到巴赫《平均律》的可能性。这是因为,既定的风格特征,总是会在某种公约性的"含义"中得以呈现。正因如此,批评家才有可能针对某一次演出作出有根据的批评,而表演家在进行演奏预备和细节构思的时候,才有某种明确的目标可以努力实现。

当然,这里所谓的"含义"并没有采取极端的定义法则。换言之,要使演奏每次都达到极端确切的"含义"解释是不太可能的。假如有人指出,对作品"含义"的诠释是不可能复制的,理由是音乐作品的演奏从来就无法做到每一次都完全一致。这个问题同样可以从赫施的理论中获得回应。他的观点引人入胜:"词义具有类性质,一个类型就含有着一系列具体化事物,而且类型在每个具体化事物中都是相同的。……强调'类型'这个概念很重要,因为只有通过类型这个概念,才能把词义视为受到确定的意识对象。"[1]而相应于音乐

[1] 赫施:《解释的有效性》,王才勇译,第4页。

作品,诸如"词义"一类的对象与表层符号性对象具有一定程度的类比性。

所谓可重复性,并不是指那种极端意义上的"复制",而是一种"类型性"诠释对象的复制。例如上文所说的"风格"、"音高"、"节奏"等等。意大利文的音乐表情术语 Appassionato 意义为"热情",但此"热情"仅仅是一种提示和性质的描述。因为,任何一个乐谱上的符号,作为符号其本身并不可能给听众带来任何实际的审美感受,其效果只有在被演奏传达之时才得以呈现。但是,即便一次具体的"热情"也是一种"含义"的类型(type),在不同的演奏家和指挥家的处理下,"热情"这个指示的具体层次、细节和性质、程度都在一定程度上各不相同。甚至在同一个诠释者那里也不可能绝对等同。但无论如何,"热情"不可能被解释成为"冷漠"。唯有如此,我们才会看到一个指挥家可以在不同的交响乐队中正确地"复制"出贝多芬交响曲中的风格类型,正确地"复制"出总谱中所规定的音符含义——音高、时值、强弱、快慢、紧张度等等。

而深层意味性对象的情况则不同。深层意味性对象并不完全依附于"文本",实际上,它们总是"相对"于"文本"而存在的。深层意味性对象的观念可以从赫施的解释学理论与伽达默尔"视域融合"理论获

得双重支持。正如杨燕迪教授所指出的那样,一部作品的"立意"的基础,并非仅仅取决于作曲家的坦陈。从方法论上,对"立意"的获得往往需要通过理解者的重构才能实现。杨燕迪教授指出,"作为一个特殊的接受者/理解者群体,批评家和分析家的任务也许应该是,在更广阔的文化/历史文脉中对具体作品中的'立意'概念进行全方位的阐发,并以此对该作品的审美指向、艺术品位和文化价值进行深入诠释和界定。至此,理解者对作品意义的诠释和解读就超越了创作者自己所能意识到的创作意图范围,理解的意义和创造性从中得以体现"。① 实际上,表演家首先的身份并不是表演者,而是一个理解者和批评者。因此,就"立意"这一主题来说,表演家所面临和承担的任务与批评家和分析家并无二致。

表演家对于"立意"的把握也是重构的。这就意味着一个作品的深层意味性对象并不完全是一种可复制的、居于不变的事物,而是在"文本"之上存在的诠释对象。每个表演家也都是一个立意重构者,都会在各自不同的历史和社会语境中对作品进行诠释。对作品立意的理解,无论在角度、深度、广度还是在个

① 杨燕迪:《音乐的人文诠释》,上海音乐学院出版社,2007年,第111页。

性、侧重点乃至趣味等方面都会有所差别。这一方面即获得了伽达默尔关于"前见"、"视域融合"以及"效果历史"解释学洞见的印证,另一方面得到了赫施所谓的"意义"是指"含义与某个人、某个系统、某个情景或与某个完全任意的事物之间的关系"的理论断言的支持。以上均已证明,音乐诠释对象的深层意味性对象是一个相对开放的系统,相对于表层符号性对象的确定性,深层意味性对象的开放性、意义的不断生成性从另一个方面显示出音乐诠释艺术的价值和意义。换而言之,正是由于那些不同的批评、不同的叙事和再现、不同的哲学观念和不同的艺术信念,才使得音乐表演取得令人尊重的地位。

第三节 "内部理解和外部理解"——复合性诠释与分析学派的视野

阿伦·瑞德莱在《音乐哲学》[①]中并没有彻底否认音乐自主论,他所抨击的是自主论者对待音乐理解的某种绝对化倾向。自主论有着其合理的部分。瑞德莱在其理论构建中最重要的贡献,在于从理解

① 此书已有中译本:阿伦·瑞德莱:《音乐哲学》,王德峰等译,上海人民出版社,2007年。

和深度的区分中,乃至进一步的相关辩论中,维护了音乐理解的非自主论价值和存在意义。其中关于音乐理解两种方式的并存,以及各自在理解中重要性程度的观点,也从一个视角为表演诠释对象的复合性提供了理论启发。

在瑞德莱看来,自主论者对待音乐理解的方式和论断显得过于武断。他认为,通过将音乐与其他事物之间的比较,自主论者过于自信地"证明"音乐具有一种与其他艺术或任何具体事物毫无类比性的特点,这种自主性在与语言的比较中尤为明显。自主论者认为音乐与语言之间的鸿沟,几乎是不可逾越的,这可以通过美国艺术哲学家斯蒂芬·戴维斯(Stephen Davies,1950—)对语言类型的定义一窥究竟。

戴维斯考察了各种意义的类型,将其分为有意的(intended)/无意的(unintended)、自然的(natural)/人为的(arbitrary)、带有符号体系的意义/独立的意义。在《音乐的意义与表现》中,他这样写道:"就意义 E 来说,一个符号或记号具有一个人为的符号体系中的一个元素或'个性'那样的意义。这个符号体系通过对这些元素的适当使用,为意义的产生提供了规则。语言的意义就属于意义 E。……音乐并没有构成一个可以与自然语言的符号系统相比

较的符号系统……"①

可见,戴维斯的用意是为了证明音乐并不具备和语言一样的类型特征,音乐的意义不属于类型 E 的意义,音乐并不是以语言的方式来获得其意义的。如果仅仅就此而言,瑞德莱并没有提出异议。他所反驳的是,人们可能会根据这个结论而推出音乐意义的确定是某种与外部世界毫不相干的活动,正是这一点瑞德莱认为是错误的,音乐并不只能通过内部而获得理解。他既不认为音乐具有那种戴里克·柯克(Deryck Cooke,1919—1976)②式的原子语义论特征,也不认为音乐纯粹是一种自主论意义上的"来自火星"之物。因为"在这种设想的支配下,音乐被当作一种超凡出世的陌生之物,对其意义的确定,似乎应当从头做起。……自然而然导向了我们经常被告知的这样一个'结论':音乐具有一种整个地不可被消解掉的音乐上的'意义性'。……任何类型的音乐分析只要或明或隐地在原子论范围之内,就不可能成功地揭示我们在理解一部音乐作品时所理解到的东西"。③ 由此可

① 斯蒂芬·戴维斯:《音乐的意义与表现》,宋瑾、柯杨等译,宋瑾、赵奇等校定,湖南文艺出版社,2007 年,第 29—33 页。

② 参见戴里克·柯克:《音乐语言》,茅于润译,人民音乐出版社,1981 年。

③ 阿伦·瑞德莱:《音乐哲学》,王德峰等译,第 35—36 页。

第六章 "复合性诠释"之学理依据

见,瑞德莱批评戴维斯的自主论观点具有一种"隐匿性"的原子论倾向。但这种语义原子主义无论是晚年的罗素,还是维特根斯坦本人都已通过"语境理论"证明了其局限性。

为了克服这种音乐意义的原子论,瑞德莱提出了解决方案。他认为,"'理解'一词的两种含义之间的共生关系,就不仅仅是语言理解的特征,而且也是一切理解之特征。……我想做的是:把有关音乐之理解的两种含义统一起来(迄今为止这两者始终可能被分开),其中一种含义并不涉及释义观念,而另一种含义则与释义有关"。①

瑞德莱的观念是:如果对一个句子的理解,是通过对句子中的语词排列关系来领会的,如在音乐作品中,人们对一个主题旋律的领会,以及在诗中,对一段诗句的领会一样,这种理解就属于"不涉及释义观念"的理解,瑞德莱称之为"内在理解",因为在一段主题旋律中,其意义是内在的。人们不可能以另一个主题来替换它的意义②。

① 阿伦·瑞德莱:《音乐哲学》,王德峰等译,第 45—46 页。
② 例如,对一个主题旋律即便是极为细微的改动,都可能造成对该主题性格的变化。这也正是瑞德莱所反击的那种观念的主要理由——艺术作品总是对释义进行着抵抗。瑞德莱曾举过舒曼的例子来证明这一观念:当被问及作品中所被解释的内容时,舒曼只是坐下来把它演奏了一遍。换句话说,艺术作品的效果或意义无法用其他方式来代替。

同样,在一段诗句中,人们不能用另外一句诗来替代,因为每一句诗的意味和意境都有所不同,哪怕是最细微的差别。

而如果一个句子可以被另一个具有相同意思的句子所替代的话,那么,这种用另外的句子来把捉原句意义的理解方式就是所谓"与释义有关"的"外在理解"了。例如,当我们用语言来描述一段绝对音乐的片断时,往往就会用外部理解的方式来对该片段的情感属性进行判断。我们可以说,贝多芬《第5交响曲》第一乐章具有一种"抗争和不屈"的情感特征;或者说,肖邦的钢琴作品怀有一种深深的游子情怀的爱国主义精神等等。很显然,这一类的描述是一种无法替代的、从外部进行的"理解"。因此,在瑞德莱看来,"外在理解"完全是可能的,尽管相比之下,"内在理解"在音乐理解过程中更为重要。由于艺术作品具有一种对"释义的抵抗"的重要特征,如果要理解一部艺术作品,首先需要从内部来理解和领会它,艺术作品无法被工具性的释义所替代,这就是内在理解的全部必要性。

尽管如此,瑞德莱指出,无论如何不应当像分析哲学中自主论者所主张的那样,完全否认外在理解的可能性。外在理解应当是对一部音乐作品之理解的一部分,内在理解和外在理解具有一种"共生的"

第六章 "复合性诠释"之学理依据

和"辩证的"关系①,对音乐的"内在理解"是第一位的,但是"内在理解"之涵义并不能独占音乐理解的整个领域。因为,无论在背景和前景之间的关系中,还是在罗伯特·哈腾(Robert S. Hatten)所谓理解"标识性"②程度中,"内在理解"和"外在理解"都是同时在场,互相依赖的关系。两种理解必然是在联合中才能产生作用。

虽然瑞德莱的音乐哲学其根本目的是为了证明音乐理解的外部途径之合法性,并有力地阐明了两种理解之间所具有的一种共生和辩证的存在关系。但是,瑞德莱所提出的"内部理解"和"外部理解"的理论阐发,就音乐表演诠释的情况来说依然具有一定深度的结构相似性(尽管也存在不同,下文中我们还将对这些区别进行讨论)。事实上,音乐表演也同样存在着类似于"内部理解"和"外部理解"的所谓"内部诠释"和"外部诠释"现象。

现在我们就来进一步考察这个现象。当一个训练有素的音乐家翻开一部音乐作品总谱的时候,确实可以通过"内心听觉"的方式来进行"阅读"。通过

① 阿伦·瑞德莱,《音乐哲学》,王德峰等译,第51页。
② 罗伯特·哈腾:《贝多芬作品的音乐意义》(*Musical Meaning in Beethoven: Markedness, Correlation, and Interpretation*, Indiana University Press,1994),第34页。

这种特殊方式,他可以完全自由地理解一部作品。但是,他却根本无法做到用语言文字的方式,"取代"所读到的任何主题旋律、动机、和声、速度乃至音响细节。如果要实现他对作品的理解,唯一的方式,或者说唯一可取的和有效的方式就是将作品演奏出来。而这时,演奏就成为了具有诠释意义的"实现",或者,反过来说,具有"实现"意义的诠释。因此,我们可以说,对贝多芬交响曲(或任何音乐作品)的诠释,首先正是这样一种类型的"诠释",即用音乐音响结构的实现来进行的"内部诠释"。

然而,人们可以看到,这种诠释是以声音材料为基础的,它的意义依赖于作品的文本。如果要对文本进行诠释,就必须首先通过音响结构来实现,并且它内在的"意义"是无法被语言和其他方式所取代的。所以,所谓的内部诠释,正是在这样一种居于音乐内部的方式进行的。事实上,所谓内部诠释的对象主要就是"表层符号性对象"所包含的内容。

通常,"内部诠释"不是一种使用音乐以外的材料的描述性活动,而是实现的活动。比如,对贝多芬小提琴协奏曲第一乐章的主题,呈现其具体的音响结构就是对该主题的"内部诠释"。当然,"内部诠释"的方式可以是丰富并具有创造性的,这也是音乐表演诠释的艺术性要求。对一部作品的各种诠释维

度,如"音高"、"音色"、"时间"和"力度"都是内部诠释展开各种可能性的空间。一个小提琴演奏家可以通过合理地改变琴的音色,力度,乐曲的速度,或改变揉音的幅度和快慢、运弓的压力和速度,或确定乐句的不同分句法、与乐队声部音响平衡的调整、甚至通过决定不同的把位、发音方式、作品风格特征等等方面,来"实现"贝多芬小提琴协奏曲的主题旋律的音响形态。这正是内部诠释的主要任务。可见,"内部诠释"与瑞德莱所谓的内部理解存在着明显的类比性。

"外部诠释"指的正是深层意味性对象所包含的各类对象,诸如作品立意、风格流派、诠释理念等。这些内容明显具有"乐谱之外"的根本特征,而且在一定情况下需要通过语言文字等音乐以外的方式辅助地表达出来,才能使"诠释"获得一定程度上的"明晰性"。

"外部诠释"与"外部理解"的相似性在于,"外部诠释"也是音乐作品的诠释部分之一,"内部诠释"和"外部诠释"同样具有"共生"和"辩证"的关系。首先,在前文中,关于表层符号性对象与深层意味性对象之间存在的辩证关系,也恰恰是"内部诠释"与"外部诠释"之间的辩证关系——即"共生的"和"辩证的"关系。我们必须意识到对音乐的"内部诠释"是

第一位的,因为没有"内部诠释"(也就是音乐音响的实现),就不可能有"外部诠释"呈现的可能。正如没有耶胡迪·梅纽因对贝多芬 D 大调小提琴协奏曲的音响实现(内部诠释),就谈不上对其作品的"为实现真善美的理想目标而奋斗的历程"①的"崇高和伟大"的注解(外部诠释),反之亦然。

此外,其整体的实现一方面需要通过"内部诠释"作为前提,也就是说,音乐音响的实现。另一方面,仅仅依靠"内部诠释"的音响手段,"外部诠释"所包含的意义在某些情况下并不完全能做到自主表达。换句话说,"外部诠释"具有一定的需要辅助的特性。它往往需要一定的语言文字,或其他相关的文本、背景信息来辅助地实现,以便人们能更充分、更明确地获取这些信息。例如,当一个指挥家在指挥柏辽兹《幻想交响曲》的时候,如何处理好"固定乐思"所蕴含和需要传递出来的"意义",将一个音乐家由于自杀未遂而产生的幻觉情节"叙述"和"再现"出来(尽管是以音乐的方式),是指挥家在备谱阶段必须考虑的任务。然而,假如总谱上从未对故事情节予以文字表达和规定,那么,所有的"固定乐思"也就

① 耶胡迪·梅纽因、柯蒂斯·W.戴维斯:《人类的音乐》,冷杉译,人民文学出版社,2003 年,第 125 页。

自然失去叙事功能(尽管仍会具有音乐内部其他功能),继而,也就无法进行"外部诠释"了。因此,在这里,任何纯音乐之外的文字信息(说明、标题,乃至任何确定的、规定性的注解方式)都会成为"外部诠释"的辅助,甚至是必备因素。

瑞德莱的对音乐理解的两种方式的区别和判断,引发了我们对音乐表演的内外两种诠释方式的思考,提供了音乐表演诠释的另一种"版本"的理论印证,通过上述的类比分析,也更加能以证明音乐诠释对象本身所具有的复合性特征及复合性诠释策略的合理性。

第七章 "复合性诠释"的个案分析

本章将以英国著名小提琴家,贝多芬作品演绎大师马克斯·罗斯塔尔(Max Rostal,1905—1991)对贝多芬第九小提琴奏鸣曲(Kreutzer Sonata)第一乐章的诠释(文字解释、乐谱示例及表演家早期录音资料①)分析,证明表演诠释过程"复合性诠释"的特征,具体展示作为一种演奏学展望的"复合性诠释"的可行性与合理性。

第一节 个案对象简介

马克斯·罗斯塔尔,英国籍奥地利小提琴家、教

① 录音材料:Decca公司发行,唱片号lxt2732。Label:Decca Record No: lxt2732 Title: *Beethoven*; *Sonata No.* 9 Performers: Osborn & Rostal Description: Piano & Violin Notes: orange/gold lettering Medium: Vinyl Size: 12″ Condition: 3。

文字材料来源:马克斯·罗斯塔尔:《贝多芬小提琴奏鸣曲的诠释》(*Beethoven The Sonatas for Piano and Violin: Thoughts on their Interpretation*. Sonata No. 9 in A major, Op. 47 [Kreutzer Sonata]. Munich, 1981, 2/1991; Eng. trans., 1985),第131—147页。

育家。20世纪著名小提琴家卡尔·弗莱什的弟子，6岁时公开举办独奏音乐会。1928年被任命为卡尔·弗莱什的教学助理，25岁时被聘为柏林大学(Berlin Hochschule)最年轻的教授。1944年移居伦敦进行演奏和教学，并培养出一代重要的学生，诸如尼曼(Yfrah Neaman)和阿玛迪乌斯弦乐四重奏团(The Amadeus Quartet)的成员。1974年，马克斯·罗斯塔尔与梅纽因、帕尔马(Palm)等人创立了欧洲弦乐教师协会。除了编订大量的乐谱，他还出版了《巴赫小提琴奏鸣曲的诠释》[1]、《贝多芬小提琴奏鸣曲的诠释》[2]等文论。本案的分析文本即选译自罗斯塔尔的《贝多芬小提琴奏鸣曲的诠释》第131—147页中的相关文字。

之所以选择罗斯塔尔作为个案，是因为他身兼表演家、教师和理论家三种角色于一身，不仅被公认在对德奥音乐作品的诠释上有权威性，而且还撰文留下了文字作品和他本人的录音资料。这就为我们分析他的演奏思路、理清诠释对象中存在的各种内

[1] Max Rostal: "Zur Interpretation der Violinsonaten J. S. Bachs", *BJb* 1973, 72—78.

[2] Max Rostal: *Ludwig van Beethoven, die Sonaten für Klavier und Violine: Gedanken zu ihrer Interpretation* (Munich, 1981, 2/1991; Eng. trans., 1985).

在关系提供了可靠、翔实的材料。

第二节　个案分析：马克斯·罗斯塔尔对贝多芬《第九小提琴奏鸣曲》第一乐章的诠释

就一部音乐作品来说,如何能够透过表层指示性的乐谱符号达到深层的内容的理解,是表演家不可或缺的一项"功夫"。换言之,表演家既要完整、流畅地将表层符号性对象呈现出来,也要将各种深层意味性对象合理地予以把捉。通过罗斯塔尔的文字解释、乐谱实例以及他的演奏录音资料的分析,可以看到表演家将这两种对象结合在一起,为我们呈现了一幅完整的表演诠释"画卷"。

值得注意的是,在《贝多芬小提琴奏鸣曲的诠释》一书中,罗斯塔尔首先予以讨论的并不是第1小节的细节诠释(这一部分随后才予以解读),而是对作品所蕴含的"立意"进行了揭示:

> 这部奏鸣曲不仅仅只是在贝多芬的作品中占据了非常特殊的地位,它是一部为两件乐器而写的协奏曲,却不涉及其他任何乐器,这在所有音乐中都是独特的……虽然也存在着一些为同类乐器或不同类乐器所写的二重奏,但是为两件

独奏乐器而写的没有管弦乐队的协奏曲却是非同寻常的。"克鲁采"奏鸣曲打破了许多室内乐奏鸣曲的规则,而我们将它处理成一部协奏曲的证据,在它原来的标题中已经显现出来:*Sonata per il Piano-forte ed un Violino obligato, scritta in uno stile molto concertante, quasi come d'un concerto.*(为钢琴与助奏小提琴而作的奏鸣曲,以明显协奏曲风格写成,近乎一首协奏曲。)

此外,在第一版中,小提琴和钢琴分谱的头上则标记有:*Grande Sonate*。①

贝多芬第九小提琴奏鸣曲第一版的封面②:

① 马克斯·罗斯塔尔:《贝多芬小提琴奏鸣曲的诠释》,第131—133页。
② 同上,第131页。

马克斯·罗斯塔尔指出,这部奏鸣曲在古典音乐文献中具有一种"独一无二"的特质——它是一部为两件乐器而写的协奏曲①。表演家必须对这个特质保持高度关注,使其获得别具一格的品质体现。就这部作品的格调"定位"而言,《克鲁采奏鸣曲》是一部没有乐队的双件乐器协奏曲。笔者认为,这既显现出作品的特殊性,也是诠释者对作品的"立意"进行的个性解读——把作品诠释为一部特殊的"协奏曲"。由此,为整部作品确立了"协奏性"的性质,要求表演家对其中的"协奏性"予以充分的展开和音响呈现。

可以想见,要创作出一部没有乐队协奏的双乐器协奏曲,就必须采取既不同于常规协奏曲,又不同于为独奏乐器而写的奏鸣曲的方式。18世纪末之后,作为一种体裁的"协奏曲",不仅意味着两种不同风格的对比和炫技性的展示,而且还是一种新"风格"——对此,美国音乐学家查尔斯·罗森(Charles Rosen,1927—2012)称之为"一种对于戏剧性表现和比例的全新感觉"②。乐队与独奏家之间的"分节

① 见上图中第一版的标题,贝多芬曾写上"根据协奏曲风格而作"。

② 查尔斯·罗森:《古典风格》(*The Classical Style*, W. W. Norton and Company, 1997),第197页。此处译文引自杨燕迪教授的译稿。

性形式"(articulated form),其实正是 18 世纪偏好清晰感和戏剧化的后果之一[①]。乐队与独奏之间并不像巴罗克时代的松散转换,独奏声部的进入代表了一种戏剧性的人物进场。很明显,原先那种存在于独奏家和乐队之间(在有乐队伴奏的协奏曲中)的动力性对比,必然会在贝多芬的这首《克鲁采奏鸣曲》中予以体现,但这种体现是以一种特殊方式——即,乐队和独奏家之间的对话变换为钢琴与小提琴之间的对话。这种"转换"使得这部室内乐作品披上并保持了一种"协奏性"(concertante)的色彩,并体现出自莫扎特之后协奏曲被戏剧化的重要风格:独奏与乐队之间的清晰分离。尽管不是理论家,罗斯塔尔仍然敏锐地从作品第一版标题中寻出这深藏之物。这正是对该作中深层意味性对象的重要揭示。对于表演家来说,如何有效体现出这样的作品"立意",正是人们需要致力的任务。

罗斯塔尔随后进入细节的阐述。他将这个由小提琴开始的第 1 小节比作"一个伟大作品的开场白",这个重要的预备部分,为整部作品打下了戏剧性的基调,他写道:

[①] 查尔斯·罗森:《古典风格》,第 187 页。

对任何一个小提琴家来说,这个无伴奏的开头似乎都是一个恐怖的梦魇。对于这个开头,一次真正有说服力的演奏诠释都需要此刻巨大的专注力和内在的平静:就像一个开场白,它紧接着就要宣布一部伟大作品;事实上,它必须在第一个和弦中便已表达出不可或缺的气氛。①

第 1 小节谱例②:

谱例 7—1③

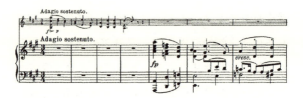

此处,罗斯塔尔的比喻性解读其实是一种表现方式:一种画面性再现或结构性再现的典型④。小

① 马克斯·罗斯塔尔:《贝多芬小提琴奏鸣曲的诠释》,第 120 页。
② 本章中所用总谱为约阿希姆版本(Editor:Joseph Joachim[1831—1907],Publisher Info.:Leipzig: C. F. Peters, 1901)。
③ 录音剪辑为 00:01—00:49。
④ 关于"画面性再现"和"结构性再现"两个概念,是由美国音乐哲学家彼得·基维提出的。基维认为,在音乐中再现音乐音响事件之外的内容在西方音乐中具有古老的传统。

提琴声部需要被演奏成一种类似于"开场白"的情景场面,并且"宣布"一部伟大作品的出现,而这恰符合对某种场景的"再现"。

第 2 小节中,紧接着就是有关主旋律声部的问题。事实上,原来的连线(Slurs)应当仅仅只被理解成一个句子,因为要不换弓而保持各个小节中的连线,则会导致发音上难以解决的问题。如果小提琴家在途中采取通常的指法和弓法,则第 2 小节中的主要声部将会产生误导,如:

谱例 7—2

摆脱困境的方式则是,第 2 小节一开始就在第 5 把位用 D 和 G 两根弦演奏,但这里的音质通常不太令人感到满意。以下有三种解决方案:

谱例 7—3

1.

2.

3.

这三种版本都需要换弓,而无需减损整个分句的所有性格特征,如果小提琴家能够将换弓控制得很好的话(比如听不出声音上的痕迹等)。

第一个和弦最好使用分奏,首先演奏 G-D 两根琴弦,因为在和弦的持续过程中,它只是一个两个声部的双音而已。进而,这里必须使用非常慢的速度,这样实际上就会把第一个 4 分音符演奏成一个从强逐渐减弱的音。第 3、第 4 小节和弦的展开可以平分内外两根弦,或先一根弦然后另外两根弦的方式来奏出。为了保持和弦弱奏(p)的音量,分奏是无可避免的。①

① 马克斯·罗斯塔尔:《贝多芬小提琴奏鸣曲的诠释》,第 136 页。

上引文第一段中,罗斯塔尔对音乐的句法、小提琴的弓法和指法作了细致的解释。实际上,这些语言文字的解释都是为了阐明如下的目的:演奏要符合贝多芬指示的正确合理的句法。我们知道,在西方弓弦乐器演奏传统中,存在着两种连线的区别:弓法的连线与句法的连线。在这里,罗斯塔尔给出的三种解决方案,都改变了弓法的连线,目的是为了保持句法统一完整。

第二段关于和弦的演奏方法,则解决了和弦的实际演奏效果与作品所标写的力度之间的矛盾(例如,把第一个4分音符演奏成一个从强逐渐减弱的音)。这些音乐音响控制上的细节变化,虽然在贝多芬的总谱中并没有明显地表现出来,但它们是需要表演家根据乐谱的总体指示来决定的一系列事件。因此可见,罗斯塔尔在这里所关注的对象有所不同,这些对象与乐谱记号有着直接的联系,诠释对象的性质转化为诸如演奏技巧、分句法以及音响细节等的表层符号性对象。

罗斯塔尔的文字从另一个角度说明了以下事实:一方面,只有通过对音乐的句法、小提琴的弓法和指法细致的解释,才能达到"巨大的专注力和内在的平静"——满足一种戏剧性基调的要求。另一方面,表演家同时也需要意识到,需要从作品"立意"的

要求出发,才能对上述各种诸如演奏技巧、分句法等表层符号性对象合理地进行把握。如此,构成了一种层次之间的"循环"。①

从第 5 小节开始,钢琴声部的进入带来了新的诠释问题,罗斯塔尔的诠释如下:

> 当一个钢琴家从第 5 小节开始用不同于前面小提琴家的速度演奏时,我认为这是一种缺乏训练,乃至毫无音乐感的行为……除此之外,这个特殊小节的钢琴进入,常常总是太早并且贸然而轻率。在小提琴和钢琴的乐句之间,这里的休止是一种意义的孕育。从一开始,这个开场白的气氛是非常容易被破坏的!②

上文虽然是对速度的诠释,事实上,也展现出对表层符号性对象/深层意味性对象的思考。演奏的速度往往决定了作品的性格,对速度的诠释也指向深层意味性对象。罗斯塔尔强调"这里的休止是一种意义的孕育",正是出于这个理由才对钢琴声部的

① 参见本书第五章"音乐表演诠释对象的内部特性与关联"第二节的论述。
② 马克斯·罗斯塔尔:《贝多芬小提琴奏鸣曲的诠释》,第136—137页。

进入提出了速度的诠释要求。换言之,在这个特殊的"协奏曲"的开头部分,罗斯塔尔所谓的"开场白"就透露出"戏剧性"的浓郁气氛——这是最关键的部分。小提琴声部和钢琴声部的分离性的对比,正完美地印证了查尔斯·罗森揭示的18世纪末开始的"协奏曲风格"①的重要特征。小提琴声部和钢琴声部的依次呈示,宛如两个不同身份的角色"宣布"一部伟大作品。罗斯塔尔所强调的开场白的气氛"非常容易破坏",指的就是不合理的表演速度(钢琴家从第5小节开始用不同于前面小提琴家的速度演奏)可能会导致"戏剧性"气氛的消失,一种内在紧张度和对比之间的失衡。

按下来,罗斯塔尔就记谱和技术处理阐述了自己的观点,他认为:

> 在柔板(Adagio)的引子中,手稿上仅仅只有极少的一些力度指示,我们知道,显然这是后来在第一版中被添加的力度记号。其中,在第14—17小节钢琴声部的第一个8分音符上就有新的"·"记号,而在小提琴声部中则没有。我认为,在小提琴上缩短这些8分音符的时值也

① 查尔斯·罗森:《古典风格》,第197页。

是合理的,这样两个乐器在刚才提到的每小节中的第一个 8 分音符,实际上就是一个 16 分音符了(跟其他所有音符一样)。第 17 小节小提琴声部的渐弱(decresc.)应当在最后那个有点被延长的 16 分音符上做出来,而不是在前面。①

第 9—16 小节谱例:

谱例 7—4②

一般而言,表演家对于乐谱上有歧义或讹误的记谱,可以选择合理的处理方式(甚至予以修正),并在表演中体现出来。这同样构成诠释。罗斯塔尔对于第 14—17 小节的"·"记号的矛盾提出了自己的见解——作为表演家的"诠释"——必须就这些乐谱

① 马克斯·罗斯塔尔:《贝多芬小提琴奏鸣曲的诠释》,第 137 页。

② 录音剪辑为 00:50—01:40。

记号中存在的矛盾作出合理的解释。这一点,我们也可以从他自己的演奏录音中寻找踪迹。注意,这里的诠释对象是表层符号性对象。

同样,罗斯塔尔接着对具体的演奏技法进行了说明,从下一段文字的字里行间,可以看出一个表演家所享有的"自由度"。应当注意到,所谓"自由"是一种选择,它们可能直接或间接地反映出表演家的个人趣味和艺术倾向;是偏向于主观表达,抑或是偏向于客观表现等等。

> 在急板(Presto)的开始部分,小提琴家可以在弓尖部位演奏顿弓(martele),或者在弓根部位演奏跳弓(spiccato)。我个人倾向于前者,正如我曾说过的,这是一种逐渐变得不流行的弓法。①

第 17—30 小节谱例:

谱例 7—5②

① 马克斯·罗斯塔尔:《贝多芬小提琴奏鸣曲的诠释》,第137 页。
② 录音剪辑为 01:41—02:06。

以上对演奏技法的诠释,既可以表现为一种表层符号性对象,也可以表现为一种深层意味性对象。罗斯塔尔的选择体现出他自己的音乐诠释理念——是一种兼顾技术层面与文化内涵的、尊重作品和作曲家意图的表演观念。下面的文字与谱例可以更充分地说明:

第 26 小节,手稿与第一版中的时值有不同的写法。手稿中是这样:

谱例 7—6

而在第一版中,我们则发现变成这样:

谱例 7—7

如果以通常的指法,在空弦上演奏 E(自由延

长的)音是不可避免的。而前 2 小节中,人们会自然地使用揉弦(vibrato),因而空弦 E 忽然地没有揉音会产生一种音响上的不连贯,如果人们使用的是流行的金属弦,也会导致令人不悦的刺耳声。

因此,我自己选择这样一种指法,更加精确地复现了第一版中的指示:

谱例 7—8

因为分奏的和弦以及前三个低音的缩短显而易见是源自于贝多芬的记谱①。

接着,罗斯塔尔遇到了一个关于连线的问题。
第 31—42 小节谱例:

谱例 7—9②

① 马克斯·罗斯塔尔:《贝多芬小提琴奏鸣曲的诠释》,第 137—138 页。
② 录音剪辑为 00:07—02:22。

他认为,

第一版和后来的一些版本中,小提琴声部的连线都是完全不同于手稿的。在第一版中,连线从第 37 小节的起拍开始一直延续到第 41 小节。

谱例 7—10

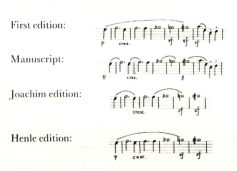

在我看来,只有手稿中的分句法才是最合理的。首先,正如所见,因为它延续了急板(Presto)开始部分,其次,在后来的第 335—

344 小节中也得到了再次确证。①

由此可见,罗斯塔尔对演奏技法和音乐音响效果的诠释,是以尽可能恪守贝多芬的"意图"为原则的。这一段文字尽管从表面上看,主要是一些表层符号性对象,如记谱、指法、揉音等等,然而这些可以通过与该作品第一版的比较,获得更为可靠和"接近"作曲家意图的诠释信息。这种尽可能尊重作曲家意图或原谱的诠释理念,间接地体现出马克斯·罗斯塔尔的表演诠释哲学。

接着,罗斯塔尔通过第 45 小节和第 366 小节的力度记号的阐释(作为表层符号性对象的内容之一),提出了自己的诠释结论。

第 43—38 小节谱例:

谱例 7—11②

① 马克斯·罗斯塔尔:《贝多芬小提琴奏鸣曲的诠释》,第 139 页。
② 录音剪辑为 02:22—02:27。

第 361—367 小节谱例：

谱例 7—12①

第 45 小节和第 366 小节,各种版本都给了极其不同的力度诠释。第 45 小节,约阿希姆在该小节第 1 个音上写上了 *p*,然而在第 366 小节却写到了第 2 个 8 分音符上。Henle 的版本上,*p* 两次都写在了小节的开头,但全写在钢琴的谱上。小提琴分谱中第一次把 *p* 写在了第一个 8 分音符上,366 小节则写到了第 2 个 8 分音符上。在第一版中,钢琴分谱显示 *p* 是在第 45 小节的开头,但是在第 366 小节中,则是在第 2 个 8 分音符上。小提琴分谱中,我们发现 *p* 两次都写在第 2 个 8 分音符上。

还可能有其他更多的诠释法！而我宁愿在第 2 个 8 分音符上才使用 *p* 的力度。②

① 录音剪辑为 07:39—07:44。
② 马克斯·罗斯塔尔:《贝多芬小提琴奏鸣曲的诠释》,第 139—140 页。

在第 396—401 小节,罗斯塔尔对弓法作出了诠释。如第 393—412 小节谱例:

谱例 7—13[①]

第 396—401 小节,在手稿上,我们发现:

谱例 7—14

而在第一版中:

谱例 7—15

而其他版本的推荐如下:

① 录音剪辑为 08:05—08:12。

谱例 7—16

我本人则把装饰音（grace-notes）和颤指（trill）连起来，但是在随后的 4 分音符上用一个清新的换弓来演奏。①

值得注意的是，尽管罗斯塔尔是一位非常主张尊重原作的表演家，但是在某些细节处理上，他并不绝对地"服从"乐谱，而是在不损害原作的基础上进行一定的创造。如在第 81—88 小节的 $sfzs$ 上采取了与原谱不同的诠释，甚至严格地说，为了取得 $sfzs$ 效果而增加了一个辅助的音。

第 77—88 小节谱例：

谱例 7—17②

① 马克斯·罗斯塔尔：《贝多芬小提琴奏鸣曲的诠释》，第 140—141 页。

② 录音剪辑为 02:51—02:59。

罗斯塔尔巧妙地提出,

> 第81—88小节中小提琴的 $sfzs$ 可以通过同时演奏空弦上的 E 音而获得明显的加强:

谱例 7—18[①]

通过与总谱的比对,我们不难发现此处罗斯塔尔的"创造":表演家运用小提琴空弦 E 音本身所具有的明亮的音色,既保持了原作中 sfz 应有含义,又获得了一种突出、强化的音响效果。而这些处理在原谱中显然是不存在的。

除此以外,作曲家有时会在作品中留下一些"空白"或"疏漏",表演家就必须对这些存在疑问的表层符号性对象进行明确的处理。譬如,对下面这个贝

① 马克斯·罗斯塔尔:《贝多芬小提琴奏鸣曲的诠释》,第141页。

多芬作品中的"悬案"(第 95 小节和第 416 小节中波音[mordent]的下方音是半音还是全音的问题)的推敲和决定,是表演家必须予以承担的任务。

第 95 小节及第 416 小节:

谱例 7—19①

第 95 节和第 416 小节中波音(mordent)的下方音是半音(如约阿希姆所标记的那样)还是全音,无论对于小提琴家和钢琴家来说都是一个一直存在的问题。不管怎样都应注意,小提琴必须在前后两次中都用大调演奏这个主题,但是钢琴却是小调。除此之外,在那份很不完整的手稿中,波音则毫无踪影,但是第一版中小提琴分谱上,我们在第 95 小节和第 416 小节上分别看到:

① 录音剪辑分别为 03:10—03:12,08:26—08:28。

第七章 "复合性诠释"的个案分析

谱例 7—20

我认为,那个在波音上方和下方的升号必定是一个印刷错误,因为它不可能意味着这样的情况:

谱例 7—21

然而,如果它的意思是重升的话,则会是这样:

谱例 7—22

因此,这里只可能是半音了。①

这样,罗斯塔尔从上下文中合理推论出符合贝多芬原意的正确的记谱符号,解决了某种原因而造成的"疏漏"(或许是来自作曲家本人,抑或是抄谱员)。由此可见,音乐表演诠释并不是简单地服从乐

① 马克斯·罗斯塔尔:《贝多芬小提琴奏鸣曲的诠释》,第142页。

谱和作曲家指示的工作,事实上,是包含了高度艺术性和智性追求的活动。作为诠释,音乐表演既需要尊重严谨的理性秩序,又需要保持拥有艺术身份的创造性。换而言之,对表层符号性对象并不是以彻底服从为宗旨的,而是包含了"合理性"与"创造性"的统一。

就这一点而言,罗斯塔尔进一步的诠释可以被称为典范。关于第188—189小节、第210—225小节中的弓法问题,罗斯塔尔大胆提出如下主张:

第186—195小节谱例:

谱例7—23①

第188—189、210—225小节中的弓法是否应该如谱上的那样演奏是很成问题的,因为,这里的弓法丝毫不具备小提琴风格(*violinistic*),照样演奏出来的音色也不令人满意。我相信小提琴家在这里不会太为"净版"而趋炎附势,而

① 录音剪辑为04:42—04:52。

会重新编排弓法和连线以获得最大的音量和优美的音质。我的处理如下:

谱例7—24①

如何兼顾作品的原意与音乐表演的艺术效果,罗斯塔尔的诠释在此处突破常规,他不顾原谱而重新编排弓法及连线,目的是为了获得最大的音量和优美的音质。就罗斯塔尔第188—189小节、第210—225小节中弓法的处理而言,把历史主义演奏的帽子扣在他的头上,显然并不成立。但他的处理也不是另一种意义上的浪漫主义的"泛滥"。我认为,罗斯塔尔此处的处理既是对演奏技法的诠释(表层符号性对象),又是针对作品本身的批评性诠释(深层意味性对象)。也就是说,他采取的是一种对双重诠释对象的"合理性"与"创造性"的统一。

这种统一恰恰符合约瑟夫·科尔曼对表演诠释的一种理想模式。科尔曼曾经犀利地指出,音乐表

① 马克斯·罗斯塔尔:《贝多芬小提琴奏鸣曲的诠释》,第146页。

演中的本真性与表演质量之间的平衡受到了不合理的漠视①。罗斯塔尔显然意识到这部作品的"净版"中也明显存在这样的问题。净版中的弓法(作为演奏技法)并不"具备小提琴风格",因为会使得音色受到损害(因为根据第一版处的弓法,表演家必须在三根琴弦上反复换弦,因此将会牺牲纯净的音色和充沛的音量)。在这种情形下,罗斯塔尔的"改动"足以成为一种批评性的诠释,即对贝多芬原作的"深度批评"。"批评"的结果,乃是从表演质量上提供了诠释空间中"尽善尽美"的可能性,既体现出对作品的尊重,也展现出表演家本人对作品存在"问题"的洞察——尽管是一家之言,但言之有据,闻之有理。可以认为,这种"批评性的诠释",正是科尔曼极为赞赏的"音乐里最高级的一种音乐批评形式"②。

这样,从表层符号性对象到深层意味性对象,均从罗斯塔尔对贝多芬原谱的改动中获得了体现。也印证了"异性共生"的对象内部关联特点。

最后,在第一乐章末尾,罗斯塔尔就分句和力度问题对自己的诠释进行了阐述,这里的内容属于表层符号性对象的范畴:

① 约瑟夫·科尔曼:《沉思音乐:音乐学所面临的挑战》,第192页。
② 同上,第168页。

第273—289小节谱例：

谱例 7—25[1]

两个乐器的分句和力度在第 274—277、282—285 小节中常常被误解并错误地演奏。一方面,第 274 小节小提琴第一个 8 分音符上 p 的力度指示是毫无道理的,因为此处不仅分句是从第 2 个 8 分音符开始的,而且钢琴声部也相应地在第 1 拍之后有一个 p 的力度……另一方面,第 274—293 小节,两件乐器都正确的唯一的分句法被极大地忽视了。对我而言,第

[1] 录音剪辑为 06:01—06:14。

274—275小节以及第282—283小节都是一个小节一句,而第276—277小节、第284—285小节则是两个小节一句。因此,钢琴的左手声部应该是:

谱例7—26

同样运用在小提琴上,第282—286小节的分句应当如下:

谱例7—27①

最后,罗斯塔尔就音乐音响控制给出了建议,认为表演家(钢琴家和小提琴家)应当合理设计和规划力度:

> 贝多芬在第579小节为钢琴声部标记的力度记号,是一个乌托邦式的理想,它显然无法像

① 马克斯·罗斯塔尔:《贝多芬小提琴奏鸣曲的诠释》,第146页。

小提琴那样地演奏出来。至此,钢琴家所能做的是把下一小节的和弦奏得更响一些。

第 575—599 小节谱例:

谱例 7—28①

在第 583 小节之前合作者双方都不能让自己失去自制而达到音量的极限。因为,最后 4 个小节听上去应当充满激情而明确地达到 ff 的音量——在此之前的音量只有一个 f 而已。②

① 录音剪辑为 11:00—11:39。
② 马克斯·罗斯塔尔:《贝多芬小提琴奏鸣曲的诠释》,第 147 页。

小　结

综上，罗斯塔尔的文字说明、乐谱编订以及演奏录音等资料不仅涉及了各种表层符号性对象，同时涉及到诸如作品"立意"（把作品诠释为特殊的"协奏曲"）以及从改变演奏法而体现出的"深度批评"等深层意味性对象。前文中分析出的"表层符号性对象"和"深层意味性对象"都在罗斯塔尔的诠释中得以显现，并且，"表层符号性对象"和"深层意味性对象"的双重在场也在不同的程度上印证了本文第五章中关于"音乐表演诠释对象的内部特性与关联"的观点。

罗斯塔尔完美地将前景（表层符号）与后景（深层意味）的对象以交融的手法表现出来，既体现了深度，又保持了趣味。这就使得贝多芬的《克鲁采奏鸣曲》获得了完整的意义表达。音乐表演诠释并不是"反应式"的、单维度的"服从"，乐谱的指示需要经过诠释者（即表演家）充分解读才能获得合理的意义显现。因此，一部作品所需要诠释的对象也必然体现为多层面，这就使表演家意识到这种由于对象的特性而引发的"复合性诠释"的合理性与必要性。多层面的诠释保持了音乐表演的艺术性与完整性，使每一部作品获得享有被"诠释"的权利，也维护了作为

艺术的音乐表演的合法身份。

至此,罗斯塔尔的诠释充分证明了"复合性诠释"的可行性与合理性,提供了一种综合、全面的诠释策略。在笔者看来,尽管以上分析和诠释,只是整部作品所蕴含的可能性的局部,但对于我们更加靠近这部伟大、震撼、启人心智的作品,却已经足够。

结　论

　　从读到英国音乐理论家、钢琴家洛伊·霍瓦特的论文"我们演奏什么"开始,音乐表演的对象为何物的问题就不断萦绕在笔者的脑海之中。而当读到美国音乐学家利维公开断言"不存在无诠释的演奏"的时候,一个新疑问——音乐表演诠释——便和霍瓦特的老问题一并"纠缠",不断向笔者追问彼此之间的联系。这种问题意识为本书的思考提供了最初的"驱动力"——何为音乐表演诠释的对象? 只有解决了这样的问题,才能解开笔者在日常工作中面临的各种演奏和教学实践方面的谜团。因此,在对"作为诠释的音乐表演"的反思过程中,笔者依次思考和论述了"音乐表演诠释概念的历史成因和美学成因"、"音乐表演的诠释对象是什么"、"音乐表演的诠释对象的内部特性及其关系",并最终根据音乐表演诠释对象的本质特性提出了音乐表演诠释的理想展望——"复合性诠释",来解答"认识诠释对象的意

义",问题。下面,笔者将就以上四个问题进行总结。

一、关于"音乐表演诠释概念的历史和美学成因"的问题,本书从"演奏到诠释"的历史和美学成因以及当下的音乐表演诠释的总体趋向,整理出一条从"音乐演奏"到"音乐作品演奏",再到最终形成面对特定对象的"音乐表演诠释"的历史脉络。笔者认为,音乐表演的诠释问题是从西方的音乐实践与创作的历史演变中引出来的。音乐表演"诠释"的概念始于19世纪后半叶,是在1800前后"作品"观念普遍接受之后才逐渐产生的。通过历史研究而获得一种音乐表演概念和实践的历史性"透视"对阐明音乐表演诠释的概念,将会起到实证的作用。

事实上,在西方的观念中,把音乐表演与诠释划等号的历史并不长远。尽管远在古希腊时期就存在着音乐表演的实践活动,但是往往具有依附性,侧重于即兴形式。在更深层面上,演奏活动更多是与教化、娱乐以及心理应用等方面联系起来。戈尔指出古代的音乐活动"指向演出或活动本身,而不是有创作性的建构或产品"[1]。因此,可以认为,古代希腊时期的音乐表演与现代意义上的诠释没有关联。在

[1] 莉迪娅·戈尔:《音乐作品的想象博物馆》,罗东晖译,杨燕迪校,第127页。

西方中世纪,由于记谱法的完善,音乐表演的实践获得了一次明显的推进。在 9 世纪前后,原本依靠记忆演奏的模式逐渐被演奏乐谱的模式替代。记谱法和"作品"观念的形成之间产生了毋庸置疑的逻辑关系。在 18 世纪,浪漫主义美学的发展成为了音乐显著提升其在美艺术领域地位的直接因素。音乐最终转向所有其他艺术皆向往的最高地位。浪漫主义理论家为艺术提供的"可分离原则",使得艺术的感受与日常的生活状态划清了明显的界限。对艺术的静观与采取超然物外的立场成为面对艺术时的合格要求。人们开始考虑如何以及在何处显示这些美艺术作品。18 世纪 50 年代开始出现了现代意义上的博物馆——艺术品在其中获得展示。经过浪漫主义美学不遗余力地建构,音乐作品的观念获得了一种稳固而不可动摇的合法地位。这种 1800 年之后出现的转变,导致作为创作的音乐实践与作为表演的音乐实践逐渐出现"裂隙"。当进入大部分作曲家不再需要从事演奏,同时大部分演奏家不再需要从事创作的时代,无论是个体之间的距离、抑或是历史和地域所带来的陌生感,都将迫使演奏家在面对一部音乐作品时,提出如何保持演奏与作品(乃至作曲家意图)之间的统一,或者说,音乐表演"诠释"的问题。

"诠释"的观念表现出对经典曲目的依赖性。正

是由于19世纪之初经典曲目的扩充,音乐家频繁的巡回演出、音乐厅和歌剧院的兴建以及审美观念的变化导致了作曲家地位的提升,从而产生了"伟大作品"的观念。"伟大作品"需要予以诠释、阐明和"理解"。至此,"音乐表演诠释"这一概念终于浮出水面。我们看到,形成"音乐表演诠释"这一概念的历史节点至少在逻辑上是明确而清晰的。由于整个19世纪社会艺术建制和审美观念的变化、作品观念的形成、音乐、音乐家(尤其是作曲家和演奏家)在艺术界、西方社会中地位的明显提升等等,才出现了对"伟大作品"诠释的社会性和历史性的迫切要求。为了获得理解,大众要求演奏者对那些"伟大作品"进行解释,这种解释既可能是语言文字形式的表达,也应当被理解为使用艺术语言本身(或者是两者的结合)。在20世纪初,在西方(至少在英语世界),演奏被解释甚至等同于"诠释"的观念已经开始被人们接受。

二、关于"音乐表演的诠释对象是什么"的问题。透过对"音乐表演诠释"这一概念的话语分析,以及对象的细致类别分析,本书考察了音乐表演的实际对象和基本属性类别的问题。笔者认为,"诠释"总是有既定目标和对象的,通过对一般和特殊两种话语分析可以达到对对象的阐明。所谓话语分

析,是运用分析哲学的方法对句子的陈述进行逻辑结构分析。笔者通过对日常话语"陈宏宽诠释了贝多芬的作品(Op.106)",以及相关学术领域的重要表演家、作曲家、哲学家以及音乐理论家对"演奏"和"诠释"所解读的 9 个话语案例的分析,提出音乐表演诠释的实际对象并不是某种名义上的"作品",而是诸如记谱符号、技术表达、音响形态、创作立意、主体批评、诠释理念等具体内容。也就是说,一般话语分析得出的结论是一种共相的结果,并不能适用于表演诠释的具体过程。表演诠释的对象并不是作品的指称,而是具体的内容。

在明确了这一点之后,笔者对各种实际的对象进行了归类和划分,尽管表演家所要面对的对象综合复杂,但根据 9 个特殊话语分析的案例所突显的基本特征和规律,即对于乐谱符号的依赖程度,人们可以判断出这些对象之间的本质差异。根据这种差异,可以划分两种基本属性的对象:表层符号性对象与深层意味性对象。表层符号性对象与深层意味性对象共同形成了音乐表演的诠释整体,呈现出多层性、复合性特征。在这种情况下,表演家把音乐诠释对象作为某个单一结构的对象进行处理是不全面的。因此,表演家所要进行处理的诠释对象必然是复杂多变的。恰恰由于音乐表演诠释的对象具有的

这种复合性,才使得音乐表演实践本身不仅保持了一般的实践意义,并且进而获得了一种解释学上的文化意义。

三、关于"音乐表演的诠释对象的内部特性及其关系"的问题。作为一个整体的诠释对象,其内部必然发生着多种复杂关系。对象的表层与深层之间、整体与部分之间彼此影响、相互作用。针对这些,笔者对以下几种关系进行了阐述。

首先,从演奏诠释的整体"图景"来看,音乐表演的诠释对象的内部特性及其关系体现在"相对景深"的关系中:表层符号性对象体现为前景,深层意味性对象体现为后景。前者是音乐表演的直接对象,后者是音乐表演的间接对象,构成了诠释对象的"深度"。所谓直接对象,是指在表层符号性对象中各种直接可以通过演奏技术手段进行操作的对象,比如音高、音色、时间、力度,或符号、技巧表达等等。这些内容也正是表演家在日常艺术训练中最常见、需要直接操作的内容,是首先必须予以保证、呈现、传达的任务。只有在这些居于前列、需要直接操作的内容被"显现"之后,那些更为深远的深层意味性对象(也即后景对象)才能得到充分诠释的可能。

第二,表现在"诠释循环":整体与部分的条件关系中。诠释循环体现为两种形式:首先,是部分与部

分之间的循环解释。表层符号性对象的诠释是以深层意味性对象的理解为条件的;反过来深层意味性对象的诠释也是以表层符号性对象的诠释为条件的。这就是双层结构之间的内部"循环"关系。第二,是整体与部分之间的循环解释。由于诠释对象是一个复合性的整体,作为一个整体结构,总谱中表层符号性对象以及深层意味性对象中的深度内容就需要分别进行合理诠释,这样才能使作品以一种整体结构的形态来把握。反之亦然,如果要合理把握作品中的各个细节局部,也就必须从整体的角度,即将前景与后景综合在一起来从宏观返回到微观来进行理解和解释。更为重要的是,这种循环是一种"生产性的过程"。这种"生产性"为音乐表演的"二度创造"提供了合法证明。

第三,表现在"异性共生":规范性与非规范性的生存关系中。所谓"异性共生",指的是一方面表层符号性对象所具有规范性含义需要规范性或相对规范性的解释。在表层符号性对象中,音高、音色、时间以及力度在表演传统上会受到相对较为明确的制约和限定。无论是记谱符号,还是形式、体裁与风格、音乐音响结构控制以及技巧表达,它们都体现出一定的历史规范性。而另一方面,深层意味性对象相对更为抽象、宏观、具有深层性、非规范性等特征。

无论是创作立意,还是主体批评或诠释理念都在很大程度上受到个体的种种不确定因素制约,具有一种主观解释和个体选择的行为倾向。只要音乐表演不排除对艺术的完美追求,这两个对象层就必然同时在场,"异性共生"的关系就会体现出来。

第四,关于"诠释对象的理论来源和实践意义"的问题。充分地认识和把握诠释对象的规律和特征,有助于表演者从更深的层面来处理诠释中的各种因素。由于音乐表演的诠释对象是一种复合性存在,对一部作品的演奏诠释,既需要针对某些相对明确的、规范性的表层符号性对象,又需要对一部分相对深藏的、非规范性的深层意味性对象进行诠释。前者的多种形态组成了表层和前景,后者则构成了深层和后景。每一个层中包含了多个对象,在一定的条件下,层次之间也会发生各种联系和相互作用。这种复合性特征,给表演者提出了这样一种诠释的理想展望,即,可以根据对象的复合性特征而提出一种更为系统、全面、深入的诠释策略——音乐表演的复合性诠释。本书以"复合性诠释"的可行性为主旨,分别从历史编纂学、语义解释学和分析哲学的不同理论角度提供学理支持,并进一步通过个案的深入来证明复合性诠释的合理性、可行性。

笔者认为,达尔豪斯的结构史方法为"复合性诠

释"提供了一种"写作性"启发。一方面,一次"良好的"诠释总是面对"复合性诠释"的方向努力,这是因为前景和后景、表层符号性对象和深层意味性对象都在各自的领域中提出身份"要求"。表演家是否能够处理好"景深",使前后景之间、表层与深层之间达到一种艺术性的协调与统一,使音乐表演获得一种合理的逻辑线索,这最终将会在表演的品质中体现出来。另一方面,诠释对象的复合性在为良好诠释提出"要求"的同时,也为一部作品是否具备容纳、达到乃至匹配这些"景深"和"层次"预设了结构的"空间"。

在解释学方面,赫施关于"含义与意义"的区别的观点为复合性诠释的两种对象的区分提供了的解释学支持。赫施的解释学包含两个方面,其一,是对文本原意的解释,也就是一种作为方法论的解释学的任务;其二,解释学并不排斥那种建立在存在论意义上的意义理论,但是要将含义与意义,要将那些固定不变的和总是变动不居的因素区分开来。前者对应于所谓的"含义",后者对应于所谓的"意义"。转换到音乐表演诠释的领域来看,表层符号性对象在总体上接近于赫施所谓"含义"的内容,而深层意味性对象则总体上接近于所谓"意义"的内容。表层符

号性对象中,有许多内容具有规范性属性。深层意味性对象并不完全依附于"文本"(乐谱符号),而总是"相对"于文本而存在。由于音乐表演本质上是一种艺术行为的诠释活动,因此,赫施关于"含义和意义"的理论,在表演诠释之中同样奏效。

在分析哲学方面,阿伦·瑞德莱的"内部理解和外部理解理论"则以分析学派的视野印证了复合性诠释的合理性。瑞德莱关于音乐理解的两种方式的详细论述,从一个侧面为表演诠释对象的复合性特征给予了充分的理论支持。瑞德莱所提出的内部理解和外部理解的阐发,就音乐表演诠释的情况来说依然具有结构相似性。根据这种划分,笔者提出了在音乐表演过程中类似的"内部诠释"和"外部诠释"现象。音乐诠释是以声音材料为基础的,它依赖于作品的文本。如果要对文本进行诠释,就必须首先通过音响结构来实现,并且它内在的"意义"是无法被语言和其他方式所替代的(这一点正是瑞德莱的"内部理解"所强调的特质)。在表演上,这就构成了"内部诠释",其基本内容与"表层符号性对象"遥相呼应,而"外部诠释"对应的正是"深层意味性对象"所包含的各类对象,即那些诸如作品立意、风格流派、所持的诠释理念等等。

至此,从"音乐表演诠释对象的复合性"到"音乐表演的复合性诠释",一条理论线索如下:音乐表演的诠释是1800年之后西方音乐作品观念成形之后的产物,音乐表演诠释对象根据基本属性可分为表层符号性对象和深层意味性对象。表层符号性对象往往体现出相对规范性和对乐谱记号的依赖,而深层意味性对象则体现出非规范性,往往更具开放性。在诠释过程中,表层符号性对象与深层意味性对象各自形成表层与深层、前景与后景的层次关系,从而构成互相作用、彼此影响的复合对象结构,认识和把握这种多层特性,才能完整、合理地进行音乐作品的表演。由于音乐表演诠释对象复合性的客观存在,使得音乐表演的"复合性诠释"体现出合理性和应用价值。在音乐表演的实践中,通过"复合性诠释"可以使音乐表演获得意义表达的完整性和更为深厚的艺术表现力。

参考文献

中文参考文献：

艾柯,安伯托:《开放的作品》,刘儒庭译,新星出版社,2005 年第 1 版。

柏拉图:《柏拉图全集》,王晓朝译,人民出版社,2002 年第 1 版。

贝多芬:《第九交响曲》(Op.125),湖南文艺出版社,2002 年第 1 版。

布莱金,约翰:《人的音乐性》,马英堃译,陈铭道校,人民音乐出版社,2007 年第 1 版。

布朗斯坦,拉斐尔:《小提琴演奏的科学》,张世祥译,人民音乐出版社,1989 年第 1 版。

曹志平:《理解与科学解释》,社会科学文献出版社,2005 年第 1 版。

车尔尼,卡尔:《贝多芬钢琴作品的正确演绎》,张奕明译,上海音乐出版社,2007 年第 1 版。

陈波:《逻辑学 15 讲》,北京大学出版社,2008 年第 1 版。

达尔豪斯,卡尔:《古典和浪漫时期的音乐美学》,尹耀勤译,湖南文艺出版社,2006 年第 1 版。

——:《音乐美学观念史引论》,杨燕迪译,上海音乐学院出版社,2006 年第 1 版。

——:《音乐史学原理》,杨燕迪译,上海音乐学院出版社,2006年第1版。

戴维斯,斯蒂芬:《艺术哲学》,王燕飞译,邵大箴审定,上海人民美术出版社,2008年第1版。

——:《音乐的意义与表现》,宋瑾、柯杨等译,宋瑾、赵奇等校订,湖南文艺出版社,2007年第1版。

冯效刚:"论音乐表演'意象'",载于《艺术百家》,2002年第4期。

——:"论音乐表演艺术的创造性——从布莱希特'陌生化'表演艺术理论得到的启示",载于《人民音乐》,1997年第11期。

——:"音乐表演的思维形式",载于《黄钟》,1998年第2期。

弗莱什,卡尔:《卡尔·弗莱什回忆录》,筱章、孙予译,文汇出版社,2001年第1版。

弗雷格:《弗雷格哲学论著选辑》,王路译,商务印书馆,1994年第1版。

福比尼,恩里科:《西方音乐美学史》,修子建译,湖南文艺出版社,2005年第1版。

伽达默尔:《哲学解释学》,夏镇平、宋建平译,上海译文出版社,2004年第1版。

——:《真理与方法》,洪汉鼎译,上海译文出版社,2004年第1版。

该丘斯,柏西:《音乐的构成》,缪天瑞编译,人民音乐出版社,1964年第1版。

盖格尔,莫里茨:《艺术的意味》,艾彦译,华夏出版社,1999年第1版。

戈尔,莉迪娅:《音乐作品的想象博物馆》,罗东晖译,杨燕迪校,上海音乐学院出版社,2008年第1版。

格兰特,尼尔:《演艺的历史》,黄跃华等译,希望出版社,2005年第1版。

格劳特,唐纳德·杰、帕里斯卡,克劳德:《西方音乐史》,汪启璋、吴佩华、顾连理译,人民音乐出版社,1996年第1版。

韩锺恩:《20世纪中国音乐美学问题研究》,上海音乐学院出版社,2008年第1版。

——:《音乐存在方式》,上海音乐学院出版社,2008年第1版。

——:《音乐美学》,上海音乐学院出版社,2008年第1版。

——:《音乐美学基础理论问题研究》,上海音乐学院出版社,2008年第1版。

——:《音乐意义的形而上显现并及意向存在的可能性研究》,上海音乐学院出版社,2004年第1版。

汉森,彼得·斯:《二十世纪音乐概论》,孟宪福译,人民音乐出版社,1986年第1版。

汉语大词典出版社:《汉语大词典》,册六,汉语大词典出版社,1990年12月第1版。

汉斯立克,爱德华:《论音乐的美》,杨业治译,人民音乐出版社,1980年第2版。

何乾三:《西方音乐美学史稿》,中央音乐学院出版社,2004年第1版。

赫施:《解释的有效性》,王才勇译,生活·读书·新知三联书店,1991年第1版。

胡经之、王岳川:《文艺学美学方法论》,北京大学出版社,1994年第1版。

胡自强:"对音乐演奏艺术的美学思考",载于《中国音乐》,2000年第4期。

加拉米安,伊凡:《小提琴演奏与教学原则》,张世祥译,谭抒真校,人民音乐出版社,1981年第1版。

柯克,戴里克:《音乐语言》,茅于润译,人民音乐出版社,1981年第1版。

科尔曼,约瑟夫:《作为戏剧的歌剧》,杨燕迪译,上海音乐学院出版社,2008年第1版。

克劳兹,麦克尔:"音乐表演:超意向诠释",《人民音乐》,2006年第1期。

克里斯特勒,保罗·奥斯卡:《文艺复兴时期的思想与艺术》,邵宏译,东方出版社,2008年第1版。

蒯因,W.V.O:《语词和对象》,陈启伟、朱锐、张学广译,中国人民大学出版社,2005年第1版。

朗,保罗·亨利:《西方文明中的音乐》,顾连理、张洪岛、杨燕迪、汤亚汀译,杨燕迪校,2001年第1版。

朗格,苏珊:《艺术问题》,滕守尧译,南京出版社,2006年第1版。

李首明:"从接受美学视角审视音乐的再创造活动",载于《艺术百家》,2007年第2期。

丽莎,卓菲娅:《卓菲娅·丽莎音乐美学译著新编》,于润洋译,中央音乐学院出版社,2003年第1版。

利科,保罗:《解释的冲突》,莫伟民译,商务印书馆,2008年第1版。

凌继尧、徐恒醇:《西方美学史》,中国社会科学出版社,2005年第1版。

刘静怡:"从音乐的审美看音乐表演的二度创作",载于《华南师范大学学报[社科版]》,2007年第4期。

刘宁:"通晓历史的表演——HIP导论",载于《音乐艺术》,2001年第2期。

罗宾逊,保罗:《歌剧与观念》,周彬彬译,杨燕迪校,华东师范大学出版社,2008年。

洛秦:《小提琴艺术全览》,上海音乐学院出版社,2004 年第 1 版。

梅纽因,耶胡迪,戴维斯,柯蒂斯·W:《人类的音乐》,冷杉译,人民文学出版社,2003 年第 1 版。

欧阳康:《当代英美哲学地图》,人民出版社,2005 年第 1 版。

普通逻辑编写组:《普通逻辑》(增订本),上海人民出版社,1993 年第 4 版。

齐平,根·莫:《音乐演奏艺术——理论与实践》,焦东建、董茉莉译,人民音乐出版社,2005 年第一版。

钱仁康、钱亦平:《音乐分析作品教程》,上海音乐出版社,2001 年第 1 版。

钱亦平:《音乐分析学海津梁》,上海音乐学院出版社,2007 年第 1 版。

乔治-艾利亚、萨尔法蒂:《话语分析基础知识》,曲辰译,天津人民出版社,2006 年第 1 版。

瑞德莱,阿伦:《音乐哲学》,王德峰等译,上海人民出版社,2007 年第 1 版。

上海音乐学院音乐学系、音乐研究所:《庆祝钱仁康教授九十华诞学术论文集》,上海音乐学院出版社,2004 年第 1 版。

斯克列勃科夫,谢:《音乐风格的艺术原则》,陈复君译,黄晓和校,中央音乐学院出版社,2008 年第 1 版。

斯特拉文斯基,伊戈尔:《音乐诗学六讲》,姜蕾译,杨燕迪校,上海音乐学院出版社,2008 年第 1 版。

宋瑾:《西方音乐》,上海音乐出版社,2004 年第 1 版。

——:《音乐美学基础》,上海音乐出版社,2008 年第 1 版。

宋莉莉:"诠释学与音乐文本的理解",载于《山东师范大学学报[人文社会科学版]》,2003 年第 4 期。

塔塔科维兹,沃拉德斯拉维:《西方美学概念史》,褚朔维译,学

苑出版社,1990年第1版。

童忠良、童昕:《新概念乐理教程》,高等教育出版社,2008年第1版。

王德峰:《艺术哲学》,复旦大学出版社,2007年第1版。

魏因迦特纳,费:《论贝多芬交响曲的演出》,陈洪译,人民音乐出版社,1984年第1版。

夏野:《中国古典音乐史简编》,上海音乐出版社,1989年第1版。

谢嘉幸:《音乐的语境——一种音乐解释学视域》,上海音乐学院出版社,2005年第1版。

忻雅芳:"解释学与音乐作品的理解",载于《人民音乐》,2001年第12期。

邢维凯:《情感艺术的美学历程》,上海音乐出版社,2004年第1版。

休伊特,伊凡:《修补裂痕:音乐的现代性危机及后现代状况》,孙红杰译,杨燕迪校,华东师范大学出版社,2006年第1版。

修海林、罗小平:《音乐美学通论》,上海音乐出版社,1999年4月。

修海林:《中国古代音乐美学》,福建教育出版社,2004年第1版。

徐辉富:《现象学研究方法与步骤》,学林出版社,2008年第1版。

许伟欣:"音乐表演艺术观思辨",载于《艺术百家》,2006年第2期。

阎林红:"关于音乐感知能力的研究——音乐表演艺术从业者的心理基础",载于《中国音乐》,1995年第4期。

杨古侠:"音乐表演的审美内涵及启示",载于《乐府新声(沈阳

音乐学院学报)》,2006 年第 1 期。

杨健:"音乐表演的情感维度",载于《音乐艺术》,2005 年第 3 期。

杨婧:《关于伦纳德·迈尔音乐风格理论的研究》,硕士学位论文,2007 年。

杨力:"关于音乐表演中的速度节奏变化问题",载于《中央音乐学院学报》,2000 年第 2 期。

杨燕迪:《乐声悠扬》,上海音乐出版社,2000 年第 1 版。

——:"再谈贝多芬作品 106 的速度问题——回应朱贤杰先生的质疑",载于《钢琴艺术》,2005 年第 12 期。

——:"音乐理解的途径:论立意及其实现",载于上海音乐学院音乐学系、音乐研究所:《庆祝钱仁康教授九十华诞学术论文集》。

——:《音乐的人文诠释》,上海音乐学院出版社,2007 年第 1 版。

杨易禾:"从音乐作品的存在方式看表演的二度创作基础"(上、下),载于《中央音乐学院学报》,2002 年第 2、3 期。

——:"意境——音乐表演艺术的审美范畴",载于《音乐艺术》,2003 年第 4 期。

——:"音乐表演艺术中的个性与共性",载于《黄钟》,2003 年第 1 期。

——:"音乐表演艺术中的几个美学问题",载于《艺苑》,1991 年第 4 期。

——:"音乐表演艺术中的情与理",原载于《艺苑》,1994 年第 2 期。

——:"音乐表演艺术中的文本与型号",载于《音乐研究》,2002 年第 4 期。

——:"音乐表演艺术中的形与神",载于《艺苑》,1991 年第

1 期。

——:"音乐表演艺术中的虚与实",载于《艺苑》,1993 年第 2 期。

——:"音乐表演艺术中的意境",载于《音乐艺术》,2003 年第 4 期。

——:《音乐表演美学》,江苏文艺出版社,1997 年第 1 版。

——:《音乐表演艺术原理与应用》,安徽文艺出版社,2002 年第 1 版。

耀斯,汉斯·罗伯特:《审美经验与文学解释学》,顾建光、顾静宇、张乐天译,上海译文出版社,2006 年第 1 版。

伊格尔顿,特雷:《二十世纪西方文学理论》,伍晓明译,北京大学出版社,2007 年第 1 版。

茵加尔顿,罗曼:《音乐作品及其同一性问题》,转引自于润洋:《现代西方音乐哲学导论》,湖南教育出版社,2000 年第 1 版。

于润洋:《悲情肖邦》,上海音乐学院出版社,2008 年第 1 版。

——:《现代西方音乐哲学导论》,湖南教育出版社,2000 年第 1 版。

——:《音乐美学文选》,中央音乐学院出版社,2005 年第 1 版。

于苏贤:《申克音乐分析》,人民音乐出版社,1993 年第 1 版。

张蓓荔、杨宝智:《弦乐艺术史》,高等教育出版社,2004 年第 1 版。

张前、王次炤:《音乐美学基础》,人民音乐出版社,1992 年第 1 版。

张前:"关于开展音乐表演学研究的刍议",载于《中央音乐学院学报》,1989 年第 3 期。

——:"论音乐表演创造的美学原则",原载于《中央音乐学院学报》,1992 年第 4 期。

——:"现代音乐美学研究对音乐表演艺术的启示",中央音乐学院学报,2005 年第 1 期。

——:"音乐表演心理的若干问题",原载于《中央音乐学院学

报》,1990 年第 3 期。

——:"正确的作品解释是音乐表演创造的基础",载于《中央音乐学院学报》,1992 年第 1 期。

——:《音乐表演艺术论稿》,中央民族大学出版社,2004 年第 1 版。

——:《音乐二度创作的美学思考——张前音乐文集》,上海音乐学院出版社,2007 年第 1 版。

张清华等:"如何理解钢琴能演奏与音乐创作的关系",载于《中央音乐学院学报》,1997 年第 1 期。

张汝伦:《现代西方哲学十五讲》,北京大学出版社,2003 年第 1 版。

张一凤:"历史上不同的音乐表演美学观念和表演风格比较",载于《西北师大学报:社会科学版》,1999 年第 4 期。

赵敦华:《现代西方哲学新编》,北京大学出版社,2001 年第 1 版。

赵娴:"谈音乐表演中的直觉和临场心理",载于《河南师范大学学报[哲社版]》,2000 年第 2 期。

郑延益:《春风风人——郑延益乐评集》,世界图书出版公司,2000 年第 1 版。

周海宏:《音乐与其表现的世界》,中央音乐学院出版社,2004 年第 1 版。

周奇迅:"论音乐形象在钢琴演奏中的重要作用",载于《华南师范大学学报[社科版]》,2006 年第 4 期。

周雪丰:"论钢琴音响的细节力度形态——以勃拉姆斯 Op.5 与 Op.117 为例",载于《中国音乐学》,2007 年第 4 期。

朱狄:《当代西方美学》,人民出版社,1984 年第 1 版。

——:《当代西方艺术哲学》,人民出版社,1994 年第 1 版。

朱光潜:《西方美学史》,人民文学出版社,1979 年第 2 版。

朱立元:《当代西方文艺理论》,华东师范大学出版社,2005年第2版。

——:《西方美学范畴史》,山西教育出版社,2005年第1版。

英文参考文献:(按字母顺序)

Applebaum, Samuel; Roth, Henry. *The Way They Play*, Book 5, Paganinian a Publications, Inc. 1978

Bach. *The French Suites*: Embellished Version. Barenreiter Urtext, Der Vollkommene Capellmeister, Hamburg, 1739

Brown, Gillian; Yule, George. *Discourse Analysis*, Cambridge University Press, 1983

Brown, Howard S. M., Stanley Sadie. *Performance Practice after* 1600, W. W. Norton and company, Inc. 1990

——. *Performance Practice before* 1600, W. W. Norton and Company, Inc. 1990

Blum, David. *The Art of Quartet Playing*, Cornell University Press. 1987

Clarke, Eric. "Expression in performance: generativity, perception and semiosis", ed. J. Rink, *The Practice of Performance: Studies in Musical Interpretation*, Cambridge University Press, 1995

Cone, E. T.. *Music: A View from Delft*, ed. R. P. Morgan, University of Chicago Press, 1989

——. *Musical Form and Musical Performance*, W. W. Norton and Company, Inc. 1968

——. "The pianist as critic", ed. J. Rink, *The Practice of Performance: Studies in Musical Interpretation*, Cambridge University Press, 1995

Davies, Stephen. *Musical Works and Performances*, Oxford University Press, 2001

——, Sadie, Stanley. "interpretation", in *The New Grove Dictionary of Music and Musicians*, Macmillan Publishers Press, Volume 12, 2001

Dolmetsch, Arnold. *The Interpretation of Music of The 17^{th} and 18^{th} Centuries*, University of Washington Press, 1969

Donington, Robert. "Interpretation", in *The New Grove Dictionary of Music and Musicians*, Macmillan Publishers Press, Volume 9, 1980

Dorian, Frederick. *The History of Music in Performance*, W. W. Norton and Company, 1942

Epstein, David. "A curious moment in Schumann's Fourth Symphony: structure as the fusion of affect and intuition", ed. J. Rink, *The Practice of Performance: Studies in Musical Interpretation*, Cambridge University Press, 1995

Franck. *Violin Sonata in A Major*, editor: Leopold Lichtenberg (1861—1935), Clarence Adler (1886—1969), New York: G. Schirmer, 1915

Godlovitch, Stan. *Musical Performance: A Philosophical Study*, Routledge, 1998

Goodman, Nelson. *Languages of Art*, Hackett Publishing Company, Inc. 1976

Harnoncourt, Nikolaus. *Baroque Music Today: Music as Speech, Ways to a New Understanding of Music*, Mary O'Neill (Translator), Amadeus Press; New edition, 1995

Hill, Peter. "From score to sound", ed. J. Rink, *Musical Performance: A Guide to Understanding*, Cambridge Univer-

sity Press, 2002

Howat, Roy. "What do we perform?" ed. J. Rink, *The Practice of Performance: Studies in Musical Interpretation*, Cambridge University Press,1995

Kerman, Joseph. *Contemplating Music: Challenge to Musicology*,Harvard University Press, 1985

Kivy, Peter. *Authenticities: Philosophical Reflections on Musical Performance*,Ithaca, NY, and London, 1995

——. *Music Alone: Philosophical Reflections on the Purely Musical Experience*,Cornell University Press, 1990

——. *New Essays on Musical Understanding*, Oxford University Press,2001

——. *Introduction to A Philosophy of Music*, Oxford Press, 2002

Cook, Nichoals. "The conductor and the theorist: Furtwangler, Schenker and the first movement of Beethoven's Ninth Symphony", ed. J. Rink, *The Practice of Performance: Studies in Musical Interpretation*, Cambridge University Press,1995

Krampe, Rale T. H. Ericsson, K. Anders: "Deliberate practice and elite musical performance", ed. J. Rink, *The Practice of Performance: Studies in Musical Interpretation*, Cambridge University Press,1995

Lester, Joel. *Bach's Works for Solo Violin: Style, Structure, Performance*. Oxford University Press, 1999

Levy, Janet M. "Beginning-ending ambiguity: consequences of performance choices", ed. J. Rink, *The Practice of Performance: Studies in Musical Interpretation*, Cambridge

University Press,1995

Lawson, Colin. "Performing through history", ed. J. Rink, *Musical Performance: A Guide to Understanding*, Cambridge University Press, 2002

Meyer, L. A. *Explaining Music*, University of California Press, 1973

Milsom, David. *Theory and Practice in Late Nineteenth Century Violin Performance*. Ashgate Publishing Company, 2003

Neumann, Frederick. *Essays in Performance Practice*, UMI research Press, Michigan, 1982

——. *New Essays on Performance Practice*, UMI research Press, Michigan, 1989

Ravel. *String Quartet in F Major*, Paris: G. Astruc, n. d., 1905

Rink, John. *Musical Performance: A Guide to Understanding*, Cambridge University Press, 2002

——. *The Practice of Performance: Studies in Musical Interpretation*, Cambridge University Press, 1995

——. "Playing in time: rhythm, metre and tempo in Brahms's Fantasien Op. 116", ed. J. Rink, *The Practice of Performance: Studies in Musical Interpretation*, Cambridge University Press, 1995

——. "Analysis and (or?) performance", ed. J. Rink, *Musical Performance: A Guide to Understanding*, Cambridge University Press, 2002

Rosen, Charles. *The Classical Style*, W. W. Norton and Company, 1997

Rostal, Max. *Beethoven The Sonatas for Piano and Violin: Thoughts on Their Interpretation*, Munich, 1981, 2/1991; Eng. trans., 1985

Rothstein, William. "Analysis and act of performance", ed. J. Rink, *The Practice of Performance: Studies in Musical Interpretation*, Cambridge University Press, 1995

Schenker, Heinrich. *The Art of Performance*, edited by Heribert Esser, translated by Irene Schreier Scott, Oxford University Press, 2000

Schumann, R. [1835]1971. "A Symphony by Berlioz", in E. T. Cone, ed. and trans., Hector Berlioz: *Fantastic Symphony*, New York, Norton

Stein, Erwin. *Form and Performance*, Alfred A. Knopf, 1962

Stowell, Robin. *Performing Beethoven*, Cambridge University Press, 1994

Tan Dun. *Eight Colors for String Quartet*, G. Schirmer Inc, 1986

Taruskin, Richard. *Text and Act: Essays on Music and Performance*, Oxford University Press, 1995

Walls, Peter. "Historical performance and the modern performer", ed. J. Rink, *Musical Performance: A Guide to Understanding*, Cambridge University Press, 2002

Wieniawski, Henryk. *Scherzo Tarantelle*, Op. 16, editor: Friedrich Hermann (1828—1907) Publisher Info.: Leipzig: C. F. Peters, n. d. (ca. 1910), plate 9493. Reprint-Moscow: Muzgiz, n. d. (ca. 1930)

Woodley, R. "Strategies of ironic in Prokofiev's Violin Sonata in F minor Op. 80", ed. J. Rink, *The Practice of Per-*

formance: Studies in Musical Interpretation, Cambridge University Press, 1995

后 记

音乐表演作为诠释,本是一个充满"悬念"的论题。与寻常的理解不同,音乐表演往往是"无言的"、"无形的"诠释。之所以"无言",乃是无法以语言替换;之所以"无形",乃是无法以形象展现。然而,这样一种既"无言又无形"的诠释,却在音乐的表演中被不断地揭示与呈现。当直面音乐作品的时候,我们该如何认识和处理各种扑朔迷离的诠释对象?

对音乐作品的诠释,必然要分清所面对的对象为何物,这才可能使音乐表演具备合格的艺术身份。事实上,没有无诠释的演奏。在面对一部音乐作品之时,表演家需要作出各类选择(尽管未必是唯一的)。选择是表演家(或诠释者)的义务,也是一种人文意义的"守护"行为。音乐在表演之中获得"降临"和"去蔽",如此,表演家被赋予了神圣的职责。由此可见,音乐家需要意识和理解音乐的诠释对象,从而更为合理地进行音乐表演活动。这也是本书写作的

初衷。

 记忆留存意义,而诠释揭开记忆的面纱,意义由此显现。

写作中的字字句句乃是思想与情感的留存,是名为"个体的记忆"。

在本书的写作过程中,有很多值得感怀的记忆。我要感谢中央音乐学院张前教授、上海音乐学院杨燕迪教授、韩锺恩教授、孙国忠教授、赵晓生教授、沈旋教授和陶辛教授所提出的宝贵意见和建议,感谢上海师范大学施忠教授对我的支持。感谢华东师范大学出版社六点分社倪为国社长的支持,以及本书编辑的辛勤付出。当然,特别还要感激的,是我的妻子杨婧和女儿丫丫,你们一如既往地支持我、鼓励我、爱着我,我永怀感动。

图书在版编目(CIP)数据

作为诠释的音乐表演 /刘洪著. --上海:华东师范大学出版社,2018

ISBN 978 - 7 - 5675 - 8075 - 6

Ⅰ.①作… Ⅱ.①刘… Ⅲ.①音乐表演学 Ⅳ.①J604.6

中国版本图书馆 CIP 数据核字(2018)第 165483 号

华东师范大学出版社六点分社
企划人 倪为国

本书著作权、版式和装帧设计受世界版权公约和中华人民共和国著作权法保护

作为诠释的音乐表演

著　　者　刘　洪
责任编辑　倪为国　何　花
封面设计　姚　荣

出版发行　华东师范大学出版社
社　　址　上海市中山北路 3663 号　邮编　200062
网　　址　www.ecnupress.com.cn
电　　话　021 - 60821666　行政传真　021 - 62572105
客服电话　021 - 62865537　门市(邮购)电话　021 - 62869887
地　　址　上海市中山北路 3663 号华东师范大学校内先锋路口
网　　店　http://hdsdcbs.tmall.com

印　刷　者　上海盛隆印务有限公司
开　　本　787×1092　1/32
插　　页　4
印　　张　9
字　　数　135 千字
版　　次　2018 年 6 月第 1 版
印　　次　2018 年 6 月第 1 次
书　　号　ISBN 978 - 7　5675 - 8075 - 6/J · 365
定　　价　58.00 元

出版人　王　焰

(如发现本版图书有印订质量问题,请寄回本社客服中心调换或电话 021 - 62865537 联系)